孩子聽音樂，大腦更活躍

黃依潔，李玉泉 編著

胎教音樂×奧福教學法×適性樂器，
你跟別人家優秀小孩的距離，
就只差在沒學DoReMi的等級！

音樂並非只是才藝，而是必要教育；
玩音樂的孩子不會變壞，並且只會更好！

大腦多面向發展、想像力、溝通力，音樂對孩子的影響比你想的更全面！
哲學家、物理學家、大文豪……他們的思想和靈感來源竟全來自音樂？
該怎麼讓孩子接觸音樂？學什麼樂器最好？本書將為你一一解惑！

目錄

目錄

目錄 ────

——目錄

前言

> 沒有早期的音樂教育，做什麼事我都會一事無成。
>
> —— 愛因斯坦（Albert Einstein）

> 音樂使人更文雅、更謙遜、更聰明。
>
> —— 馬丁·路德（Martin Luther）

音樂是美的藝術，是對自然、宇宙、生命美的讚嘆，是人類心靈深處智慧和人格的流露，它蘊含著人性的柔美和天地的壯闊，喜歡音樂是人與生俱來的本能，是崇尚智慧的卓越和聖潔心靈的追求。

對於音樂與人類智慧活動之間的關係，自古以來就有無數音樂家和哲學家對此進行過研究和闡述。古希臘人認為，音樂是一種感召心靈的神奇力量，他們把人類社會的各種美德都歸功於音樂的影響，柏拉圖、亞里斯多德、畢達哥拉斯等古希臘哲學家們都曾深入研討音樂對於情感和道德的影響的理論；法國大文豪雨果曾指出：開啟人類智慧寶庫的鑰匙有三把：一把是數學，一把是語言，一把是音符，數學使人學會思考，語言使人獲得知識，音符則使人富於幻想。

如今，音樂不只是一門藝術，而且也成為了孩子早期教育的重要途徑。據最新的科學研究成果顯示，音樂能夠有效刺激孩子的大腦，提高孩子的想像力和邏輯思維能力。不僅如此，音樂的長期薰陶還能克服孩子的性格弱點，培養孩子健全的人格。因此，如果從小對孩子施予音樂教育，不僅能讓孩子在藝術的薰陶下健康成長，還能夠成就孩子美好的人生。

不可否認的是，音樂是一個龐大複雜的家族，從樂器到樂譜，從古典到搖滾，都有精細的劃分。而且，不同類型的音樂，孩子聽了會有不同的反應。所以，音樂必須依照孩子的性格來選擇和欣賞。很多家長都不了解這一點，要麼有什麼音樂就聽什麼，認為只要經典就適合，要麼一味灌輸

孩子音樂家傳記或者音樂的理論知識,這樣往往事倍功半,而且孩子容易對音樂產生排斥心理。如果「嚴加管教」,甚至還可能會導致孩子心智紊亂。

那麼,如何讓孩子走進音樂的藝術殿堂,吸收其中的藝術養分呢?

細心慎重的家長可能會發現,書架上的音樂教科書要麼是偏乏味的音樂家傳記或音樂理論史之類的,要麼是偏專業的音樂或樂器演奏教學之類的,幾乎找不到一本注重孩子音樂教育的實用參考書。有感於此,編者特編寫本書,旨在幫助普遍家長透過音樂來教育孩子,讓他們贏在起跑點上。本書一共分為九章,從音樂帶給孩子的好處、如何有效實踐音樂胎教、如何實踐音樂教育、如何選擇學習的樂器、用音樂改變孩子的性格弱點、帶領孩子聽音樂會等等出發,針對不同性格、不同年齡孩子的特色,提供循序漸進而又多元化的音樂教育規畫,希望家長能快速了解音樂,有效地引導孩子走進音樂的繽紛世界。

優美悅耳的音樂就像看不見的特殊養分,流淌在孩子的血液中,滲透到孩子的每一個細胞裡,從而促使孩子的大腦和感官全面、健康地發育,為其今後的成長打下良好的基礎。

雖然未來的路是孩子自己走出來的,但成長的路卻是身為父母的你鋪墊的,要想讓你的孩子贏得未來,那麼至少要保障他們不輸在起點上!所以,現在就用音樂來打開孩子智慧的天窗吧,讓孩子感受音樂無與倫比的魅力!

編者

第一章　音樂讓孩子受益無窮

音樂是靈動的語言、多彩的圖畫、生命的律動……有音樂相伴的生命開端會更豐富、更富有創造力和想像力。20 世紀最偉大的物理學家、思想家和哲學家愛因斯坦曾說過：「沒有早期的音樂教育，做什麼事我都會一事無成。」

音樂不只是一門藝術，也是孩子早期教育的重要方法。據最新的科學研究成果顯示，音樂能夠有效刺激孩子的大腦，提高孩子的想像力和邏輯思維能力。不僅如此，音樂的長期薰陶還能讓孩子克服性格上的弱點，培養孩子健全的人格。因此，如果從小就對孩子展開音樂教育，不僅能讓孩子在藝術的薰陶下健康成長，還能夠成就孩子美好的人生。

為什麼讓孩子學習音樂？

匈牙利作曲家、音樂教育家柯大宜（Kodály Zoltán）有一句名言：「音樂是人類文化絕不可少的部分，對於一個缺少了音樂的人來講，他的文化是不完善的。沒有音樂的人是不完全的人。」對於一個普通人來說，音樂絕不是他一生的全部；但是，音樂將伴隨他全部的一生。

音樂是人類智慧創造的瑰麗寶石，它不僅僅是一種藝術欣賞的樂聲，除了藝術上的價值之外，它還有各種生理的、心理的效應。美妙的音樂可以帶給人以美妙的享受，啟發人們的靈感，開闊人們的心胸；音樂還可以透過它的旋律、速度、力度的變化，影響人的神經系統功能，提高人體的活力。現代神經心理學的研究者告訴我們，音樂可以對神經系統中的邊緣和腦幹的網狀結構有直接影響，從而調節人的情緒、情感和內臟活動。比如，有些強節奏的音樂，可以提高人的活力和煥發人的體力；有的音樂透過樂曲節奏的變換，直接影響聽者的呼吸節律；有的音樂具有強烈的節奏和力度並因此而影響人體交感神經傳遞質的分泌增加，從而導致心率加快和血

壓上升；有些輕鬆悠揚的音樂，又可以直接調劑人的精神狀態。總之，音樂可直接引起大腦的反應，比語言引起的反應，有時更加直接和迅速。因此，在孩子的早期教育中，音樂作為一種展現世界的特殊語言，成為不可或缺的工具是順理成章的。

越來越多的人（尤其是身為父母的人）提出疑問：音樂與人有著什麼樣的關係？音樂對於人的成長，能夠發揮什麼影響？如果不是為了當音樂家，不是以音樂為業、以音樂為生，這個問題在不同的歷史時期、不同的時代可以有不同的回答。

但是，以下兩點卻是永遠成立的。

第一，音樂對人的影響最早，人對於音樂的感受能力是與生俱來的。幾乎所有的母親都會對自己的孩子唱搖籃曲或者催眠曲，這就是一個無可辯駁的明證。事實上，嬰兒在未出娘胎的時候，就能夠對音樂有不同程度的感知和反應。從這個意義上來講，每個人都具有音樂天賦。

第二，音樂對人的影響最直接，人對音樂的感知不需要任何媒介。語言和文字都屬於第二層媒介，要經過理解、聯想、轉換等一系列心理過程才能進入人的心靈，而音樂能夠直接打動人心，不透過任何的媒介，不需要任何的翻譯。

古老的「禪」學有一句口號，叫做「直指人心」，何為「直指人心」呢？除了信仰外，也只有音樂才稱得上。因此，從這一特性來說，藝術分類應該這樣排列：音樂、美術、文學、其他綜合藝術。

讓我們再傾聽一下偉人的感慨吧。

柏拉圖說過：「受過真正音樂教育的人，可以很敏捷地看出一切藝術作品和自然界事物的醜陋，很正確地加以厭惡；但是一看到美的東西，就會讚賞它們，很快地吸收到心靈裡作為滋養，因此，自己的性格也變得高尚優美。」

　　貝多芬曾說：「音樂能使人類的精神爆發出火花，音樂比一切智慧，一切哲學有更高的啟示。」也就是說，人們不但可以從音樂中獲得心靈的昇華，還可以從中汲取人生的力量和慰藉。

　　托爾斯泰說：「有時，人們相處在一起，雖然互不敵視，但彼此的情緒與情感是格格不入的，突然間，音樂像閃電一樣把所有的人連結在一起，克服過去的隔閡，甚至敵視，使人感到團結和友愛。」

　　愛因斯坦說：「我的很多發明和創造都來自音樂的啟發。」

　　卡爾‧奧夫（Carl Orff）曾說過：「音樂教育是人的教育，對於一切，我最終關注的不是音樂，而是精神的探討，音樂是人類思想情感的最自然本性的表達，人人都有潛在的音樂本能，因此教育應面向所有的人，音樂教育的首要任務是為眾多的將來不是音樂家的孩子們著想，鼓勵、幫助他們成為積極的，有一定音樂能力的音樂愛好者，使他們從音樂中享受到喜悅、樂趣，也為他們向音樂的高深方面發展打下良好的基礎。」

　　我們已經進入了一個競爭的時代 —— 知識經濟條件下空前激烈的競爭。對於集體（公司、企業甚至國家），實力的強弱取決於人才的素養，取決於各類人才的資質和數量；對於個人，前途和命運越來越取決於人的基本素養，取決於人的全面素養的培養 —— 精神與體魄協調並重，知識、能力、見識全面發展，學會求知、學會做事、學會共處、學會做人。在一定的條件下，人的素養決定了人的前途，決定了人的命運。對於人的素養發展的追求，從來沒有像現在這樣強烈，這樣緊迫，這樣深入人心。

　　作為素養教育之一的音樂教育，正是在這樣的時代背景下凸顯在我們面前的。

　　現在，你還在為是否讓孩子學習音樂感到猶豫嗎？

讓孩子贏在人生的起跑點上

馬丁·路德曾說過：「音樂使人更文雅、更謙遜、更聰明。」這位熱愛音樂的德國宗教改革運動領袖還說：「音樂是上帝最美好的禮物」。也許你也有這樣的體驗：當事務纏身、身心俱疲時，耳邊突然飄過一段熟悉的旋律，塵封在心底的溫情悄然泛起漣漪，模糊了現實和記憶的界限。世界在頃刻間，陡然塗上了氤氳的顏色，美得難以形容。於是，略作停留，回憶起那些和音符相伴的日子，一種妙不可言的力量灌頂注入，令人神清氣爽。音樂對於「遲鈍」的大人都有如此神奇的影響，那對於好奇心特別強的孩子就更不用說了。

孩子滿懷著好奇和探究的心理來到這個世界。正如魯迅先生所說：「孩子是可以敬服的，他常常想到星月以上的境界，想到地面下的情形，想到花卉的用處，想到昆蟲的語言……」這種無處不在、無所不能的好奇心，是孩子的特殊思維的直接展現。他們睜開眼睛就要尋覓鮮豔、明快的色彩，看五彩繽紛的世界；他們豎起耳朵就要傾聽母親的聲音和環境中豐富多變的音調。美麗、鮮明的色彩與圖案可以滿足孩子視覺的需求，而優美動聽、歡快活潑的音樂便是滿足他們聽覺需要的最好素材。

音樂是表情達意的藝術，孩子恰恰具有喜形於色、感情外露的特色，他們還難以用言語表達他們內心的情感和體驗，而音樂中強烈的情緒對比、鮮明的感情描寫正抒發了孩子的內心感受，所以孩子發自內心地喜歡音樂，以至於常常情不自禁地隨著音樂手舞足蹈。

人生之初，聽覺神經的發育和成長，決定孩子智力的高低。這時候，尤其需要大量聲音的刺激。除了外界可遇不可求的風聲、雨聲等大自然的聲音之外，音樂之聲就是最佳的選擇了。對於孩子來說，自出生之前開始就對音樂有好感，而出生後又在不斷發展著對音樂的喜好，三、四歲時就已初步具備了欣賞音樂的能力。音樂能使孩子享受一種深深的愛，使孩子的心中充滿歡樂。這種情緒會促使神經系統的發育，能夠調節血流量和神

經系統的活動功能，有利於孩子的記憶、理解、想像思維等各種能力的發展。

　　天真活潑的孩子對音樂天然的熱愛和嚮往，幫助我們確定了這樣的信念：每個孩子都需要音樂，每個孩子都有接受音樂文化的願望和要求。音樂的啟蒙就是要滿足並啟發孩子對音樂的興趣，發現和培養孩子的音樂才能。

　　孩子需要音樂，那麼，音樂對於孩子的生活和成長又有什麼意義呢？南斯拉夫的一所實用音樂學校，經過多年的實驗研究發現，在該校受過良好音樂啟蒙的孩子到了成年以後，仍然保持著強烈的好奇心，他們會對周遭的音樂活動及所有富於創造性的活動形式抱有很大的熱情，在生活中勇於克服困難，不怕失敗。更主要的是，這些孩子都成為了一個個獨立的人。他們認為，這便是音樂啟蒙的成就。音樂啟蒙的意義就在於保護和不斷發展孩子的創造想像能力，使之不至於隨著年齡的增長而消失。

　　匈牙利的音樂教育家認為，音樂刺激可以直接激起孩子開展各種活動的意向，是引導孩子發展的不可替代的因素，對於孩子認知、情感、意志的發展都有重要的意義。

　　讓孩子學音樂，不是讓每一個孩子都成為音樂家，而是希望借助音樂神奇的力量，讓孩子體驗多種表現和表達的方式，在其他領域中也獲得很好的發展。很多職業都需要良好的表現和表達能力，如管理者、律師、醫生、教師等等。因為在未來，人才的競爭將不再是知識的積累，而是資源的整合，與他人合作和溝通能力的強弱。

　　我們希望孩子能夠在群體中發揮優勢，大膽而且恰如其分地表現和表達自己的思想與情感。音樂能夠提供這種機會，教會孩子在合奏和合唱時，不能不出聲，也不能太大聲，要和自己夥伴的聲音和諧起來。在集體的音樂創意活動中，孩子要懂得如何表現自己也懂得與人配合，更懂得什麼時候需要聆聽，懂得按照規則從容有節奏地把事情做圓滿，當然也就獲得了優勢群體的特質。

音樂的音品、音調、節奏、旋律、音質的不同，會對人體產生鎮靜、鎮痛、調節情緒等不同功能。美妙的音樂能使孩子的心境愉快。這種愉快的情緒，能夠有效地改善和調整大腦皮質及邊緣系統的生理功能，從而使孩子的神經系統發育得更加完善，大大提高孩子的記憶力。這種影響，是其他教育所不能比擬的，這也許就是那些音樂大師的作品之所以歷久不衰的原因吧。

著名的「莫札特效應」

現今有一種流傳最廣、也最受爭議的「莫札特效應」（Mozart effect）理論如下：當你聽一首莫札特的曲子之後，你的大腦活力將會增強、思維更敏捷、運動更有效率，它甚至可緩解癲癇病人等罹患神經障礙病人的病情。

莫札特的音樂作品能提高人的智力水準，使孩子變得更聰明？這一問題至今在學術界乃至整個社會仍爭議不斷。支持這個觀點的科學文獻首次發表在 1993 年的《自然》（*Nature*）雜誌上，文章中寫到，播放莫札特《D大調雙鋼琴奏鳴曲》（*Mozart Sonata for Two Pianos in D, K. 448*）第一樂章播放給大學生們聆聽後，他們的空間圖像推理能力（spatial temporal reasoning）顯著提升。比如，與聽放鬆音樂和不聽音樂時相比，聽了莫札特音樂的大學生智商測驗（IQ）提高了 8 到 9 分。這種現象就是後來被廣泛流傳的「莫札特效應」。

這篇論文的主要作者、美國威斯康辛州立大學（University of Wisconsin, USA）副教授弗蘭斯·羅契爾（Frances Rauscher）本身，也是一位大提琴演奏家。此後，她用老鼠做過類似的測驗。研究者為還在子宮中的小老鼠播放同一首莫札特的曲子，並讓牠們在出生後兩個月內繼續聽這首曲子，然後將這些老鼠放置在迷宮中。結果，聽過曲子的小老鼠找到出口的速度比其他沒聽過曲子的三組老鼠都要快。

　　「莫札特效應」是否屬實呢？根據科學研究顯示，當一個人聽音樂時，其大腦的許多不同部分都處於活躍狀態，其中一些最活躍的部分與人們進行空間圖像推理時的活躍部分是相交疊的。不過，羅契爾最近開始修正自己最初的結論，她認為聽莫札特的曲子對大腦帶來的好處可能只不過與做某種令人享受的事情時所得到的一般性反應相當。她對自己的研究成果被曲解感到憤怒，她說：「從來沒有人說過聽莫札特的曲子會讓人變得更聰明。」她解釋說，她的研究只說明測驗對象的空間圖像推理能力得到了暫時和有限的提高，而不是在智商上有根本的提升。

　　莫札特效應是以「聽莫札特的某些奏鳴曲，能改善空間圖像推理能力」的結論為研究基礎，而空間圖像推理能力為理解微積分和科學概念提供了基礎。空間圖像推理能力最強的人，在數學和科學研究中很傑出，並且能成為優秀的工程師、建築師、外科醫生和平面設計師。

　　為什麼爭論的焦點是莫札特，而不是像巴哈、貝多芬或者蕭邦那樣的古典音樂大師呢？

　　實際上，許多音樂都被認為具有治療效果。不過，伊利諾大學芝加哥分校（University of Illinois at Chicago）專攻癲癇症的神經科專家約翰‧休斯（Dr. John R. Hughes）認為，莫札特的曲子效果最好。休斯曾讓自己的病人聆聽與羅契爾測驗中相同的莫札特《D 大調雙鋼琴奏鳴曲》，他驚訝地發現，在 36 名病人中，有 29 名的症狀得到了減緩。休斯也用其他古典音樂做過測驗，但他發現，只有莫札特的曲子對他的病人具有持續而且明顯的效果。

　　休斯認為，問題的關鍵在於莫札特的曲子中旋律重複的頻率。休斯說：「他的音樂比較簡單，總是讓某一旋律多次重複出現，而且是依我們大腦喜歡的旋律重複。」研究發現，莫札特的音樂旋律平均每 20 秒至 30 秒會重複一次，這與腦電波的時間長度和中樞神經系統的某些活動時間一致。這可能就是莫札特的音樂作品神奇效果的奧祕所在。

對於我們，不管「莫札特效應」的奧祕是什麼，只要知道莫札特的音樂作品對孩子有利就行。但是，孩子的大腦發育是透過多種感官刺激而逐漸發育成熟起來的，各種類型的音樂，不管是流行音樂，還是古典音樂，都能對大腦產生刺激。

音樂發掘孩子的潛意識

人腦接受資訊的方式分為有意識接收和無意識接收兩種方式，我們每天都會受到不同程度有形或無形的刺激，並且引起我們的注意而產生不同程度的反應。有意識接收是人腦對於周邊事物的刺激有知覺地接收資訊；而無意識接收是人腦對於周邊事物的刺激不知不覺地接收，這就是所謂的潛意識。人的學習活動也是在感情和潛意識的共同參與下進行的，是顯意識與潛意識交織的心理活動。當孩子的顯意識在學習課程的同時，他們的潛意識也吸收著各種資訊，並對顯意識時時刻刻施加著影響，增加著或者削弱著顯意識學習的效果。當顯意識和潛意識處於積極和諧的相互作用狀態時，學習效果就會成倍提高，反之，當潛意識處於消極狀態或抵抗著顯意識的活動時，學習效率就會降低。而且，潛意識是人類大腦的智慧庫，布萊恩·崔西（Brian Tracy）說：「潛意識是顯意識力量的 30,000 倍以上」。如果將人類的整個意識比喻成一座冰山的話，那麼浮出水面的部分就屬於顯意識的範圍，約占意識的 5%，換句話說，95%隱藏在冰山底下的部分就屬於潛意識的力量。

一位美國心理學博士說：「人腦好像一個沉睡的巨人，我們平均只用了不到 1%的腦力。」一個正常的大腦記憶容量有大約 6 億本書的知識總量，相當於一部大型電腦儲存量的 120 萬倍。如果人類發揮出其一小半的潛能，就可以輕易學會 40 種語言，記憶整套百科全書，獲 12 個博士學位。根據研究，即使世界上記憶力最好的人，其大腦的使用也沒有達到其功能的 1%，

人類的智慧和知識，至今仍處於「低度開發」！即使愛因斯坦、愛迪生等天才人物，一生中也不過僅運用了他們潛意識力量的 2%。

　　潛意識聚集了人類數百萬年以來的遺傳基因層次的資訊。它囊括了人類生存最重要的本能與自主神經系統的功能與宇宙法則，即人類過去所得到的所有最好的生存情報，都蘊藏在潛意識裡。因此，只要懂得如何開發這種與生俱來的能力，人類幾乎沒有實現不了的願望。

　　所以，任何人不論你聰明才智的高低，成功背景的好壞，也不論你的願望多麼的高不可攀，只要能夠善用這種潛在的能力，它就一定可以將你的願望在你的生活中具體地實現。如果在孩子學習的時候，能打開他的潛意識，他對知識的理解和記憶能力就能有很大的提高，同時也能創造性地學習、研究。

　　美國著名哲學、法學、神學博士約瑟夫‧墨菲（Joseph Denis Murphy）在《潛意識的力量》一書中詳盡地探討了潛意識的魔力以及對我們的影響──只要你具備一點點神奇的魔力，就可以讓奇蹟與自己的命運緊緊相連。而這種神奇的魔力就在我們的潛意識中，我們完全可以毫不吝嗇地運用它，去實現生命中一切最美好的願望。

　　科學家研究指出：音樂對於大腦顯意識和潛意識的開發都有著積極的影響。那麼，在音樂教育中，如何有效地開發孩子的潛意識呢？

　　科學研究還發現：人的大腦中存在的腦電波是有頻率的，宇宙也是有頻率的，是 7.5 赫茲，人類腦電波的頻率分了四段：β 波 14 ～ 30 赫茲，α 波 8 ～ 13 赫茲，θ 波 4 ～ 7 赫茲，δ 波 0.5 ～ 3.5 赫茲，這四個波段是在不斷變化的，只有當人的大腦到達 α 波狀態的時候，潛意識才能被打開。此時，大腦的狀態就達到老子說的「天人合一」的境界，大腦也進入了最佳的學習狀態。

　　孩子一出生，外界的一切資訊都將湧入他的心靈。他的眼、耳、鼻、舌等身體的所有器官以及那種若有若無、神祕不已的「第六感官」，都時刻在貪婪地吸收著外界的資訊。這些資訊與孩子的心靈碰撞，孩子就會有所

反應、形成感受，並沉積下來，逐漸固定，大約經過三、四年的時間就鑄成了他的潛意識，深深地影響著他後續的發展和今後的生活。

發掘大腦潛意識有很多方法，我們這裡介紹用音樂發掘潛意識的方法。利用 60 ～ 70 拍 / 分的古典音樂，尤其是巴洛克時期的音樂，它能促進人的大腦，也就是能促進孩子的大腦把潛意識打開，這種音樂就能把大腦調到 α 波狀態，進而打開人大腦的潛意識，孩子在學習時就會在理解力上、記憶力上、注意力上得到突破，因此我們說，古典音樂能幫助孩子打開大腦的潛意識。

因此，在孩子的音樂教育中，家長或教師應充分、有效地運用和發揮潛意識的巨大潛能，同時注重以音樂審美為核心，以興趣愛好為動力，結合潛意識理論，讓孩子在生動有趣、寬鬆和諧、開放創新的學習氣氛中去體驗音樂、探究音樂、表現音樂，提高孩子對音樂的感受力、欣賞力、創造力等音樂綜合素養。充分開發孩子潛意識的巨大能量，會使孩子的學習和思想獲益匪淺。

音樂增強孩子的想像力

人的大腦分兩部分 —— 左腦和右腦。左半球專管對語言的處理和語法的表達，如詞語、句法、命名、閱讀、寫作、學習記憶等。而空間技巧與右半球相關，如對三次元形狀的感知、空間定位、自身打扮能力、音樂欣賞及歌唱等。可以說，左半球是科學性的，而右半球是藝術性的。例如：平時如果我們在讀書，那就只要用眼睛和腦子，可以不用耳朵；聽音樂只用耳朵就行，眼睛可以閉著；而如果在運動的時候，我們考慮的是如何協調肢體動作的問題。綜合來說我們如果是學習，就用左腦為主，如果是運動則以右腦為主。但是學習樂器卻需要全面動用大腦的兩個部位。比如，你練習樂器的時候，右手要動，左手也要動，眼睛要看樂譜，耳朵要聽音高，腦子裡還要記樂譜、背樂譜，可說是真正的一心多用。在此時，大腦的左右

兩個半球都被運轉起來，左腦和右腦同時工作，既運轉思維又協調動作。你說，這是不是對於腦部動能的最好鍛鍊和平衡？而且，在這種一心多用的狀態下，孩子無法再分心做別的事情，這對於培養孩子注重力的集中也是大有好處的。

日本的鈴木鎮一先生是較早發現音樂教育與智力開發之間存在內在關聯的音樂教育家。他在上個世紀所宣導的「才能教育」運動已具有世界性的影響，它的具體作法主要是透過對幼兒進行樂器訓練來培養人才。

一般人在日常生活中多用右手，運用語言和邏輯思維活動較頻繁，因而左腦比較發達。而演奏樂器則要求雙手配合完成，左手的使用率大幅度提高，甚至於某些樂器（如提琴家族）還要求左手更加靈活。這樣，就可以透過左手手指神經末梢的感受產生右腦指揮的運動記憶，有利於右腦的開發，而注重右腦開發，促進左右腦的平衡發展就能提高智慧。有資料顯示，諾貝爾獎獲得者大多是右腦發達型人才。

現在的兒童普遍缺乏創造力和想像力，比如：學生只會是老師怎麼講他們就怎麼做，表面看起來成績不錯，但讓他們獨立思考就沒辦法了。顯而易見，這種亦步亦趨、不敢越雷池半步的人很難做出一番非凡的成就，因為任何發明家、藝術家缺乏創造力是絕不可能成功的。不過，透過音樂教育則可以培養孩子良好的思維習慣，引導他們進行藝術想像和思維聯想，達到啟蒙智慧的目的，讓他們在今後的生活和工作中更富想像力和創造力。

20 世紀最偉大的物理學家愛因斯坦，在物理學的許多領域都有貢獻，比如研究毛細現象（Capillary action）、闡明布朗運動（Brownian Motion）、建立狹義相對論並推廣為廣義相對論、提出光的量子概念，並以量子力學（Quantum mechanics）完整地解釋了光電效應、輻射過程、固體比熱，發展了量子統計，並於 1921 年獲諾貝爾物理學獎。

愛因斯坦在 3 歲時，仍然不會說話，但耳朵對音樂卻極為敏感。有一次，母親在自家的花園裡彈鋼琴，當她正彈得起勁的時候，突然發覺後面有聲響，她回過頭去，發現小愛因斯坦正歪著頭，聚精會神地聽她彈奏，

而且看他的樣子，已經聽得入迷了。她微笑著拍拍愛因斯坦的頭說：「我可愛的寶貝，看你入神的樣子，難道你聽懂了嗎？」

接下來，每當母親坐在鋼琴前演奏貝多芬等一些著名作曲家的作品時，他都會悄悄地坐在母親的旁邊靜靜地傾聽。小小年紀的他就懂得音樂不僅可以抒發內心的情感，還可以像畫筆一樣，描繪出藍藍的大海和柔和的月光，美妙至極。

說起愛因斯坦與音樂的故事，人們都不會忘記一幅著名的漫畫：愛因斯坦的臉被畫成一把小提琴，琴弦上既有音符，還有那個著名的物理學公式：$E=mc^2$。音樂以它那溫柔而深邃的懷抱接納了愛因斯坦，讓他吸吮著人類文化最甘甜的乳汁，給他一個安寧的精神家園，也給了他日後作為一代物理學大師的超凡想像力。1931 年，愛因斯坦在〈論科學〉一文中說：「音樂和物理學領域中的研究工作在起源上是不同的，可是被共同的目標連結著，這就是對表達未知的東西的企求。它們的反應是不同的，可是它們互相補充著。至於藝術上和科學上的創造，叔本華認為，擺脫日常生活的單調乏味，和在這個充滿著由我們創造的形象的世界中尋找避難所的願望，才是它們的最強有力的動機。」

音樂是能連接有創造力的右腦和比較務實的左腦的一種活動。我們傾向於把音樂當作是一種右腦活動，但新的研究顯示，大腦的兩個半球都積極地參與了對音樂的體驗。胼胝體是連接左右腦半球的白色大神經纖維束。從小時候就開始接受音樂訓練的成年人，他們的胼胝體，明顯比沒有接受過音樂訓練的人更大。加強胼胝體的成長，能使兩個腦半球之間更好地溝通，使大腦更聰明、效率更高。這使人既能運用諸如創造力、直覺和主觀意識等「右腦」的特色，又能利用諸如組織、邏輯、理性和客觀意識等「左腦」的特色，來增強大腦的力量。這會增加可以用來解決問題的工具或方法，尤其是在面對新情況的時候。

　　不只是愛因斯坦愛音樂，還有中國的「雜交水稻之父」袁隆平也酷愛音樂。音樂啟發了他們的想像力，讓他們在想像中達到了常人無法觸及的高度和深度，從而讓他們的一生中取得了輝煌的成就。

　　音樂是抽象的，它只是一組聲音，轉瞬即逝；但音樂又是世界上內涵最豐富的東西，因為它留給我們的想像空間是無邊無際的。所以，音樂對寶寶想像能力的培養是任何別的東西都無法比擬的；而寶寶對音樂的想像不是被動的，而是融入了他對這個世界的感受和記憶的，同時也激發他自己的創造力。不信，你看那些喜歡音樂的小寶寶，誰不會哼些自己「發明」的小調呢？

音樂塑造孩子健全的人格

　　音樂是人類生活中一項主要的娛樂活動，其淵源可以追溯到遠古時代，如考古發現的骨笛等原始樂器就是個實證。現今，樂器和音樂的種類更是多姿多彩、五花八門，很多人和音樂結下了不解之緣，他們有的把音樂當成知己，把自己最深的感觸向音樂傾訴，有的人把音樂當成畢生的理想來追求，堅持不懈；也有的人把音樂當成導師，借助音樂的震撼來激發自己的活力和動力。由此可知，透過分析一個人所喜愛的音樂的種類也可以窺探到這個人的某些性格。

　　當人們欣賞音樂時，不論是大人還是孩子，常常會有一種陶醉感。音樂可以使一個人忘卻身邊紛擾的世界，進入一個神仙般的世界。難怪現代教育家常常呼籲，要善用美妙的音樂來調節孩子的情緒，塑造他們的性格，從而培養他們的人格。

　　愛因斯坦是 20 世紀最偉大的科學家和思想家，這一點似乎是毋庸置疑的，然而，他童年時卻有著不良的性格。愛因斯坦小時候的性格一直很內向，甚至很孤僻，他學習說話很困難，不愛與人交流。直到四五歲還不大會說話，父母甚至認為他是個低能兒。但自從他開始學習音樂以後，他的

命運也就隨之改變了。音樂也成了他極大的愛好。可以說,音樂改變了他消極的性格,賦予了他全新的生命,使他最終達到了科學和音樂的最完美的統一。正如愛因斯坦自己所說的一句名言:「我一生中所有的成績都得益於幼年時對音樂的學習。」

法國電影《放牛班的春天》(Les Choristes)中的音樂老師馬修則用音樂和愛拯救了一群被其他老師厭棄的孩子。影片講述了一位落魄的作曲家,帶領一群被其他老師認為是無藥可救的少年成立了一支合唱團,並最終用音樂的力量感化了孩子們受傷的心靈,讓他們對自己和生活充滿了信心。

音樂的最大特色,就是能夠直接影響人的心靈,而語言和文字都屬於第二訊號系統,要經過理解、聯想、轉換等一系列心理過程才能影響人的心靈。旋律優美動聽、生動活潑、情趣高雅的音樂,能夠陶冶孩子的心靈,從而培養孩子健全的人格。孩子在成長的過程中,難免會遇到許多煩惱和挫折,他的心靈就會感到莫名地壓抑,這時就需要安撫孩子的心靈。安撫的方法有很多種,如對孩子語言的安撫,身體的觸摸等等,這些都有利於緩解孩子心靈的痛苦。然而,安撫孩子心靈最有效的工具還是音樂。因為孩子和父母生活在一起的時間最長,總跟孩子說那些千篇一律的話,孩子不願聽,很多孩子都說父母嘮叨,就是這個道理。而古典音樂脫胎於宗教,雖然它揉合了人類的情感元素,但它仍然飽含著宗教的情感,孩子透過聆聽可以感受到其中包含了人類對自然、宇宙的崇尚,一種人與自然的和諧之音。這些音樂中流淌的這種迷人的和諧之美,某種程度上符合「中庸」之道 —— 所謂「喜怒哀樂」發而皆中節,這些音樂如中國的古琴音樂,都適用來培養孩子純樸儒雅的性情。

臺灣教育界有句名言 —— 學音樂的孩子不會學壞。根據調查,一般學習音樂的孩子學習成績好的比例很高,犯罪的比例也非常低。雖然,學習音樂需要很多時間和精力練習,但重要的是,音樂本身的潛移默化的教化功能讓孩子在學習音樂的同時學習美、感受美、實踐美。而且,由音樂所營造的這樣一個美的環境對於陶冶孩子的心靈和性情無疑是大有裨益的。

　　心理學家指出，開朗活潑的性格、堅韌的意志力、自信心、敏銳的氣質等是情商中重要的因素。而有研究者曾對 4 歲開始學習鋼琴的兒童進行一個關於「音樂與智商和個性」課題的考察和隨訪發現：80％的小朋友在學校的成績屬於良好或優秀，95％的小朋友性格都比較開朗活潑、自信、有比較好的自制力，心智比同齡小朋友成熟，善於和小朋友交流等。由此看來，音樂在培養情商方面有著一定的積極影響。從諸多文化對人的陶冶影響來看，我們甚至可以說，音樂文化對人的影響是其他文化所不能代替的。

　　近年來，歐美音樂教育家越來越重視研究美育在教育中獨有的功能及其對人的全面發展所產生的影響。日本音樂教育家鈴木先生也說過：「教音樂不是我的主要目的，我想造就良好的公民……」他們透過音樂教育讓孩子在美的享受中開闊視野、陶冶性情、豐富情感，從而逐漸培養孩子寬容、開朗、與人為善的性格。正如孔老夫子所主張的 ——「樂以治性，故能成性，成性亦修身也」。

　　總之，音樂教育的功用有很多，不僅僅表現在樹立人生觀、提高創造性的思維能力、審美水準能力、培養孩子全域觀念、提高情商等方面，還有許多許多的影響，正如著名教育家楊峻教授所說的：「音樂教育在素養教育中的作用是不可忽視的，那種認為音樂教育可有可無或音樂教育僅是技巧教導的錯誤觀點，毫無疑問是應該擯棄的。」

　　讓你的孩子沉浸在音樂的浪潮中吧，熱愛音樂、學習音樂、參與音樂，為走向成功奠定基礎！

第二章　引領孩子走進音樂殿堂

　　任何一個孩子都無法脫離父母單獨成長。因此，對一個孩子來說，家庭教育是所有教育中最為核心的一部分，毋庸置疑，只要家庭教育效果顯著，完全可以培養出合格的人才，甚至是天才。新生嬰兒的大腦，猶如一張沒有任何印記的白紙，如果要在這張白紙上畫出各種美麗的圖畫，就必須依靠他們成長過程中受到的各種來自生活中的有益刺激。透過種種刺激，腦細胞才會漸漸連接在一起，能力才得以形成。因此，孩子受到家庭環境的影響是深遠而巨大的。所有的父母都肩負挖掘孩子內在能力這個不容推卸的重大責任，而培養孩子能力最重要的條件就是父母所創造的家庭環境。

　　莫札特也是因為聽了姐姐彈的鋼琴曲，才培養出了過人的音樂才能。因此，只要我們能提供孩子一個良好的音樂環境，他們一定能發揮出讓人震驚的才能。

讓音樂無處不在的家庭環境

　　現在我們都已經知道，每個孩子都在某個方面有著天才般的本領。但是，任何的天分都是需要在後天環境中鍛造和再次加工才能綻放光芒的。然而，對於孩子音樂教育的責任，很多家長都認為理應由在幼稚園或青少年時由音樂老師來承擔。這種落後的觀念是不可取的。因為家庭是孩子成長的第一課堂，父母是孩子的第一任老師。而家庭音樂教育是音樂教育的重要組成部分，儘管父母自身不是音樂系出身，不了解音樂，但是也能夠在家庭這個特殊的環境中，承擔起非常重要的音樂教育責任。

　　美國哈佛大學的心理學教授嘉德納（Howard Gardner）認為：「我們做的任何事情，都是由父母的遺傳以及可獲得的環境機會兩方面因素共同決定的。」音樂教育家鈴木鎮一先生也曾說過：「人是環境之子，一個人可以擁有世界上獨一無二的音樂天分，但是如果他無法接觸音樂，他就不可能

在音樂方面取得任何成就。」因此，影響孩子音樂智慧發展的首要因素是環境，其次才是指導。如果孩子長期置身於音樂的環境中，他們與生俱來的音樂潛能就會顯露，並顯示出令人難以置信的學習能力和音樂天分。

經常處於音樂氛圍中，能訓練孩子默唱（內心聽覺）的能力，所以家長不妨在孩子起床、吃飯、閱讀或繪畫時播放音樂，營造溫馨靜謐或活潑生動的家庭音樂環境。2 歲以上的孩子已經能夠簡單的跟唱，對此家長應該持鼓勵的態度，在一旁打拍子或帶唱，以提高孩子對音樂的關注和興趣。需要注意的是，不要僅憑家長的喜好播放某種類型的音樂，或只讓孩子聽兒歌童謠，這樣反而限制了他接觸各種音樂類型的機會，古典音樂、鄉村音樂、民族音樂等等不同風格、不同演奏樂器的音樂都可以讓孩子多接觸。

在家庭中創造音樂環境，對陶冶孩子的情操或為孩子未來成為藝術人才有著不可限量的作用。那麼，怎樣在家庭中創造音樂環境呢？

工欲善其事，必先利其器。要能夠將音樂帶入家庭中，首先，一臺兼具播放 FM 收音機、網路下載的音樂以及能播放串流音樂功能的音響，是不可或缺的音樂工具。目前，網路上有各種音樂下載方式，為父母們節省了不少音樂成本，而且使用更加簡便。

最近，隨著智慧家居的日益盛行，多房間音樂系統也如雨後春筍般興盛起來了。因為多房間音樂系統代表著科技創造美好生活的理念 —— 讓音樂撒落到家庭的每個角落，越來越多的消費者了解並接受了多房間音樂。

所謂的多房間音樂，簡單地說，就是透過專業布線和隱藏安裝，將音源訊號接入各個房間及任何需要背景音樂的地方（包括浴室、廚房及陽臺），然後透過各房間相應的控制臺就能夠獨立控制安裝在房內的專用揚聲器，讓每個房間都聽到美妙的背景音樂。當然，如果有的房間不想聽也完全可以，因為每間房都單獨安裝了控制面板，可以獨立控制每間的背景音樂的開關，還可調節音量大小及享受自己的音樂。如果家長在客廳放音樂，不想影響在臥室休息的老人，可以透過集中控制面板直接將臥室的按鈕關上，這樣別的房間就不會受到干擾，不會影響到家人的學習或休息。

一般來說，多房間音樂系統由於成本較高，目前還很難進入普通家庭。不過，選擇音樂設備時，大家應根據家庭條件和孩子需要來選擇，只有適合自己的才是最好的。

　　隨著人們生活水準的日益提高，我們接觸音樂的機會多了，條件也改善了。電腦、手機、藍芽耳機已普及，愛好音樂的家庭也有鋼琴、電子琴和其他樂器，這些有利條件都是孩子學習音樂的基礎。此外，在家庭的起居室中留出一點空間作為孩子的活動區，並擺放上適宜的櫃子或架子，購買一些音樂玩具，如會唱歌的小動物、兒童打擊樂器、電子琴、兒童手風琴等，也可以自製一些色彩各異的金屬盒（易開罐、響板等）放在上面，讓孩子在活動區裡開心地敲打，主動聽各種不同的聲響，模仿小動物的叫聲來感知音調的高低。家長也要循循善誘，播放一些描寫小兔子、大象等不同動物的音樂，讓孩子感知表現輕鬆活潑、緩慢穩重等節奏不同的曲調，確實感受到音樂的魅力。

　　只要平時做個細心的家長，為孩子創造良好的音樂氛圍，一定有利於孩子接受音樂知識，引領他們愉快地步入音樂殿堂。

音樂教育從胎教開始

　　每位媽媽都希望自己的孩子從小就出類拔萃，許多媽媽們甚至在孩子出生前就幫孩子擬定了教育方案，希望從小就培養孩子的音樂「細胞」。確切地說，未出生的胎兒就有對音樂的認知能力。因為剛出生不久的嬰兒，如果聽到在母親腹中曾經聽過的音樂，會有安靜、愉快的表現，所以醫學界提倡孕婦從懷孕 4 個月後開始胎教。但真正對音樂的學習離不開音樂智能的發展。音樂智能（musical intelligence）指對節奏、音調、旋律、音色的敏感度。其中包括察覺、辨別、表達、欣賞和創作的能力。

　　開發孩子的音樂智能，應該越早越好，但「早」並不是說一開始就非要孩子學彈琴、學聲樂什麼的。因為音樂智能的養成是一個潛移默化的過

程，任何急功近利的行為都是不可取的，相比之下，為孩子創造一個音樂的環境更重要，而且孩子的音樂教育應該越早越好，也就是應從胎教開始。但是孩子在每個階段的認知能力和發展狀況不同，因此我們的音樂教育計畫也要符合孩子成長的規律。

胎兒期：音樂恰當、定時定量、促進發育

這是開發寶寶音樂智能的第一個契機，千萬不要錯過了對寶寶施行音樂胎教的好機會。孕婦聽聽舒心的音樂，有助於調整情緒、消除疲勞，也有助於胎兒的發育，是胎教的重要方式。一位音樂學院名譽教授做了一個著名的胎教實驗，這個實驗持續了 14 年，最後得出結論：音樂胎教組孩子比沒有音樂胎教組的孩子擁有更多的音樂天賦，學習也更好，所以及時對寶寶進行音樂胎教對以後寶寶在音樂方面的認知力發展有顯著的影響。

實際測驗方法有兩種：

一種是孕婦自己欣賞。孕婦在聽胎教音樂時，不受條件限制，可戴著耳機聽，也可不戴；可在休息時聽，也可邊做家務或邊吃飯邊欣賞。還可以隨著音樂哼哼唱唱，讓柔和美妙的音樂充滿生活空間，讓胎兒在音樂的搖籃裡快樂地成長，讓自己疲勞的軀體、繃緊的神經都得到較好的放鬆。

另一種方法是，等胎兒 20 週後，可將聽筒直接放在孕婦腹部，將聲波傳給胎兒。因為據英國科學家最新研究證明，胎兒在 20 週時就具備了聽力，而不是人們常認為的妊娠 26 週，這項研究發現，新生兒能記住在胎兒期 20 週時聽到的樂曲。

讓胎兒欣賞音樂時，要選擇一些名曲中舒緩、輕柔、歡快的部分，最好定時定量，音量不要太大。讓美妙的音樂飛進母親和胎兒的心靈，使胎兒的大腦組織發育得更好。

欣賞胎教音樂對孕婦和胎兒都是一種美的享受。孕婦可以讓輕柔美妙的音樂充滿自己所在的空間，並可以想像，隨著動聽的音樂節奏，腹中胎

兒迷人的笑臉和歡快的姿態，在潛意識中與他進行情感交流，向他傾注自己熱烈的母愛，澆灌在自己腹中萌芽的小生命，感覺一定是妙不可言的！

嬰兒期（1～2歲）：快樂健康、初探世界、語言啟蒙

這一階段主要是培養寶寶對音樂的感知力和領悟力。尤其是讓寶寶多聽，聽一切優美的音樂，從中觀察他是不是有音樂方面的天賦。

有音樂天賦的寶寶，在這一階段主要表現出對音樂的敏感性並極易被音樂所吸引。比如，當他吵鬧哭泣的時候聽到一段優美的樂曲，他會突然停止哭鬧，注意力也會轉移到音樂那方面去。如果你的孩子出現這種對音樂的興趣，那麼恭喜你，你的孩子可能擁有很強的音樂智能等著被開發呢！

幼兒期前期（1～2歲）：情知開發、閱讀興趣、生活習慣

這一階段其實是前一階段的延伸和鞏固，這時候當孩子聽到音樂時，可能就不由自主地隨著音樂手舞足蹈了。此時，你要特別培養孩子的節奏感，給他聽的音樂可以是節奏性比較強的，這樣更能引起孩子對音樂的興趣。

透過音樂，還可以開發孩子的情智，如：《巧連智》就針對飯前洗手創作了一首〈洗手歌〉，用簡單的旋律和歌詞，讓孩子養成良好的生活習慣。

幼兒期後期（2～3歲）：邏輯思考、學習習慣、社交能力

這個階段就可以讓孩子從單純的節奏練習向旋律、音準方面過度，並可以讓他配合樂曲接觸樂譜，以培養孩子的學習習慣和邏輯思考能力。學習電子琴是這一時期不錯的選擇，因為電子琴在節奏、旋律、音準以及培養孩子音樂興趣方面都有很大的作用。

學齡前兒童期（3～4歲）：探索創造、個性培養、傳統文化

這個階段是開發孩子音樂智能最關鍵的一個階段，因為現在你可以讓你的孩子學習一些實際的音樂技能了，比如鋼琴、小提琴、揚琴、古箏、二胡等樂器的演奏。學習樂器不僅能培養孩子的良好個性，而且由於需要手眼協調、分工合作，對孩子各方面的能力都是一個很好的訓練。

總之，對於孩子早期的音樂教育，家長們應該依照兩條原則：一是要用科學的培養方法，最好讓受過專業訓練的人來做啟蒙老師，且不可操之過急，想讓孩子一口吃成大胖子的心理只會造成揠苗助長的結果；二是要根據孩子自己的興趣而定，要尊重孩子的意願，如果孩子實在對音樂不感興趣，切不可強求。有些家長採取打罵、威逼利誘的手段，但結果往往只會適得其反。

讓孩子儘早接受音樂的陶冶，不但能培養孩子的藝術品味，還能開發孩子與生俱來的潛力，對構築孩子健康自信、和諧安全的環境十分有益。音樂是開啟人類智慧寶庫的鑰匙，讓我們從家庭教育做起，儘早對孩子進行音樂啟蒙，將音樂知識化繁為簡，引導他們去觀察、欣賞五彩繽紛的音樂世界。或許並不一定每位學音樂的孩子將來都能成為貝多芬或是莫札特，但是一個從小就喜歡音樂、在音樂環境長大的孩子，長大後必然熱愛生活，熱愛藝術！

興趣是打開音樂之門的鑰匙

無論是作為孩子的樂感培養還是日後的技能訓練，熱愛音樂的前提永遠是培養興趣。許多孩子之所以將練習鋼琴或小提琴看成枯燥乏味的學習任務，是因為無法從中享受到音樂帶來的樂趣，而這種樂趣，家長最好能從小在孩子的生活情境中就著手培養。

「孩子在肚子裡的時候，我就讓他聽胎教音樂，那時候他一聽到音樂立刻變得很安靜。所以他出生以後，我經常放音樂給他聽，可是，最近只要我一放音樂，他就變得煩躁不安。我想也許是孩子並不喜歡音樂吧。」小波的媽媽向醫生傾訴自己的苦惱。

其實，小波媽媽的煩惱是很常見的。很多媽媽都知道多讓孩子接觸音樂，但是如何進行音樂早期教育卻是沒有章法的。其實，音樂早期教育是一種講究系統性、科學性的教育。比如說，對於 2 歲的孩子，可以透過親子音樂遊戲課、肢體律動的開發等課程挖掘孩子的音樂潛能；對於 3 歲的孩子，可以透過音樂故事圖畫書、兒童歌謠的鑑賞、音樂遊戲書等來培養孩子的音樂素養；對於 4 歲的孩子，可以透過音感合奏來提升孩子演奏樂器的成就感；到了 5 歲半，孩子就可以學習鋼琴鍵盤課了，但這時候很講究方法。如何讓孩子愛上鋼琴呢？家長可以蒙上孩子的雙眼，讓孩子的十個手指觸摸之前看到音樂符號的位置，並藉由無聲琴鍵來培養正確的手形及靈活獨立的手指。另外，以左手畫圓、右手畫方的遊戲，還能開發孩子的左右腦，訓練左右手的協調一致。

從前有個神童叫方仲永，他的父母雖然是大字不識的農民，但方仲永 5 歲時便能「指物作詩立就」，並「自為其名」，且「以養父母，收族為意」，「文理皆有可觀者」，令鄉里屢屢落第的老童生聞之羞愧不已，鄉民們也都稱奇不已。因此，每當鄉里的士紳在宴請賓客之時，都要請方仲永去，即席為眾人作詩以助酒興。而每次士紳們當然要給方仲永一點「小費」，方仲永的父親覺得可以以此牟利，就每天帶著他在富人的宅第之間往返。這樣，不到 1 年，方仲永就已經江郎才盡了。他長大之後，再也看不出他曾經是一個神童了，竟「泯然眾人矣」。

方仲永的故事可謂人人皆知，但仍有許多父母重蹈覆轍。方仲永確實具有很出眾的才能，但他最後淪為一個平庸之人，完全是因為缺乏積極有效的科學培養和啟發。

因此，家庭音樂教育要講究科學性，只有採用科學有效的教育方法才能讓孩子對音樂學習產生興趣。首先，家長身為最了解孩子的人，應該知道孩子的特長在哪裡，然後循循善誘；而孩子不喜歡的東西，家長也不要把精力放在填鴨式的逼迫上，應該把精力放在如何讓孩子喜歡上。因為，任何教育的最大成功，就在於讓學習者喜歡。

家長要學會觀察孩子的學習情緒，發現問題後也要積極調整。

當孩子出現以下情況時，老師及家長就需要調整孩子的學習態度了。

(1) 逃避學習。不願練琴，上課無成就感、無抱負和期望、無求知上進的欲望。

(2) 缺乏自尊心、自信心，功課不好也不覺得丟臉。

(3) 注意力分散。學習動力缺乏會使精神渙散、興趣轉移，易受各種內外因素的干擾。

(4) 有厭倦、冷漠的情緒，練習時缺乏激情。

(5) 缺乏適宜的學習方法。

(6) 學習無目標、無計畫。

如果孩子出現了上述中的一種或幾種情況，可採取以下對策：孩子不願學習說明他喪失興趣了，這時要適當降低學習的難度，延長每一次學習的時間間隔。音樂的學習之所以讓孩子感興趣，是因為他可以愉悅身心，因此找一些節奏、曲調清新明快、難度不高、孩子可以琅琅上口或演奏起來得心應手的小曲，能使孩子嘗試到成功的滋味，興趣自然也就產生了。對那些暫時不喜歡音樂的孩子可以採用興趣暗示法。

另外，在練習之前，可讓孩子先進行熱身運動、摩拳擦掌，面帶笑容，對著鋼琴，大聲說：「鋼琴，我要從今天開始喜歡你啦！」或「可愛的音樂，我對你很有興趣，我一定要學會彈奏你！」等。在每次練琴之前，都讓孩子大聲地暗示自己，堅持三個星期，甚至更長一些時間，這些語言就會深入潛意識，一旦進入潛意識，孩子的興趣就真正建立起來了。很多剛

開始對學習音樂沒有興趣的孩子在進行了這種自我暗示後，就會產生一種愉悅感，厭煩、恐懼的情緒都可以被沖散，心靈之門也就漸漸打開了，練習效率隨之提高。

　　缺少自信心的原因很多，比如孩子在學習上遇到了困難，家長和老師鼓勵不夠，不當的督促方法傷害了孩子的心，總之，要想提高孩子的自信心，就要讓他有學習的成就感。例如，把孩子以前學習過的曲子再重新拿出來，讓孩子看到自己的進步，鼓勵孩子任何學習上的重重阻礙在他自己的努力下一定會被克服的。當孩子用自己的努力取得一定的成績時，要反覆強化他這種能戰勝困難的心理。

　　精神不能集中也是興致缺缺的一種表現，家長可以觀察孩子在看他喜歡的電視節目時，他的精神是不是集中的。如果精神不集中時，可適當使用奧福教學法（Orff Schulwer），讓孩子手眼腦一起動起來，使孩子無法顧及其他與學習無關的事情。

　　為了防止孩子在學習上的情緒冷淡，在條件許可的情況下，可以多帶孩子去聽音樂會，音樂會的內容只要是健康的、適合孩子的就行，不一定非得是高雅音樂。因為內容健康的通俗音樂孩子容易上口、容易接受，對於音樂學習有時會產生意想不到的影響。對於孩子的好表現、好成績，父母不要吝嗇使用讚美之詞，因為稱讚能對孩子產生很大的鼓勵；對於孩子的錯誤，家長也不要過於嚴厲地責備，因為過多的責備，會令他情緒低落，從而犯更多的錯誤。以表揚為主的方式，對提高孩子的學習興趣大有幫助。

　　把欣賞音樂的時間變成每天的習慣。如早上起床時聽〈小鳥醒來了〉等兒歌，使孩子感到精神振奮；吃飯的時候聽輕快、優美的音樂，增進孩子的食慾；遊戲的時候聽節奏鮮明、歡快的音樂，讓孩子愉快地玩耍；臨睡前聽安靜、優美的音樂，使孩子恬靜、舒適地入睡。

　　對於優秀的曲目，應有計畫地重複欣賞，家長可以告訴孩子音樂中大致表達了一些什麼內容，從而加深孩子的印象，培養孩子感受與記憶音樂的能力。一個人經常聆聽優美的音樂，音樂中豐富而柔美的旋律及節奏

感，便會自然地融入他的右腦中，使這個人在日常的說話、用詞、作文、寫字、行動舉止，甚至表情都會自然地流露出優美的節奏旋律感，因此，有選擇、有計畫地對孩子進行音樂教育、薰陶，對他長大後的氣質、社會關係及品味都有很大的影響。

如何教孩子欣賞音樂？

音樂欣賞是以一定的音樂為審美客體，以參與欣賞活動的人為審美主體，形成一種特殊的審美觀。透過聆聽音樂，實現對音樂美的感受和鑑賞。正如美國音樂學家莫塞爾（James L. Mursell）所說：「音樂欣賞在某方面上是音樂活動的基本形式，是作曲家和演奏家工作的出發點和歸宿。」

音樂欣賞是提高孩子藝術素養和審美認知、審美情感的重要途徑。音樂欣賞的實質就是情感的審美，因此，教導孩子音樂欣賞時應始終掌握一個「情」字，使孩子在與音樂的對話中，體驗情緒、表達情感、表現情意，從而達成陶冶情操的目的。

如何能更有效地欣賞音樂、理解音樂，從而達到實現音樂諸多功能的目標呢？必須透過聆聽音樂、感受音樂，掌握欣賞音樂的基本方法與基本原則，把音樂欣賞統一在方法與原則的一致中，從而逐漸達到欣賞音樂的目的。

音樂欣賞包含一個由淺入深的過程，即從感性（被音樂感動）到理性認識（探究音樂知識）又回到感性認識（更深層次的欣賞）這樣三個階段。這是欣賞音樂的必經之路。音樂有自己的語言，就像舞蹈中的一招一式都有自身的表達含義一樣，音樂裡的和絃、樂譜、速度、調性也有其含義。在剛開始的一段時期，音樂能從感官上打動你，讓你激動讓你欣喜。這是一種無意識的審美活動。可如果止步於此，你還是沒有真正欣賞音樂。因此，教孩子欣賞音樂也講究正確的方法，應該從以下幾種方式展開教育。

- **讓他們自然地欣賞**：孩子最佳入門方式，即是創造潛移默化的音樂環境。也就是在孩子吃飯、睡前或正在進行其他活動時，以小的音量播放音樂，讓孩子不自覺地接觸音樂，僅讓孩子的潛意識默默地吸收音樂，這將對孩子有極大的影響。

- **曲目由短至長**：在選曲方面，剛開始時，以長度較短的曲目為主，並嘗試以不同的樂器組合來播放，也就是曲目可以有多樣變化。比如在播放時，以鋼琴曲、小提琴曲，管弦樂曲、室內樂曲、大提琴曲、長笛曲等等不同音色的曲目或曲式來產生變化，讓孩子有多方面、多層次的音樂感受。

- **由標題音樂導入**（*program music*）：在孩子對具體事物的欣賞過程中，漸漸導入較抽象的純音樂世界，如將韋瓦第的《四季》協奏曲（*The Four Seasons*）、妙趣橫生的《動物狂歡節》（*Le carnaval des animaux*）、普羅高菲夫的《彼得與狼》（*Peter and the Wolf*）等帶有敘事情節的音樂導入，自然會讓孩子覺得更有趣。

- **體驗曲子中的情緒**：樂曲常包含有其作者的感情，孩子應早期發展對樂曲的感受能力。有專家建議，在欣賞時，可將曲子的情感分為三類：昨日、今日與明日。「昨日」的曲子是帶有反省、回憶的感覺。一般來說，此類樂曲節拍較為緩慢，旋律以抒情為主，樂器則在低音域表現，也常有旋律向下推移的情形。可以黃色為其代表顏色。音樂中，慢板的樂章或樂段常具有「昨日」的個性。

 「今日」的音樂則是含有既不向前推移也不向後倒退的個性，也就是一種音樂的呈現，代表「現在」的陳述，如舞曲、歌劇中的詠嘆調或進行曲。可以橘紅色來代表其顏色。在音樂中，「今日」音樂常成為「昨日」與「明日」音樂的橋梁樂句。

 「明日」的音樂則有往前衝的個性，讓欣賞者想知道音樂將往何處去，一種不安、常常移動的感覺瀰漫著全曲。音樂中的快板樂章或樂段，則是此類型的代表，以鮮紅色為其代表顏色。

- **作曲家的生平趣事**：讓孩子稍微了解一下作曲家的學習、創作過程、生活小軼事及其當時生活的社會與國家，使孩子能較生動地接觸到作曲家的非音樂面，從而說服他們更好地欣賞音樂。此外，家長還可以為孩子講述所學樂器的相關知識，培養孩子對該樂器的喜愛之情。因為只有當孩子真正喜歡上了一種樂器，他才會認認真真地去學習該樂器的演奏。

- **跟隨節奏打拍子**：音樂猶如千軍萬馬，是節奏把它們有秩序地排列在了一起，並按著音樂的強弱、長短，使它們有秩序地進行著。如果沒有節奏，音樂就會雜亂無章，美感也就無從談起。因此，在音樂裡，節奏是至關重要的，聽音樂時應該熟悉曲子的節奏，看看能否讓孩子隨著節拍一同動作，可以輕拍手，或坐著用手比劃，都能協助孩子融入音樂中。這點很重要。

- **感知音樂的音畫性和情感性**：豐富的音樂語言是人類理性和情感的最抽象表達。音樂的音畫性可以透過旋律和節奏營造氛圍，使孩子的大腦中重現出感知過的事物、情境，也可以透過聯想、組合成新的意象，使孩子身歷其境地張開想像的翅膀，進入美妙的藝術情境。因此，欣賞音樂時鼓勵孩子想像音樂中所帶有的景象，或者給他們一張白紙，讓他們隨著音樂作畫。這樣，能讓孩子積極主動地投入到音樂氛圍中，逐步感受到樂曲的風格，如活潑歡快或抒情柔和，並做出相應的情感反應，成為真正聆聽音樂、感知音樂、欣賞音樂的「藝術家」。

除了讓孩子欣賞音樂外，家長還可以經常舉辦各式各樣的家庭音樂活動，讓孩子時時刻刻感受音樂的奇特魅力。

其實，大自然中的節奏和聲響也都是孩子們學習音樂的一種主要方式。對於孩子而言，音樂無處不在，就像家庭裡會出現的各種聲響，如吸塵器、爆竹和油鍋等都是聲響的來源。蟲叫聲、鳥鳴聲、流水聲、雷聲和風雨聲等，也都是大自然中最活靈活現的背景音樂。對待幼兒的音樂教育，家長沒有必要過於刻意。應該充分利用各種機會，循循善誘，這樣的

教育才最有效果。大部分的孩子從小就能夠接觸到音樂環境，如媽媽哼唱的童謠、催眠曲等等，都能為其習慣音樂的節奏性與旋律性打下基礎。但僅僅停留於此是不夠的，還應為孩子創造一個充滿音樂的環境，如廣泛接觸各種發聲材質、聆聽大自然的聲音、隨著音樂的節拍撫拍孩子、用手掌拍打簡單的節奏、辨別各類人聲的高低，這些都能成為年幼的孩子學習音樂的最初興趣和啟蒙，為未來更深層的音樂欣賞埋下伏筆。

　　遊戲是孩子實踐、掌握生活技能和學習的基本形式及主要途徑之一，尤其在音樂教育中，必須將遊戲當作主要內容之一，特別是對於年齡小的孩子。卡爾‧奧福（Carl Orff）說過：「讓孩子自己去找，自己去創造音樂，是最重要的。」在以往的音樂學習活動中，我們習慣用成規約束孩子，孩子在音樂活動中只是單一地模仿，久而久之養成了孩子盲從的陋習，造成了思維的惰性，抑制了孩子創造性的發展。奧福音樂教育中，最突出、最重要的一項原則是即興性原則，即不僅把即興表演作為一種教學方式，更把它作為整個音樂的起點和基礎。孩子們能夠積極地參與活動，並表露自己的真實情感。他們也可以嘗試創造音樂，在「創造」的過程中，主動學習並發揮其豐富的想像力、獨創力。在家庭音樂活動中，家長應該注意鼓勵和讚賞孩子的正面態度，讓孩子能在遊戲中學習音樂，並發揮更大的積極性。

　　音樂是一種流動的藝術，家長每天應抽出一點時間與孩子共同欣賞音樂。音樂也是消除人們身心疲憊最好的良藥，如果你能以藝術化的生活作為出發點，你的孩子就可以快快樂樂地步入絢麗多彩的音樂藝術殿堂。

　　在音樂欣賞的審美過程中，內心體驗與認知活動永遠是結合在一起的。從感性認識到理性認識的這一發展過程是永遠不會停滯不前的，孩子對音樂的理解也是永無止境的。家長要積極教孩子學會欣賞音樂，帶他跨入那美妙無窮的宏大的音樂聖殿，讓孩子盡情地翱翔吧！

一定要成為音樂家嗎？

現在的音樂教育有兩種怪現象，一種是讓孩子埋頭學習「數、理、化」，視孩子音樂學習和對音樂藝術的追求為「不務正業」；另一種是不顧孩子的興趣愛好，逼著孩子學音樂，一廂情願地要把孩子培養成專業人才。

「我不想學了！」客廳裡響起一陣震耳的嗡嗡聲，10歲的蘭蘭「啪」地扣上了鋼琴蓋。她看起來那麼憤怒而堅定，與媽媽對視著。蘭蘭的媽媽是音樂教師，非常重視對蘭蘭的音樂培養。而小蘭蘭不負所望，從幼稚園到小學，屢屢在藝術節上獲獎，一張張榮譽證書也成了蘭蘭媽媽的驕傲。隨著課業的增多，蘭蘭的鋼琴練習時間逐漸縮短，可是蘭蘭的媽媽想讓她參加檢定考，於是加緊督促，尤其是在週末的休息時間，也很少允許蘭蘭外出玩耍。對此，蘭蘭非常不滿，於是終於出現了剛才的一幕。

還有一個更加令人匪夷所思的例子：在上海音樂學院社會藝術水準檢定考青島考區，一個10多歲的孩子張某向考官說：「我準備彈蕭邦的《升c小調練習曲》。」考官隨口問他一個問題：「你知道蕭邦是哪國人嗎？」「不知道。」張某有些不好意思地回答。「那麼，蕭邦的音樂有什麼特色呢？」「我不太清楚。」張某又不好意思地回答。考官又問他貝多芬是哪個國家的音樂家，這位考生還是回答：「忘記了，要看看書才知道。」考官隨後依次詢問了考試的近百名考生，只有十一位考生能正確地回答出上述三個問題。而且，這些孩子沒有幾個表現出是對音樂感興趣的。

望子成龍、盼女成鳳，父母的殷殷期待無可厚非。但是，教育的目的究竟是什麼？許多家長認為是讓孩子變優秀。優秀的標準又是什麼？考入重點大學？有某方面的成績斐然？總之看重的是結果，至於過程並不重要，這之中帶著明顯的功利性。很多家長期望過高，甚至有「賭」的心理：要麼高壓逼著孩子練琴、一心一意想讓孩子成名；要麼聽說「出頭」難，就乾脆不讓孩子學了。

　　家庭教育，給了家長與孩子親近交流、塑造孩子心理性格的機會。從孩子懂事到小學畢業，正是孩子可塑性最強的時期，但並不意味著，孩子就是尚未成型的軟石膏，隨家長的意志來捏揉。因為孩子的天分、孩子的興趣愛好，並不是以家長的實用主義目光為出發點的。

　　被很多家長抱以羨慕眼光的孩子們，他們的成功都在「不經意」之間。例如曾有一位幼稚園大班的 5 歲女孩，在「形象大使」比賽中獲得第二名。她的參賽舞蹈贏得了評審們的一致好評 —— 不拘一格，清新自然。然而，那麼美的舞蹈並不是培訓班裡練出來的，而是她自己編的。小女孩一直沒有去過任何舞蹈培訓班，因為家長覺得那樣的生活太累，他們希望女兒願意怎麼跳就怎麼跳，怎麼高興就怎麼做。

　　正是這種不太注重結果，而願意讓孩子享受過程中的歡樂的平常心，給了孩子充分展示自己能力的機會，為孩子的健康成長提供了廣闊的舞臺。

　　從長遠來看，家庭教育應以孩子的發展為中心，從孩子本身的特色出發。在這一點上，也許家長們很應該向傳統京劇大師梅蘭芳學習。

　　當時，戲劇界流行子承父業，也就是孩子要從小就像父親一樣學習演戲，長大去當戲劇演員。但是，梅蘭芳卻不這樣做，他極力主張父母不能為孩子選定將來的工作，而應充分尊重他們的天性和性格。梅蘭芳特別注重觀察和了解每個孩子獨特的愛好和興趣，並在此基礎上，幫助他們確立了今後的生活和工作的方向。

　　他的長子梅葆琛生性穩重，樂於思考。於是，梅蘭芳便為他在理工科方面的發展提供了學習資源。後來，梅葆琛果然考上名牌大學的建築系，成為有名的建築師。他的次子梅紹武伶俐活潑，形象思維發達。於是，梅蘭芳便於抗戰時送他去美國讀文學系。後來的梅紹武早已是一位著名的翻譯家了。梅蘭芳唯一的女兒梅葆玥沉穩嫻靜、溫婉端莊，於是梅蘭芳便鼓勵大學畢業的她任職大學老師。後來，在梅蘭芳的支持下，她又成了有名的京劇演員。梅蘭芳最鍾愛的小兒子梅葆玖自幼心靈手巧，極具藝術家的潛能，加上嗓音和形象俱佳，真是繼承「梅派」藝術的最佳人選。但即便如

此,梅蘭芳也不急於讓他少年習藝,而是直到梅葆玖大學畢業,才讓他正式隨劇團學藝。正因如此,最終梅葆玖成為極具修養和獨特魅力的表演藝術家。

經常有人向梅蘭芳請教培養子女的經驗,梅蘭芳先生也總是莞爾一笑,淡淡地說:「尊重孩子就像尊重觀眾一樣!」

「尊重孩子」四個字,道出了真正的愛子之道,亦即家長要尊重孩子,而不是尊重自己心裡一直潛藏的功利性。急於求成,給孩子過多的壓力,會扼殺孩子的天性,很多時候非但不能促使孩子進步,反而成為孩子健康、快樂成長的絆腳石。當孩子厭惡了父母所劃定的學習範疇,甚至喊出「我不想學」時,正是對失敗的教育最大的諷刺!

因此,讓孩子學習音樂的主要目的不是造就藝術家,而是造就人。從這個目的出發,家長就應該抱著一顆平常心,讓孩子學習音樂。

音樂作品的選擇

音樂欣賞是以具體的音樂作品為材料,透過聆聽的方式及其他輔助方法,感受、理解、鑑賞和品評音樂藝術作品的真諦,從而得到精神愉悅的一種審美活動。選擇恰當的作品是孩子音樂欣賞的一個重要環節,究竟該如何為孩子選擇音樂作品呢?

分析音樂作品本身的特色

應具有較強的思想性和藝術水準。音樂是沒有國界的,它具有以情動人、以情感人的藝術魅力,透過情感的抒發和表達來打動人、感染人。6歲前的孩子,想像豐富、愛幻想,因此生動形象、富於變化的音樂旋律與節奏能激發孩子的想像;同時,6歲前的孩子情感外露,富有情緒感染力的音樂不僅能喚起孩子的內心感受,還能使他們情不自禁地手舞足蹈。因此,

為孩子選擇的音樂作品必須具有較強的思想性、藝術性，具有鮮明的風格特徵，這樣音樂所表達的內容、形象、情感，就會被孩子所喜愛、理解、接受，並能喚起他們的興趣。

應具有豐富多樣性。適合孩子欣賞的音樂作品主要有：優秀的東西方兒童及青少年歌曲，由歌曲改編的樂器曲，專門為兒童創作的簡單的樂器曲，專門為兒童創作的音樂童話片段，東西方著名音樂作品或其中的片段。可見，可供孩子音樂欣賞作品的內容、形式、風格是多種多樣的。從內容上看，它有反映社會生活、自然界的作品，也有反映兒童生活和內心世界的作品；從形式上看，它有不同形式的歌曲、樂器曲等；從風格上看，它有進行曲、搖籃曲、圓舞曲等，同時還包含了不同時代的中外優秀作品和優秀的民間音樂。題材廣泛、形式多樣而富有藝術美的音樂欣賞作品，能擴大孩子的藝術視野，豐富他們音樂欣賞的知識與經驗。

應結構工整。在為孩子選擇音樂欣賞作品的時候，家長還要考慮到該作品的比例結構是否合理。一般而言，形式簡單、結構工整，且長度適中的音樂作品比較適於孩子欣賞。而家長在選擇作品的過程中經常會發現，一些優秀的中外著名作品，或是為兒童專門創作的音樂童話，在結構或長度上有時很難符合這些要求，這就需要家長將作品與孩子的實際情況相結合，認真分析和挑選，對作品中比較常見的樂段或節奏變化明顯的音樂進行提煉，使之符合或接近孩子的認知水準和接受能力。如一首樂曲原本的結構是「序曲－Ａ－Ｂ－Ａ－Ｂ－Ａ」，可將作品壓縮成一個「序曲－Ａ－Ｂ－Ａ」的單純的三部曲的結構，這樣既尊重了作品本身，又符合了音樂欣賞的要求。

符合孩子的年齡特徵

出生四個月的嬰兒就喜歡聽悅耳的聲音，如絕大多數的孩子都喜歡被媽媽抱在懷裡，看著媽媽的臉，聽媽媽輕輕地哼唱。在孩子幼小的心靈中，聽媽媽唱歌是一件愉快的事情。選擇一些抒情、優美、歡快的音樂放

給孩子聽，每天固定一段時間讓孩子欣賞音樂，漸漸地，孩子聽見優美的樂曲聲就會表現出安詳、舒暢的情緒。聽音樂的時候，也可以讓孩子坐在媽媽的膝蓋上，然後媽媽用手握住孩子的小手，隨著音樂的起伏上下比劃。小孩子注意力的持續時間是很短的。當孩子對欣賞音樂失去興趣時，媽媽可以和孩子一起做些其他的事，或逗逗孩子。

2～3歲孩子對於音樂作品的性質難以理解。他們聽音樂時，注意的往往是表現主題思想的一些特徵性音樂，而對作品的情緒、風格、音樂的強弱、速度變化不太注意。因此，2～3歲的孩子適合欣賞速度穩定、表現內容單一的音樂作品，如〈搖籃曲〉、〈拍球〉、〈小鳥的歌〉、〈小進行曲〉、〈驕傲的小鴨子〉、〈啄木鳥〉、〈娃娃〉、〈小白兔跳跳〉等曲目。

3～4歲的孩子受其生理、心理發展水準的影響，對音樂的理解能力十分有限，他們往往會對「傾聽」表現出濃厚的興趣，會十分樂意地、自發地傾聽周圍環境中的各種聲音，並主動分辨這些聲音。「傾聽」是孩子具備的一個非常重要的基本技能，是對孩子進行音樂教育的基本出發點，也是培養音樂欣賞的前提和基礎。因此，家長可以多加為孩子選擇一些傾聽的素材，如〈小朋友散步〉，讓孩子隨著音樂中不同的音響變化，理解睡覺、起床、散步、聽雷聲、看天氣、颳大風、下大雨、跑回家等一系列活動，並讓孩子創造性地表現和表演。

同時，家長還可以為他們選擇一些結構單一、形象鮮明、篇幅短小的音樂元素進行欣賞，如音樂作品〈小兔跳〉以歡快的斷奏和優美的快節奏旋律來表現小兔跳躍的畫面；〈小熊吹喇叭〉運用低沉、緩慢的音樂表現手法，展現出小熊憨態可掬的形象；〈小燕子〉舒緩、優美、流暢，讓孩子們感受到燕子自由愜意地在天空飛翔等等。孩子雖然還不能用語言較好地表達對作品的感受，但他們會透過對這些音樂的欣賞，用身體進行模仿、創造性地表現，來獲得身心的愉悅，達到欣賞的目的，並為今後欣賞更豐富、更多元化的音樂作品做好鋪墊。

　　4 歲的孩子已能辨別音樂作品中速度的變化，他們能隨著音樂速度的變化而變換自己的動作，初步感受到音樂作品中的某些突出的感情色彩，如進行曲的雄壯、舞曲的活潑、敘事曲的歡快、搖籃曲的悠然。但 4 歲的孩子對音樂作品感知的能力還有困難，不易區分樂曲音調的高低，也不能辨別由於音域不同和演奏不同而造成的音色上的差別。因此，適合 4 歲的孩子欣賞的應是內容豐富，具有比較明顯的速度變化，風格各異的音樂作品，如〈小白兔和大黑熊〉、〈跳繩〉、〈撲蝴蝶〉、〈步步高〉、〈龜兔賽跑〉及《動物狂歡節》、《玩具交響曲》、《天鵝湖》、《土耳其進行曲》、《夢幻曲》、〈彼得與狼〉等曲目曲和一些簡單的 A － B － A 結構的三段體的作品。這一時期的孩子，基本上能夠理解音樂所表達的情緒和情感，並由此產生了一定的想像、聯想，再用外部動作加以反映。因此，家長可以選擇一些情感豐富、有情節的音樂作品讓孩子去欣賞，讓他們初步學習運用不同的藝術表演形式來表達對音樂的感受和理解，如語言文學、美術繪畫、韻律動作和舞蹈等。

　　隨著孩子音樂經驗的不斷充實和累積，6 歲的孩子就能夠感受和辨別較為複雜的音樂作品，並能區別作品結構、情緒和風格上的細微差別了，同時也能夠對音樂形象鮮明的同類音樂作品進行分析和歸類。他們用語言表達音樂感受的能力增強了，並能在音樂變化的過程中大膽想像。因此，為他們選擇音樂作品時，家長可以更多地選擇一些中外著名的優秀樂曲以及專門為孩子創作的樂器曲、兒童音樂劇、童話劇等，如《四隻小天鵝舞曲》、《夢幻曲》、《彼得與狼》等。

　　特別要注意的是：不要給嬰兒聽搖滾樂和重金屬類音樂，因為這些音樂需要用大音量的方式欣賞，而嬰兒的耳朵很嬌嫩，受不了大音量的刺激，容易損傷嬰兒的耳朵聽力發育。正確的做法是：應該為胎兒和嬰兒準備背景音樂，聲音似有似無即可；2 歲以上的孩子，聽音樂時的音量，以剛剛聽清楚為好。家長不要擔心孩子的耳朵聽不清楚音樂，因為只有這樣才能培養孩子耳朵的靈敏性。

貼近孩子的生活，符合孩子的興趣

　　音樂欣賞作品選擇恰當與否，是孩子感受、表現和創造的前提，因此為孩子選擇音樂作品時，應當考慮到他們的興趣愛好，並善於把孩子生活中熟悉的內容引入音樂活動，以便讓他們連結實際生活加以想像並用動作進行表現。當孩子有了切身的體驗，他們才能對音樂產生表現的欲望。

　　如有一首〈勤快人和懶惰人〉的音樂作品描述的是廚房勞務，是孩子比較熟悉的，結合孩子的實際生活和「扮家家酒」的經驗，可以為欣賞活動打下非常好的基礎。活動中，父母適當的啟發和引導，可以喚起孩子參與欣賞活動的熱情和積極性，自然而然地聯想和感受到：有的音樂好像是媽媽在洗菜、挑菜，有的音樂好像是媽媽在切菜，還有的音樂好像是媽媽在炒菜等等。漸漸地，孩子們在濃郁的興趣中，愉快地欣賞了音樂，同時將日常生活中的勞動和與之相符的音樂形象結合，達成了真正欣賞音樂的目的。

　　我們也不難發現，生活中很多孩子對一些流行音樂非常感興趣，經常能隨口哼唱幾句。從孩子的生活和興趣出發，成人世界的流行音樂同樣可以作為孩子音樂欣賞的一個題材，但需要結合孩子的認知水準，經過認真的思考、推敲、提取和昇華，對作品進行篩選和過濾。如受孩子們喜歡的歌曲〈老鼠愛大米〉，因此，可以將歌曲中成人化的歌詞幼兒化，將歌曲中描寫愛情的情感轉變為友情的情感，這樣經過昇華後的作品更適合孩子欣賞，也更容易被孩子理解和接受，破解「流行音樂不適合幼兒欣賞」的迷思。

　　音樂作品是獨具個性化的藝術，喜愛音樂的孩子也獨具某種天分，當選擇的音樂能挖掘孩子的音樂潛能，發揮孩子的個性特色時，我們就應充分提供孩子展示才能的機會。多元化的、多管道的音樂選擇，可以讓孩子在喜歡的、熟悉的、理解的音樂背景下，獲得積極的情感體驗，從而提升孩子的整體素養。

　　每一部音樂欣賞作品都是一個用聲音編織起來的藝術品，讓我們帶著孩子用心去聆聽，用情感去體驗，努力實現素養教育的藝術教育目標，讓音樂成為孩子人生中最大的快樂源泉。

音樂大師的童年趣事

　　音樂家是從何時開始展現音樂天分的？他們的日常生活是什麼樣子？偉大的音樂家們是如何度過他們的兒童時代的？這些問題都是剛接觸音樂的孩子十分關心的。而且，家長也應該主動講述音樂大師的童年經歷或人生趣事，讓孩子了解到，無論多麼偉大的人物，在他們孩提時也要克服許多困難，而正是那種對音樂的熱愛和痴迷讓大師們無怨無悔地為音樂事業作出犧牲，是他們的勤學苦練才造就了偉大的音樂作品。這樣會更加激勵孩子學習音樂，而且能鍛鍊孩子勇敢頑強的性格。

　　因此，家長有必要了解一些世界著名的音樂大師極其輝煌的人生，如莫札特、貝多芬、蕭邦、普羅高菲夫、李斯特、史特勞斯、巴哈、海頓、舒伯特……這些音樂大師，他們的不朽靈魂，在音樂的時空熠熠生輝。他們的童年經歷和人生故事，會讓每個親近音樂的孩子，深深地讚嘆、感懷和冥想……

天才莫札特

　　人們談起莫札特，都喜歡以「音樂天才」或者「音樂神童」相稱，而音樂史上可能沒有另一個人能比莫札特更有資格擁有這兩個「頭銜」。

　　莫札特 1756 年 1 月 27 日出生在薩爾斯堡，很小的時候就表現出音樂方面的非凡才能，這其中有先天的因素也有後天的培養。他的父親李奧波德‧莫札特（Leopold Mozart）在發現了兒子身上無與倫比的天賦後，就立即開始系統地教授兒子音樂課程。老莫札特本身就是當時小有名氣的音樂教育學者，擁有豐富的演奏和教學經驗，當他把自己所學傾囊相授給自己聰明

的兒子後，所顯現出的成果自然是非凡的 —— 小莫札特 4 歲開始彈鋼琴、6 歲時已經能夠熟練演奏並開始嘗試作曲，8 歲時已經能夠創作相對複雜的交響曲作品！有許多故事可以證明「神童莫札特」的不凡之處，而將這些事蹟總結起來就是 —— 超凡的記憶力、一流的理解能力和自我學習能力。

不可思議的神童

有一天，父親創作了一首小步舞曲，他要小莫札特把這個樂譜送到劇院院長手上，並說明這是專為院長女兒創作的，不料，路上一陣大風，把莫札特手裡的樂譜颳跑了，他一面哭著，一面追趕著到處飄落的樂譜，樂譜沒有全部找回來，怎麼辦呀？莫札特跑到小夥伴家裡，借來筆紙，自己寫了首樂譜送了過去。第二天，院長帶著女兒來拜謝，說莫札特父親的舞曲寫得太妙了，他還讓女兒把舞曲彈了一遍，莫札特的父親聽後相當訝異，他說：「這不是我作的舞曲，」他轉身問兒子：「這首樂曲是誰寫的？」莫札特只得說出原委，父親聽後激動得流出了眼淚，一下子把兒子抱在懷裡。

我要娶妳做新娘

莫札特 6 歲時，在德國慕尼黑的皇宮舉行第一次演奏會，因為宮中地板光滑，導致他一進宮門就滑了一跤，這時有一個小公主，走過來把他扶起來，還吻了吻他的手，莫札特非常感激，不知如何答謝，於是就說：「等我長大了，一定要娶妳做新娘。」大家聽了哄堂大笑。不過後來這位小公主瑪麗・安東妮（Marie Antoinette）嫁給了法國國王路易十六，由於揮霍無度，受到法國人民的憎惡，最終被送往斷頭臺。

樂聖貝多芬

身為「樂聖」，貝多芬的音樂地位和音樂成就無人能及；身為和苦難命運作鬥爭的代表，貝多芬同樣令人崇敬。無論從哪一個方面來說，貝多芬

都是一個不平凡的人。與莫札特相比，貝多芬的童年太不幸了。莫札特在童年受到良好的教育，他的練習時間是愉快而安靜的，有著一個慈愛的父親和一個鍾愛他的姐姐；而貝多芬則不然，雖然他的演奏贏得了家鄉人的尊敬，但世界性的旅行演出卻遠未像莫札特那樣引起世人的驚嘆。

貝多芬全名路德維希‧范‧貝多芬（Ludwig van Beethoven），1770 年 12 月 16 日生於德國波昂的一所破舊屋子的閣樓上。他的出身是法蘭德斯族。父親是一個不聰明且酗酒的男高音歌手。母親是女僕，一個廚子的女兒，初嫁男僕，夫死再嫁貝多芬的父親。

悲慘的童年

貝多芬有著艱苦的童年，不像莫札特享受過家庭的溫情。一開始，人生於他就像是一場悲慘而殘暴的鬥爭。父親想開拓他的音樂天分，把他當作神童一般炫耀。4 歲時，他就被整天地「釘」在鋼琴前面，或和一架提琴一起關在家裡，幾乎被繁重的練習壓死。不過，這些沒有導致他永遠厭惡這藝術總算是萬幸的了。可在當時，他的確相當厭煩。於是，他的父親不得不用暴力來迫使貝多芬學習。他少年時期就得背負生活問題，每天設法爭取麵包，那是來得過早的重任。11 歲，他加入戲院樂隊；13 歲，他擔任了大風琴手。1787 年，他失去了他熱愛的母親。「她對我那麼仁慈，那麼值得愛戴，我的最好的朋友！噢！當我能叫出母親這甜蜜的名字而她能聽見的時候，誰又比我更幸福？」她死於肺病，貝多芬自以為也染著同樣的病症，他也常常感到痛楚，再加上比病魔殘酷的憂鬱。17 歲時，他做了一家之主，擔負著兩個兄弟的教育之責，因為父親酗酒，無法擔任一家之長。人家怕他浪費，於是把養老的費用交給了小貝多芬領取。這些可悲的事實在他心上留下了深刻的創傷。他在波昂的一個家庭裡找到了一個親切的靠山，那便是他終身珍視的布勞寧一家。可愛的伊蓮諾‧馮‧布勞寧（Eleonore von Breuning）比他小兩歲，小貝多芬教她音樂，領她走上詩歌的路。她是他的童年伴侶，也許他們之間曾有相當溫柔的情感。後來，伊蓮諾嫁了韋

格勒（Franz Gerhard Wegeler）醫生，他也成為了貝多芬的知己之一。直到最後，他們之間一直保持著良好的友誼，從韋格勒、伊蓮諾和貝多芬彼此的書信可見一斑。

心中的夢境

貝多芬的童年儘管如此悲慘，他對這個時代永遠保持著一種溫柔而淒涼的回憶。不得不離開波昂、幾乎終身都住在輕佻的都城維也納及其慘澹的近郊，他卻從沒忘記萊茵河畔的故鄉，莊嚴的大河，像他所稱的「我們的父親萊茵」；的確，它是那樣的生動，幾乎賦有人性似的，彷彿一顆巨大的靈魂，無數的思想與力量在其中流過；而且萊茵流域中也沒有一個地方比細膩的波昂更美、更雄壯、更溫柔的了，它濃蔭密布、鮮花滿地的坡道，受著河流的衝擊與撫愛。在此，貝多芬消磨了他最初的 20 年；在此，形成了他少年心中的夢境 —— 慵懶地拂著水面的草原上，霧氣籠罩著的白楊、叢密的矮樹、細柳和果樹，把根鬚浸在靜寂而湍急的水流裡 —— 還有村落、教堂、墓園，懶洋洋地睜著好奇的眼睛俯視著兩岸 —— 遠遠地，藍色的七峰在天空畫出嚴峻的側影，上面矗立著廢棄的古堡，顯露一些消瘦而古怪的輪廓。他的心對於這個鄉土是永久忠誠的，直到生命的終了，他老是想見故園一面而不能如願。「我的家鄉，我出生的美麗的地方，在我眼前始終是那樣的美，那樣的明亮，和我離開它時毫無變化。」

浪漫派先鋒韋伯

卡爾・馬利亞・馮・韋伯（Carl Maria von Weber）作為浪漫主義音樂的先鋒，在創作、演出、指揮和音樂社會活動方面都積極投入，為新的浪漫主義音樂藝術開闢了道路。韋伯早期創作的歌劇作品，如《森林少女》、《彼德西蒙與鄰居》和《希爾瓦娜》等，就已孕育著浪漫主義傾向。在他的 10 部歌劇中，最具有代表性的《魔彈射手》以從未有過的浪漫主義氣質和民族風格，為歌劇創作開闢了一條新的道路。韋伯的父親是一位業餘音樂家，母

親曾是一位歌唱演員。韋伯自幼受環境的薰陶，對他後來走上歌劇創作道路有一定影響。

四處漂泊的童年

韋伯的父親佛朗茲·安東·馮·韋伯（Franz Anton von Weber）是一家歌劇院的音樂監督，也曾擔任教堂唱詩班的指揮。佛朗茲是個熱愛音樂的中提琴手，浪漫不羈的個性促使他四處流浪，即使婚後，他還是不改這種飄蕩的性情，甚至將家庭成員組成了一個旅行劇團，到處演奏音樂或表演歌劇。1786 年 11 月 18 日，韋伯誕生於德國北部的奧伊廷（Eutin），出生時又瘦又小，又因為股動脈病變而終生跛腳。這個蒼白不起眼的孩子受到父親熱衷旅行的影響，使得他不得不跟著南北奔波，因而學得一套討生活的功夫。韋伯的童年就徘徊在城市與鄉村、森林與田野間，看盡各地多采多姿的風光。更因為父親對音樂的熱愛，韋伯自小就接觸了音樂，跟著父親的劇團到處演出，很早就習慣了繽紛的舞臺生活。

韋伯的父親不但是個熱愛音樂的人，他也希望自己的孩子中有一位能像莫札特一樣，成為一個優秀的音樂家，因此當韋伯 10 歲時，他決定暫時停止旅行，讓韋伯能跟隨著名的德國宮廷音樂家霍胥克（Johann Peter Heuschkei）學習鋼琴。這個課程雖然只持續了一年，但是韋伯在此期間進步神速，對音樂的敏銳也讓父親發現了他過人的潛能。但之後幾年間，因為父親改不了漂泊的習性，韋伯不得不終止課程隨著父親上路，繼續旅行與演出的日子。不過，只要他們暫時在某個城市居留，韋伯便會在當地繼續學習音樂。因此，他曾經在薩爾斯堡跟隨米歇爾·海頓（Michael Haydn）學習鋼琴與作曲，這位米歇爾·海頓就是交響曲之父約瑟夫·海頓（Joseph Haydn）的弟弟，他非常欣賞韋伯在音樂上的天賦，曾無私地給予這個少年音樂上的啟迪。在米歇爾·海頓老師的指導下，韋伯陸續寫了一些鋼琴曲與歌劇，他的作品與精彩的演奏也慢慢在各地建立了名聲。

　　童年，是人生中最美好的一段時光，也是人的一生中至關重要的階段。了解音樂大師的童年經歷，有助於孩子理解他們的作品風格，而且大師的童年也能在孩子成長的過程中樹立起重要的榜樣。

 第二章　引領孩子走進音樂殿堂

第三章　如何進行音樂胎教？

　　胎兒在子宮內，主要是透過聽覺器官和聽神經，接受外界傳入宮內的聲波刺激來實現與外界的連繫。聲波有樂聲和雜訊之分，當然對胎兒的刺激也就有有益與有害之分，對胎兒不時地發出樂性聲波，可以使胎兒的大腦接受到不是語言撫愛而勝似語言撫愛作用的良性刺激。

　　音樂胎教是指使用音樂對母體內的胎兒施教。此種胎教法已為許多國家運用，如澳洲坎培拉的婦產科醫生曾讓 35 名孕婦，每天按時來醫院欣賞音樂，胎兒出生後，個個體格健壯。10 年後，其中有 27 名兒童獲音樂獎，4 名兒童成為舞蹈演員，其他人成績均為良好，無一人有不良行為。

　　優美的音樂可以使母親保持開朗的心境，而且能促進孕婦分泌一些有益母子健康的激素和酵素，調節血液流量和神經興奮，從而改善胎盤營養狀況。音樂胎教的原理，是透過對胎兒不斷地施以適當的樂聲刺激，促使其神經細胞的軸突、樹突及突觸的發育，為提升後天的智力及發展音樂天賦奠定基礎。在生理作用方面，胎教音樂透過悅耳怡人的音響效果，刺激孕婦和胎兒聽覺神經器官，引起大腦細胞的興奮，改變下丘腦傳遞物質的釋放，促使母體分泌出一些有益於健康的激素、酵素、乙醯膽鹼等，使身體保持極佳狀態，促使腹中胎兒的身體成長和將來性格、智力、情感的發展。

　　胎教是一個循序漸進的過程，十月懷胎，關鍵是準父母要有耐心和恆心，既不能操之過急，也不能三天打魚、兩天晒網，準父母生活工作再忙，每天也要抽出 5 分鐘懷著輕鬆的心情與胎兒親密交流，讓胎兒接收良好的刺激！

何謂「音樂胎教」？

　　生一個聰明健康的寶寶是準爸爸和準媽媽們的最大心願。初為人父人母，誰也不願意讓自己的孩子輸在幼兒基礎教育的起跑點上。於是，越來越多的父母選擇了胎教，希望透過胎教為孩子謀劃一個美好的未來：聽胎教音樂的、對胎兒說話的、看漂亮寶寶圖片的、撫摸胎教的、觸壓拍打胎教的、光照胎教的以及做胎教操的等等，內容可謂五花八門。

　　那麼，什麼是胎教呢？在回答這個問題之前，希望準父母們能夠明白這幾點：

(1) 胎教不是為了讓你的寶寶成為神童，而是為了能讓你的寶寶更健康、聰明，為寶寶出生後的再教育奠定一個良好的基礎。

(2) 準媽媽懷孕期間，一定要保持平和的心態，要做到情緒愉快、精神舒暢，盡量避免憂鬱、煩躁、驚恐和憤怒等不良情緒。

(3) 雖然在胎教方面，母親有著決定性的影響，但是丈夫也要為妻子創造良好的孕育環境，多關心、體貼和照顧妻子，從而協助妻子做好胎教。

　　為我們心愛的寶寶而學習、了解胎教，這本身就說明，我們已經為寶寶的人生創造了一個良好的開端，因為著名的科學家巴夫洛夫說過：「嬰兒出生後再進行教育就已經晚了三天。」由此可見胎教的重要性。

胎教的起源

　　先從胎教的起源說起吧。世界上最早提及胎教理論的可能源自中國古代，許多古籍中均有關於胎教的記載。例如：早在 2,000 多年前的醫書《黃帝內經》中，就有關於「胎病」的論述。到了漢代，各種書籍中出現了大量胎教內容的記載和論述，初步形成了胎教學說。這要比希臘學者、著名哲學家亞里斯多德提出的胎教觀點還早。最早記載和提出「胎教」的是西漢政

治家、文學家賈誼。賈誼在《新書·胎教》中最早明確提出「胎教」一詞，書中並有周武王妃懷著成王的時候「立而不跛，坐而不差，笑而不喧，獨處不倨，雖怒不罵，胎教之謂也」的記載。以上這些記載可以說明，遠在 3,000 多年以前，中國古人就十分注意和重視「胎教」這一問題了。

現在，美國、英國、日本等國家都相繼創辦了胎教學校，胎教理論已經得到了很好的繼承和更進一步的發展。相信隨著胎教的普及，會有越來越多的人受益於胎教。

什麼是胎教？

胎教是美麗的風景、胎教是愉快的心情、胎教是準父母輕撫的手還有那安靜、動聽的曲調……胎教應該是輕鬆的、愉快的，是基於母愛基礎上的感情的交流。它的範圍應該是很寬泛的，不僅僅局限於讓孩子聽聽胎教音樂或是唸唸胎教故事。

胎教的目的，不是教胎兒唱歌、識字、算算術，而是透過各種適當的、合理的資訊刺激，促進胎兒各種感覺功能的發育成熟，為其出生後的早期教育及感覺學習打下一個良好的基礎。我們提倡胎教，並不是因為胎教可以培養神童，而是因為胎教可以盡可能早地發掘個體的資質潛能，讓每一個胎兒的先天遺傳素養獲得最充分的發揮。如果把胎教和出生後的早期教育很好地結合起來，我們相信，今後人類的智慧會更加優秀，會有更多的孩子，達到目前人們所謂神童的程度。也許有人會說，以前並沒有盛行胎教，不也照樣有科學家和偉人嗎？科學不是也在不斷進步嗎？是的，但要知道，許多事實證明，科學家和偉人的成長過程中，都包含著沒有被當時人們所意識到的胎教與早期教育因素。如果人類能更早一點意識到胎教的重要性，世界的科學水準會比現在更先進。

另外，據統計，經常進行胎教的孕婦，順產率比較高，這也從另一方面證實了胎教的好處。

胎教的作用

　　事實已經證明，受過胎教與沒有受過胎教的嬰幼兒，其智商是差距很大的。過去，人們總認為胎兒是無知無覺的「小不點兒」，一團沒有精神現象的血肉之軀。事實上不是如此。國內外胎兒醫學和婦產科專家在運用精密的科學儀器進行臨床檢查時，都發現胎兒在母親腹中的狀態完全出乎人們的意料之外，嶄新的「胎兒形象」，同以往小兒科文獻中記載的「胎兒處於被動狀態，無精神活動」的觀點完全相反。事實上，胎兒不僅具有聽覺、視覺等能力，還具有觸覺、味覺等能力。但如果說胎教能使孩子成為「神童」卻有些言過其實。因為「神童」（即智力超常兒童）是良好的先天遺傳和後天教育綜合影響的結果，而胎教雖能促進胎兒的大腦發育，但單憑胎教卻不能塑造「神童」。

　　受過胎教的孩子具有以下特色：

- 對音樂敏感，有音樂天賦。一聽見胎教音樂，則表現出非常高興，並隨韻律和節奏扭動身體。
- 音感準確，學習唱歌、音樂的速度快
- 不愛哭。雖然嬰兒在饑餓、尿溼和身體不適時也會啼哭，但得到滿足之後啼哭便會停止。還由於受過胎教的嬰兒聽覺能力較好，每當聽到母親的腳步聲、說話聲就會停止啼哭。孩子比較容易養成正常的生活規律。如在睡前播放胎教音樂或母親哼唱催眠曲，嬰兒就能很快入睡，滿月後就能養成白天醒、晚上睡的習慣。
- 心理行為健康，情緒穩定，總是笑盈盈的，樂呵呵的，非常活潑可愛，夜裡能睡大覺，很少哭鬧，父母反映孩子好帶，和整天笑呵呵的孩子在一起，有無限樂趣。
- 語言發展快，辨別能力強。受過胎教的嬰兒，4個半月時能認出第一件東西，6～7個月時能辨認手、嘴、水果、奶瓶等。這樣的嬰兒能較早

理解「不」的意思，早期學會服從「不」的孩子更懂事、更聽話。他還會較早學會用姿勢表示語言，會做「歡迎」、「再見」、「謝謝」等動作，也能較早理解別人的表情，所以，顯得十分聰明可愛。一般到 1 歲會說 2 ～ 4 字句。

· 能較早與人交流。嬰兒出生 2 ～ 3 天就會用小嘴的張闔與大人「對話」，20 天左右就會被逗笑，2 個多月就能認識父母，3 個多月就能聽懂自己的名字。

· 手的精細運動能力發展良好，手抓握、拿、取、拍、打、搖、對擊、捏、扣、穿、套、繪畫等能力強。

· 運動能力發展優秀，這些孩子抬頭、翻身、坐、爬、站、走，動作敏捷、協調。

· 記憶力比較強，記憶速度快。

· 學習興趣高漲，喜歡聽兒歌、故事，喜歡看書、看字，不少孩子還不會說話，就拿著書要媽媽講，學習文字的能力驚人，智力超常發展。受過胎教和早教的孩子在 20 個月左右便能夠背誦整首兒歌，並且也能背出數字。受過胎教的孩子入學後成績都比較優秀。

如今，胎教的作用已被越來越多的人所認可，這種新鮮的教育方式正越來越多地被準爸爸準媽媽們接受。胎教這門既古老而又年輕的學科，也已引起眾多醫學界人士的興趣與關注，並致力於探索和研究。我們相信，隨著人生的第一教育 —— 胎教的廣泛普及，最終定能教育出優秀的下一代。

懷孕不同時期的音樂胎教

　　望子成龍、望女成鳳的家長都希望自己的孩子能夠更聰明，所以從懷孕期間就開始進行胎教。音樂胎教是準父母熱衷的孕育方式。音樂是胎兒能聽到的外面世界最美好的聲音，透過定期定時聽音樂，可以讓準媽媽調節孕期情緒，創建良好的孕育環境，促進胎兒的身心健康發育。那麼，準父母進行音樂胎教的時候要注意些什麼呢？我們可以先來了解一下胎兒每個月的變化：

- **第 1 個月**：雞蛋般大小，同妊娠前無異。此時的胎兒被稱做「胚胎」。
- **第 2 個月**：初具人形，四肢也已有雛形。內臟五官開始形成，早期心臟形成並有跳動。
- **第 3 個月**：頭部約為整個身長的 1/4，內臟器官更加發達。透過超聲波儀器已能聽到胎兒的心音。
- **第 4 個月**：胎盤形成，與母體的連結更加緊密。胎兒的手足開始活動。外生殖器可確定胎兒性別。
- **第 5 個月**：胎兒長出頭髮，嘴開始張闔，會眨眼。
- **第 6 個月**：胎兒腦細胞形成，會吮手指，出現聽覺。
- **第 7 個月**：出現打嗝似的規律性胎動，眼球開始轉動，出現味覺。
- **第 8 個月**：胎兒會有冷熱感、會察覺明暗變化。
- **第 9 個月**：胎兒會笑、會皺眉，頭髮已經長長。孕婦可以找到胎兒的頭、耳朵的位置。
- **第 10 個月**：視、聽、觸、味等感覺已健全，出現明顯的好惡情緒。

　　胎兒的這些表現，為展開音樂胎教並產生良好的作用做了很好的鋪墊。孕婦在不同的妊娠時期有不同的生理與心理需要，往往也表現出不同

的性格特色。因此，在不同的妊娠階段聽不同的音樂，會帶給孕婦和胎兒不同的影響。

一般在懷孕頭 3 個月裡，孕婦的妊娠反應比較明顯，常感到憂鬱和疲勞，在妊娠中期（即懷孕第 4 ～ 7 月），孕婦的情緒大多是樂觀的，這時的食慾較旺盛，精力也顯得充沛，而到了妊娠晚期，孕婦的身子笨重，時常要想到分娩以及產後的問題，思緒壓力較大，也時常焦慮。針對這些問題，靈活地選擇胎教音樂可大大提高胎教效果。

可以說，胎兒期是人的一生中生長發育最為迅速、最為關鍵的時期。因此，我們必須緊緊抓住這一重要時期，正確進行科學有效的、切實可行的胎教方法（如系統地對胎兒說話、放音樂、拍打和撫摸等），最大限度地開發胎兒的潛能，使孩子更加聰明、健壯。

孕期胎教很重要，但是你知道孕期早、中、晚三個階段有不同的胎教方法嗎？下面，詳細介紹一下孕期媽媽胎教的不同階段。

懷孕前期：調節情緒是重點

前 3 個月由於妊娠反應比較明顯，一些孕婦容易情緒不好，變得煩躁、易怒。因此，這個時期孕婦自身的情緒和心態的調節非常重要，擁有平和的心態和積極向上的情緒對孕婦和胎兒的身心健康都很重要。

情緒胎教是透過對孕婦的情緒進行調節，使之忘掉煩惱和憂慮，從中創造清新的氛圍及和諧的心境，然後藉由母體神經傳遞質的作用，促使胎兒的大腦得以良好發育的胎教方法。

這一時期，孕婦應聆聽聽輕鬆愉快、詼諧有趣、優美動聽的音樂。力求將孕婦的憂鬱和疲乏消除在音樂之中。可不管是音樂還是書籍抑或是其他方法，有一個原則就是對孕婦的心態一定要有正向影響，忌諱看懸疑、恐怖等驚險刺激的小說或者電視劇，磨耗孕婦感情、眼淚的悲情類也不要碰，要選擇健康向上的，或是詼諧幽默的，可以令孕婦開懷一笑的為佳。

懷孕中期：陶冶寶寶情操

胎教是人生一系列教育的開端。懷孕初期的胎教如已順利完成，繼而便是懷孕中期的胎教了。

現代醫學證實，胎兒確有接受教育的潛在能力，主要是透過中樞神經系統與感覺器官來實現的。懷孕 26 週左右，胎兒的條件反射基本上已經形成。在此前後，科學地、適度地給予早期人為干預，可以使胎兒各感覺器官在眾多的良性訊號刺激下，功能發育得更加完善。同時，還能達到發掘胎兒心理潛能的積極作用，為出生後的早期教育奠定下良好基礎。因此，孕中期正是開展胎教的最佳時期，萬萬不可錯過。

懷孕 3 個月後，孕婦開始感覺出了胎動，胎兒也已開始有了聽覺功能，所以這時的胎教音樂從內容上可以更豐富一些。透過欣賞音樂，不僅陶冶了孕婦的情操，調節了孕婦的情緒，同時對胎兒也會產生潛移默化的影響；由於這時孕婦的身子還不是太笨重，尚能從事各種家務，完全可以邊做家務邊聽音樂。懷孕中期除了可繼續聽早孕期聽的樂曲外，還可再增添些樂曲，如柴可夫斯基的《b 小調第一鋼琴協奏曲》及〈喜洋洋〉、〈春天來了〉、〈小燕子〉、〈世上只有媽媽好〉等樂曲，尤其是柴可夫斯基的《b 小調第一鋼琴協奏曲》，以新穎明晰的素材，表達了對光明的嚮往和對生活的熱愛，曲調中充滿了青春與溫暖的氣息。如果反覆傾聽那些小提琴與鋼琴的合奏、有力的和絃、鋼琴的伴奏及生動活潑的快板，就覺得這支樂曲既好像是波濤起伏的大海，像是和諧撲面的春風，又好似燦爛的陽光鋪滿了生活的大地，讓人真正感受到生活的美好。當腹內的胎兒接受了孕婦美好的心理資訊以後，也會與孕婦產生同感。

另外，還可每天定時和胎兒對話，但時間不宜過長，也不要總是同個內容，花樣可多一點。對話的內容不限，可以問候，可以聊天，可以交談，也可以自己替自己講故事，以簡單、輕鬆、明快的語言，和腹中的胎兒對話。如早上起床前輕撫腹部，說聲「寶寶，別睡懶覺了，該起床了！」

打開窗戶告訴胎兒：「今天天氣真好。」中午吃完飯後告訴胎兒：「寶寶該休息一會兒，媽媽太累了。」洗臉、刷牙、梳頭、換衣服時都可以不厭其煩地向胎兒解說。看電視時，問寶寶：「聽到動畫片的聲音了嗎？」最好每次都以相同的詞句開頭和結尾，這樣循環往復，不斷強化效果比較好。

　　優美的音樂提供準媽媽們愉快的心情時，寶寶們也很喜歡呢，在他醒著的時候放一段柔和的音樂陶冶一下寶寶的情操也是不錯的。但要注意：

- 要保證音樂本身的悅耳動聽，沒有突然出現的刺耳聲音。
- 音樂禁用較強的爵士鼓等打擊樂器。
- 音樂選擇要以 500 ～ 1,500 赫茲中低頻率為主，聲音以 60 ～ 70 分貝為宜。

懷孕後期：光照胎教豐富胎兒大腦網路

　　孕婦很快就要分娩，心理上難免有些緊張，況且這時胎兒發育逐漸成熟，體重已達 3 ～ 4 千公克，會使孕婦感到自身笨重。這時，準爸爸要細心觀察孕婦的思想情緒變化，給予胎兒和孕婦無私的關愛，音樂應選擇既柔和而又充滿希望的樂曲。如《夢幻曲》或奧地利的一些樂曲。就拿《夢幻曲》來說，它用柔美如歌的旋律，各聲部完美的交融以及充滿表現力的和聲語言，刻畫了一個童年的夢幻世界，表現了兒童天真、純潔的幻想。孕婦隨著它那柔美平緩的主旋律，正如進入沉思的夢境，在夢幻中出現美麗的世界，在那夢幻中升騰，就像是進入一層比一層更美麗、更奇異的夢境中，彷彿看見了一個聖潔的小天使，那期盼了好久好久的可愛小寶寶向她走來。隨著《夢幻曲》旋律的變化，孕婦就能在夢幻中從一幅圖畫又轉入另一幅圖畫。然後，在曲調漸漸安靜下來的時候，腹內的胎兒也在這無限深情和充滿詩意的曲子中安詳地酣睡了。

　　此時的胎兒，耳朵已經有了接受聲波的能力，音箱可以放在 1.5 ～ 2.0 公尺處的距離了，聲音大小 60 ～ 70 分貝即可。晚上 9 點到 10 點是胎兒的

活躍時段，這時讓他聽音樂最好，3 ～ 5 分鐘左右為佳，循序漸進地也可以延長時間，但最長不要超過 12 分鐘。

胎教不是準媽媽一個人的戰鬥

家庭成員也要重視胎教

千萬不要小看家庭成員在胎教過程中的重要作用。東方人受傳統重男輕女思想的影響，一些老人，尤其是爺爺、奶奶往往希望生一個「帶把兒」的小孫子，而不想要孫女。這樣，就勢必會帶給孕婦心理壓力，或其他不良影響。

其實，在孕婦懷孕期間，家庭所有成員都應該積極參與胎教，為孕婦創造一個輕鬆的生活環境，應給予孕婦熱情的幫助和充分的體諒，不要造成孕婦壓力，這樣才能保證胎兒在溫馨的氛圍裡健康成長。

家庭成員尤其不要指責孕婦，比如，指責她懶惰、太嬌氣等，而應該盡量理解孕婦，因為指責對於孕婦是一種不良刺激，勢必影響胎兒的發育。

家庭成員還應該為胎兒創造和諧樂觀的家庭氣氛。如一旦發現有矛盾的苗頭，家庭其他成員切不可計較，並盡量用幽默的方式化解，因為幽默使人的副交感神經興奮，使身體內環境穩定。

全家一起做胎教

重塑思想，以科學看待胎教

胎教可能是準父母最敏感和最關心的事，尤其是一些年輕的夫妻非常重視寶寶的早期教育，接觸了很多胎教理論。科學研究也證明，胎兒在發展到一定時期就能感受外界刺激，尤其對外界的聲音很敏感，如音樂聲、水聲等。同時，年輕父母受一些胎教成功範例的影響，難免會過分依賴、

迷信胎教的作用。但是，家庭中的老人對「胎教」這一新生事物並不了解，認為還未出生的寶寶沒有思維能力，他們需要的是營養而非「虛緲」的胎教。

新老二代對胎教認知存在差異，因此，很可能在實踐胎教時存在認知差異。此時，老人們和年輕的小夫妻雙方都需要在胎教這一育兒理論認知上達成共識，以更好地進行胎教。

一方面，準爸爸準媽媽需要調低對胎教的心理預期，明白胎教只是一種育兒理論，它有助於寶寶的健康成長，過分誇大胎教的後天效應，容易導致對胎兒的破壞性影響。另一方面，家裡老人們需要調整觀念，主動了解和接受胎教是一種經證明的科學育兒理論這一事實，在胎教過程中要給予理解和支持。

因而，無論是老人還是年輕的小夫妻都應該調整觀念，正確理解胎教的科學內涵，以確保科學胎教的有效進行。

胎教忌盲目嘗試，多而無效

每個家庭的小寶寶都具有特殊地位，因此，家人對胎教也尤為關注，尤其是爺爺奶奶、外公外婆們，他們在了解了胎教的科學性後，常常會多管道地了解多家胎教機構，然後將相關資訊回饋給年輕的小夫妻。這樣，很可能造成準爸爸準媽媽們為達到更好的胎教效果而到多家胎教機構去學習和培訓。其實，這樣只會讓正常的胎教變成盲目的多方試驗，不僅浪費錢財，對寶寶的健康成長也沒有好處。

在胎教培訓機構的選擇上，全家需要統一意見，慎重選擇，一旦選擇某家胎教培訓機構就不要輕易改變，更不能隨意地多家嘗試。

胎教要科學，不要多方發言

在寶寶的胎教過程中常發生這種現象，爺爺奶奶、外公外婆、小夫妻們都想在寶寶的胎教過程中占據主導地位，都想讓全家順著自己的思路來進行胎教。

其實，這種多方發言的現象是科學胎教最忌諱的。相關研究認為，胎教需要尊重科學，切勿多方發言，否則就會造成多頭指揮、盲目施教。

在胎教過程中，老人的意見固然重要，但寶寶父母的意見是最重要的，因為寶寶胎教最基礎的條件之一，就是根據父母的特長和優勢來進行。如有音樂天賦的年輕家長可以平時多放放輕緩優美的輕音樂，有文學天賦的年輕父母平時則可以多朗誦一些優美的文章，以此來激發寶寶的早期潛能。

胎教要注重生活細節

胎教是一個很系統化的工程，而並不只是爸爸媽媽聽聽輕音樂、讀讀優美或有趣的文章這些簡單的流程，它需要所有家庭成員的密切配合。

準媽媽所處的家庭環境也往往在進行胎教過程中有重要作用，一個快樂、和諧、溫馨的家庭環境是確保胎教成效的重要因素。所以，爺爺奶奶、外公外婆們要主動配合，和年輕的小夫妻要注意說話方式和說話態度，注意行事方法與行事態度，做到相互謙讓、說話和氣、行事謙和，為寶寶胎教創造一個良好的家庭氛圍。

家中的老人和年輕的小夫妻們平時要更加注重家庭的和睦、相互的理解和尊重。只有如此，才能確保胎教的有效進行。

重視婆媳之間的胎教「戰爭」

一些老人，往往是孕婦的婆婆，總會不斷地介紹自己當年的親身經歷和感受，這樣做自然有一定作用，但是，也不免有誇大之辭，甚至把整個

過程說得困難而又痛苦。這對孕婦是一種不良刺激，甚至使孕婦產生條件反射，從而導致妊娠和分娩歷程痛苦又沉悶，這對胎兒極為不利。

　　老人不要重男輕女，如果一心想要孫子，而不要孫女，就必然會帶給孕婦一定的精神壓力，甚至造成心理障礙，影響母腹中胎兒的發育。

　　婆婆不要以自己的經歷，灌輸孕婦關於分娩過程如何疼痛、甚至孩子出生後，培養孩子如何困難等等的想法，從而造成孕婦的恐懼感。

　　此外，還有一些婆婆，對懷孕的媳婦不以為然，動不動就說「我們那時候」如何如何，意思就是眼下的媳婦太嬌氣。這對於孕婦來說是一種不良刺激，往往讓孕婦原本就煩躁的心情火上澆油，甚至發生口角，進而影響胎兒。

孕期小知識

- **調情志**：是古人所說的女性懷孕後所發生的情緒變化。妊娠是女性生理上的一個特殊過程，懷孕後，女性不僅生理上要發生一系列變化，心理上也會產生相應的反應。

- **忌房事**：房事即為夫妻性生活。儘管房事為受孕懷胎提供了必要條件，但受孕之後，房事必須有所節制。

- **適勞逸**：人稟氣血以生，胎賴氣血以養。因此，女性懷孕後要注意勞逸結合，注意不可貪圖安逸，也不可過於勞累。

- **節飲食**：飲食對於孕婦和胎兒都很重要，飲食是母體的重要營養來源，而母體的氣血是胎兒的營養來源。因此，孕婦的飲食對胎兒的發育有直接影響。但是，飲食一定要有節制，否則營養過剩後對孕婦和胎兒的健康都不利。

- **慎寒溫**：寒溫就是自然界冷熱氣候的變化。女性懷孕後，其生理上發生了特殊的變化，很容易受六淫（風、寒、暑、溼、燥、火）尤其是風寒

的侵擾，容易感染疾病，嚴重者會危及胎兒。

- **戒生冷**：女性懷孕後常喜歡吃一些生冷的食物。中醫認為，生冷食物吃多了會傷及脾胃，嘔吐、腹瀉、痢疾等病症就會乘虛而入，對孕婦和胎兒都有損傷，對此一定要慎重。

胎教音樂的選擇

國內有學者對聲音能否傳到孕婦的子宮曾作過研究，結果顯示：低於 1,000 赫茲的聲波衰減不大，可容易地透入孕婦腹中。把相關實驗與「超音波」同步進行時，當體外聲音突然停止後，觀察到了胎兒的胎動現象。這證實了體外的聲音傳入了母體內，並被胎兒所「聽到」作出了「應答」。這一研究結果顯示了「胎教」有可靠的科學依據。

近代音樂心理學的研究告訴我們：音樂能激勵人的情緒，音樂由人腦的右半球主使，而右腦開發得越早就越能增強人的形象思維能力。而從胎兒能感知聲音就對其施以音樂的激勵，讓小生命在無憂無慮的條件下接受「啟蒙教育」，這對提高胎兒及其今後的智力和素養大有好處。

研究還指出：只有符合 l/f 波動 [1] 的聲音才能帶來有益的刺激，並透過聽覺中樞傳導系統作用於大腦，引起神經細胞的興奮性，改變下丘腦傳遞物質的釋放，從而調節內分泌系統及植物神經系統的活動，促使人體分泌一些有益於健康的激素、酵素、乙醯膽鹼等，使人體保持在極性狀態。自然界中，諸如大海和波濤、瀑布和溪流，微風輕吹的聲音及一些鼓樂、經典名曲等，聽到這類聲音能使人心情坦然，給人以一種無形的抽象安慰，

(1) 「l/f」中的「f」，是 fluctuation（雜訊）的縮寫，科學家將某個物理量在宏觀平均值附近的隨機變化稱為「波動」。自然界存在著很多波動，可以按功率譜密度與頻率的對應關係進行分類。有三種典型的雜訊波動：一種是完全無規律的、令人煩躁不安的「白色波動」（白色雜訊），稱之為「l/f0 波動」；另一種是令人感到單調乏味的「布朗波動」（布朗雜訊），稱之為「l/f2 波動」；介於上述兩種形式之間的雜訊是一種在局部呈無序狀態，而在宏觀上具有一定相關性的雜訊，是讓人感到舒適與和諧的波動，稱之為「l/f 波動」。

這就是「1/f 波動理論」。功率密度接近或符合 1/f 波動的潺潺流水、徐徐微風以及舒緩悠揚的歌曲會帶給人以怡然舒適的感覺。

那麼，哪些音樂接近或者符合「1/f 波動理論」呢？選擇時應遵循以下三種標準：

選擇準媽媽自己喜歡聽的音樂

如果音樂可以用於胎教，那麼我們有充足的理由認為準媽媽的心情更是一項很重要的胎教元素。因此，準媽媽沒有必要強迫自己聽不愛聽的音樂，哪怕是世界名曲，如果不愛聽，也會讓心情變得很糟糕，豈不是讓肚裡的寶寶在接受了一種好的胎教，同時又得到了不太好的胎教，作用抵消，不就是白忙一場嗎？

根據不同的心情和不同的時間段來選擇不同的音樂

早上，可以聽一些反映大自然的音樂，晨間樹林中的鳥鳴、山谷裡的泉水潺潺、徐徐的微風吹拂，會讓你有神清氣爽的感覺。

其餘時間，聽一些舒緩的、溫暖的音樂，讓自己的心情保持平穩，莫札特的曲子就是不錯的選擇。一邊聽還可以一邊跟肚子裡的寶寶說說話。

晚上，像蕭邦的小夜曲可以在睡前聽，那清脆的風鈴般的音色會伴你安然入眠。

不要選擇音頻過高、分貝過高的音樂

雖然聲波在到達子宮前會受到媽媽腹壁和羊水的阻擋，音頻和分貝都會減弱一些，但因為胎兒的耳蝸很稚嫩，如果受到高頻聲音的刺激，很容易遭到不可逆性的損傷。因此，準媽媽在選擇音樂的時候最好把音頻控制在 2,000 赫茲以下，並且在聽音樂的時候，把音量控制在 85 分貝以下。胎兒在

媽媽體內，對於媽媽的心跳和血流的聲音是最熟悉的，如果能選擇節奏和媽媽心跳的頻率比較接近的音樂，胎兒一定會感到熟悉和喜歡的。

　　胎教過程中，夫妻雙方進行的是一場潛移默化的靈魂交流，要想孕育出健康聰慧的寶寶，夫妻雙方共同努力是至關重要的，即當妻子用身體辛勤培育胎兒時，丈夫也要從精神上付出相應的努力。

　　據專家介紹，準媽媽在聆聽音樂時要加入自己的情感：詩情畫意、浮想聯翩，在腦海裡形成各種生動感人的具體形象；同時，全身放鬆，半坐半臥在搖椅上或一個舒適的地方，把手放在腹部注意胎兒的活動，並告訴胎兒「我們現在一起聽音樂」。準媽媽在欣賞音樂時可以想像著隨著動聽的音樂節奏，腹中胎兒迷人的笑臉和歡快的姿態，在潛意識中同他進行情感交流。

　　胎教音樂的節奏不能太快，胎教時間以 10 ～ 15 分鐘為宜。胎教音樂中，幾種受歡迎的類別包括 —— 童歌如〈童年〉、〈叮叮噹〉等樂曲；巴洛克時期和古典主義時期的音樂，其音樂節奏與準媽媽的心跳旋律接近，對胎兒和新生兒有啟發和安撫的作用。

音樂胎教參考曲目

- 《舊友進行曲》（泰克，Carl Teike）
- 《拉德茲基進行曲》（史特勞斯，Johann Strauss I）
- 《愛的禮讚》（艾爾加，Edward Elgar）
- 《藍色多瑙河圓舞曲》（史特勞斯）
- 《G 大調小步舞曲》（貝多芬）
- 《多瑙河之波圓舞曲》（伊凡諾維奇，Ion Ivanovici）
- 《弦樂小夜曲》（莫札特）
- 《四隻小天鵝》（柴可夫斯基）
- 《春天》（羅馬尼亞名曲）

音樂胎教方法一籮筐

　　音樂胎教的方法千變萬化。由於人們文化水準、天賦素養、欣賞水準、生活環境等不可能都一樣，有的孕婦喜愛音樂，有的則對音樂不感興趣。因此，也就不能讓所有孕婦都統統聆聽固定的曲子。但絕對不喜歡音樂或根本沒有音樂細胞的人很少，只不過是沒有嘗到音樂有益於身心健康的甜頭。比如說，在比較偏遠的農村，可能會有許多人對音樂不太感興趣，可是她們肯定有喜歡聽或喜歡唱的山歌、民歌或地方戲曲。這些曲子歡快自如，有很強的表情性與感染力，聽起來給人以十分親切的感覺，聽過以後同樣可以收到音樂胎教的效果。

　　所以，施以音樂胎教時，不一定拘泥於一種方式與形式。常可供孕婦採用的音樂胎教方法有如下幾種：

- **母唱胎聽法**：孕婦可以用低聲哼唱自己所喜愛的有益於自己及胎兒身心健康的歌曲，從而感染胎兒。在哼唱時，孕婦要凝神於腹內的胎兒，其目的是唱給胎兒聽，使自己在抒發情感與內心寄託的同時，讓胎兒能享受到美妙的音樂。這是不可忽視的一種良好的音樂胎教方式，適宜於每一種孕婦採用。
- **母教胎唱法**：當孕婦選好了一支曲子後，自己唱一句，隨即想像胎兒在自己的腹內學唱。儘管胎兒不具備歌唱的能力，只是透過孕婦的想像力，利用「共感」途徑，使胎兒得以早期教育。本方法由於更加充分利用了母胎之間的「共感」途徑，其教育效果是比較好的。
- **器物灌輸法**：利用器物灌輸法進行音樂胎教時，可準備一架微型擴音器，將揚聲器放置於孕婦的腹部，當樂聲響時不斷輕輕地移動揚聲器，用優美的樂曲穿透母腹的隔層，源源不斷地灌輸給胎兒。在使用當中需要注意，揚聲器在腹部移動時要輕柔緩慢，並不宜播放時間過長，以免胎兒過於疲乏。一般每次以 5 ～ 10 分鐘為宜。
- **音樂薰陶法**：本方法主要適合於愛好音樂並善於欣賞音樂的孕婦採用。

有音樂修養的人，一聽到音樂就進入了音樂的世界，情緒和情感都變得愉快、寧靜和輕鬆。孕婦每天欣賞幾支音樂名曲，聽幾段輕音樂，在欣賞與傾聽當中，借曲移情、浮想翩翩，寄希望於胎兒，時而沉浸於一江春水的妙境，時而徜徉芭蕉綠雨的幽谷，好似生活在美妙無比的仙境，遐思悠悠，當然就可以收到很好的胎教效果。

· **朗誦抒情法**：在音樂伴奏與歌曲伴唱的同時，朗讀詩或詞以抒發感情，也是一種很好的胎教音樂形式。現代的胎教音樂也正是朝著這個方向發展的。在一套胎教音樂當中，樂器、歌曲與朗讀三者前後呼應，優美流暢，娓娓動聽，達到有條不紊的和諧統一，具有很好的抒發感情的作用，能帶給孕婦與胎兒美的享受。適宜孕婦採用的音樂胎教方法還有許多，每一位孕婦可以根據自己的實際情況而採取相應的胎教音樂方法。

孕婦聽聽舒心的音樂，有助於調整情緒、消除疲勞，有助於胎兒發育，是胎教的重要方法。聽音樂時有兩種具體方法：

一種是孕婦自己欣賞。孕婦在聽胎教音樂時，不受條件限制，可戴著耳機聽，也可不戴；可在休息時聽，也可邊做家務或邊吃飯邊欣賞。還可以隨著音樂哼哼唱唱，讓柔和美妙的音樂充滿生活空間，讓胎兒在音樂的搖籃裡快樂地成長，讓自己疲勞的軀體、繃緊的神經都得到較好的放鬆。

另一種方法是，等胎兒 20 週後，可將聽筒直接放在孕婦腹部，把聲波傳給胎兒。因為據英國科學家最新的研究證明，胎兒在 20 週時就具備了聽力，而不是人們常認為的妊娠 26 週。這項研究還發現，新生兒能記住在胎兒期 20 週時聽到的樂曲。讓胎兒欣賞音樂時，最好定時定量，音量不要太大。讓美妙的音樂飛進母親和胎兒的心靈，能使胎兒大腦組織發育得更好。

十月懷胎是辛苦的，也是幸福的。除了注重胎教方法外，準媽媽更應該「勤奮」，而大多數準媽媽都忽略了這點，殊不知孕婦和胎兒之間的資訊傳遞可以使胎兒感知到母親的思想。如果孕婦既不思考也不運動，胎兒也

會受到感染，變得懶惰。現在，就一起學習一位準媽媽「勤快」的經驗之談吧。

- **勤吃**:寶寶會有好身體:從4個月起，早孕反應消失了，胃口越來越好，除了定量的一日三餐之外，還要吃很多營養豐富的食品，包括水果、堅果類、粗糧等等，以保證寶寶的營養所需。

- **勤交流**:寶寶會有好性格:6個月的胎兒有了聽覺，對外界的氣氛有了感覺。如果家庭裡充滿和諧、溫暖、慈愛的氣氛，那麼胎兒幼小的心靈將受到同化。如果夫妻感情不和，甚至充滿敵意的怨恨或者母親不歡迎這個孩子，那麼胎兒就會痛苦地體驗到周圍這種冷漠、仇視的氛圍，隨之形成孤寂、自卑、多疑、怯弱、內向等性格的基礎。

- **勤學習**:寶寶會有好頭腦:懷孕後，很多準媽媽可能什麼也不做，什麼也不學了。有的媽媽一直堅持到產前一天還在上班的，而且在孕中堅持學了很多東西，也看了好些胎教書。如果身體允許，準媽媽還是應該學而不倦的。

 倘若母親保持旺盛的求知欲，則可使胎兒不斷地接受刺激，促進大腦神經細胞發育。當然有時伏案工作時，小寶寶可能會有點小意見，在媽媽肚子裡鬧得厲害以表示不滿，在這時，媽媽可以站起來走走，用手揉揉肚子表示疼愛。

- **勤運動寶寶會有好心情**:胎教還有一項很重要的方面就是運動。從懷孕五、六個月開始，就堅持每天走路上下班，每趟大概有20分鐘。這是快樂的20分鐘，準媽媽可以邊走路邊看看路邊的風景、飛翔的小鳥和行駛中的汽車，有時甚至鑽到路邊的小店去看看小嬰兒的衣服，或者一邊走一邊講講外面的世界給寶寶聽，在愉快的心情中，身體也得到了鍛鍊，也提供了寶寶更多的氧氣、更多的快樂。

胎兒的接受能力取決於母親的用心程度，胎教的最大障礙是母親持有雜亂、不安的心情。這裡介紹一種呼吸法，這種呼吸法在胎教訓練開始之前進行，對穩定情緒和集中注意力是行之有效的。進行呼吸法時，場所可以任意選擇，可以在床上，也可以在沙發上，坐在地板上也可以。這時要盡量使腰背舒展，全身放鬆，微閉雙目，手可以放在身體兩側，只要沒有不適感，也可以放在腹部。衣服盡可能穿得寬鬆點。準備好以後，用鼻子慢慢地吸氣，以 5 秒鐘為標準，在心裡一邊數 1、2、3、4、5 一邊吸氣。肺活量大的人可以吸氣 6 秒鐘，感到困難時可以吸氣 4 秒鐘。吸氣時，要讓自己感到氣體被儲存在腹中，然後慢慢地將氣呼出來，以嘴或鼻子都可以。總之，要緩慢、平靜地呼出來。呼氣的時間是吸氣時間的兩倍。也就是說，如果吸氣時是 5 秒的話，呼氣時就是 10 秒。就這樣，反覆呼吸 1～3 分鐘，妳就會感到心情平靜，頭腦清醒。進行呼吸法的時候，盡量不去想其他事情，要把注意力集中在吸氣和呼氣上。一旦習慣了，注意力就會自然集中了。

孕婦進行這樣的呼吸，對增強注意力，準確地按照教學進行胎教，有很大幫助。不光在胎教前，在每天早上起床時，中午休息前，晚上臨睡前，也要各進行一次這樣的呼吸法。這樣，妊娠期間動輒焦躁的精神狀態就可以得到改善；而且也有利於胎教前集中注意力，從而進一步提高胎教的效果。

你可能會陷入的胎教盲點

為了不讓寶寶輸在起跑點上，很多準父母們早早就準備對寶寶進行胎教，然而卻不知道在胎教的同時，可能在不知不覺中陷入迷思，而讓胎教適得其反了。

據胎教專家、上海國際和平婦幼保健院新生兒科主任沈月華介紹，不久前，她接診了一位因媽媽胎教不當導致聽力出現嚴重損害的幼兒。這名

年輕媽媽是個音樂愛好者，希望自己的下一代能當個音樂家，於是從一懷孕開始，她就經常把播放器放在自己腹部，且每天都堅持一個小時以上，希望以這種方式培養孩子的音樂細胞。然而，孩子現在已兩歲了，還不能講話，教他說話，孩子也毫無反應。經過醫生診斷發現，孩子的耳蝸及聽覺神經被高分貝音樂嚴重破壞，已經無法治療了。

可見，音樂胎教不當會給胎兒帶來無可估量的危害。因此，我們有必要了解這些誤會，從而避免陷進去。

胎教音樂越大聲越好？

許多準媽媽進行胎教時，是直接把播放器、收音機等放在肚皮上，讓胎兒自己聽音樂。這是不正確的。在現實生活中，有不少準媽媽，把「胎教音樂」當作培養「神童」的智力胎教法寶，這是一種認知誤解，尤其是不合格的胎教音樂選擇，將會給母腹中的小寶寶造成一生無法挽回的聽力損害，應引起準媽媽們的警醒。

告訴你真相：胎兒在母親肚子裡長到 4 個月大時就有了聽力，長到 6 個月時，胎兒的聽力就發育得接近成人了。這時進行胎教，確實能刺激胎兒的聽覺器官成長，促進孩子大腦發育。正確的音樂胎教方式應該是孕媽媽經常聽音樂，間接讓胎兒聽音樂。因為在此時，胎兒的耳蝸雖說發育趨於成熟，但還是很稚嫩的，尤其是內耳基底膜上面的短纖維非常嬌嫩，如果受到高音頻的刺激，很容易遭到不可逆性的損傷。

因此，進行音樂胎教時，揚聲器最好離孕婦肚皮 2 公分左右，不要直接放在肚皮上；音訊應該保持在 2,000 赫茲以下，聲音不要超過 85 分貝。另外，對準媽媽來說，最好不要聽搖滾樂，也不要聽一些低沉的音樂，多聽一些優美舒緩的音樂，對準媽媽、對胎兒才都有好處。

所有世界名曲都適合用於音樂胎教？

都說經過胎教的嬰兒特別聰明，但實際上該怎麼教，沒有人能說得明白。許多準媽媽都知道給胎兒聽世界名曲是一種不錯的方法，早在懷孕初期就買來了專為嬰兒準備的胎教播放器和各種世界名曲，每天一有時間就把播放器放在肚子上讓胎兒聽。大部分的準媽媽們都知道胎教的益處，但卻不知道正確的方法，因此在進行胎教時多是採取最常見的一種做法，就是聽世界名曲。

告訴你真相：經過科學驗證，正確的胎教對於胎兒的神經等系統發育有著極大的益處，出生後的寶寶也十分聰明。讓胎兒聽音樂的做法是有可取性的，音樂對於胎兒的成長有好處，但是人們不管是什麼音樂全部都拿來聽，有些準媽媽還長時間地把專用的胎教機放在肚子上，讓胎兒聽，認為這樣做就是最好的胎教了，其實不然。首先，胎教要定時、定點，每天孕婦可以設定半個小時的時間來聽音樂，時間不宜過長。其次，在選擇音樂時要有講究，不是所有世界名曲都適合進行胎教的，最好要聽一些舒緩、歡快、明朗的樂曲，而且要因時、因人而選曲。在懷孕初期，妊娠反應嚴重，可以選擇優雅的輕音樂；在懷孕中期，聽歡快、明朗的音樂比較好。

可以在腹部播放音樂嗎？

音樂灌輸法是音樂胎教方法的一種，但是選擇這一方法要特別注意。將音樂播放機直接放在孕婦的腹壁上時，如果音量過大，即使你聽起來不大，但由於離胎兒太近，甚至會影響傷害嬰兒的聽力。所以，讓胎兒聽音樂時應使用無磁胎教播放器，音樂頻率範圍在 500 ～ 1,500 赫茲之間。

告訴你真相：如果孕婦直接將播放器放在腹壁上，稍有不慎就會影響孩子的聽力。因為，放在腹壁上的揚聲器會讓聲波進入母體官腔內，由於胎兒的耳蝸很稚嫩，如果受到高頻聲音的刺激，很容易受到不可逆性的損傷。專家說，輕則，孩子出生後可能聽到說話聲，但卻聽不見高頻的聲音；

重則，孩子出生後因喪失了聽力，永遠墜入無聲的世界，遺憾終身。因此，專家不主張將揚聲器緊貼在孕婦的腹部。另外，不合格的胎教音樂卡帶，讓胎兒聽了有害無益。

胎教可以隨時隨地進行？

胎兒絕大部分時間是處於睡眠中的，因此為了盡可能不打擾寶寶的睡眠，胎教的進行要遵循胎兒生理和心理發展的規律，不能隨意進行。

告訴你真相：首先，胎教要適時適量。要觀察了解胎兒的活動規律，一定要選擇胎兒醒著時進行胎教，且每次不超過 20 分鐘。其次，胎教要有規律性。每天要定時進行胎教，讓胎兒養成規律生活的習慣，同時也利於出生後的再教育，為其他認知能力的發展奠定基礎。第三，胎教要有情感的交融。在施教過程中，母親應注意力集中，完全投入，與胎兒共同體驗，建立起最初的親子關係。良好的環境對胎兒的生長比外界的刺激更有利於胎兒的生長發育。而對於胎兒而言，良好的環境就是媽媽心情愉快，營養充足，那對寶寶而言就是最原生態，最有力的胎教。

隨意購買胎教播放器就行？

有些準媽媽在用播放器給胎兒聽音樂時，胎動會比較頻繁，有些準媽媽就覺得效果很好，認為是寶寶在做「認可」的回應呢。甚至有人認為，音樂的聲音越大、離寶寶越近，寶寶才能聽得更清晰。殊不知，不合理的音樂胎教，不僅起不到人們想像中的讓寶寶欣賞音樂的效果，而且聲波作為一種力學還有可能對胎兒的軀體和聽覺器官造成傷害。

市面上關於胎教的產品很多，應購買經過衛生部鑑定、能保護胎兒耳膜的播放器。準媽媽應將胎教播放器放在自己的腹壁，胎兒頭部相應的部位，音量的大小可根據成人隔著手掌聽到的播放器中的音響強度來判斷，因為那就相當於胎兒在腹內聽到的音響強度。

　　溫馨提醒：胎兒每天睡眠的時間較長，直到 9 個月以後，醒著的時間才逐漸變長。準媽媽在給胎兒聽音樂時，應考慮到他可能剛醒來不久，音樂聲的力度不宜過大，因為力度越大就越易增加音樂的緊張度。

　　了解上面所述的幾個盲點後，準媽媽們要樹立正確的音樂胎教觀念，為胎兒創造良好的生存環境。

　　總之，音樂胎教的過程不僅是一個語言、環境學習的過程，也是胎兒對母親形成依戀關係的過程。出生後，這些音樂或多或少會影響孩子的一生。

第三章　如何進行音樂胎教？

第四章　孩子音樂教育 ABC

聽音樂和看電影一樣，應該是件讓大家都很樂意參與的一種娛樂，絕非需要正經八百地坐在那裡受苦的任務，也不需要具備淵博的知識，最重要的就是要讓音樂很自然地流入人們的心靈中，使每一個人都可借助音樂創造出自己的感覺世界。所有偉大的作品，都能很直接地感動人心，能在欣賞音樂的過程中，隨著音樂產生了喜悅、悲哀、想要大笑或厭惡的反應，這都是很自然的。欣賞音樂，是孩子在聽音樂的過程中透過美感接受教育的有效方式。有許多音樂作品，孩子自己不會唱，也不會演奏，但他們可以感受和欣賞。經過一定的培養和訓練，孩子能夠聽懂，並且可以從中得到樂趣，情緒上也能受到感染。不過，對如何欣賞音樂，尤其是與孩子一同欣賞音樂時，家長應仔細評估。因為，孩子在生理、心理上的成熟度，都與成人有顯著的差異，所以，如何讓孩子懂得欣賞音樂，需要家長多費一番心力。

家長要提升自我的音樂素養

父母的音樂素養會深深地影響著孩子，正如「龍生龍，鳳生鳳」一樣。音樂素養就像空氣，是無形的，但又時時刻刻地影響著自己和身邊的每一個人。所以，請家長們盡力淨化這無形的空氣，讓自己和孩子生活在清新、有營養的氣氛中。

我們要求孩子在德、智、體、美等各方面全面發展，也得要求自己是個全面發展的「人才」。當然，許多家長由於各種原因，在青少年時代沒有機會、也沒有條件接受音樂的薰陶，這已是無法彌補的損失了，可是在今天，為了孩子，你也應該初步具有這方面的知識。至少，應該培養這方面的興趣。其實，「留心處處皆學問」。不少家長跟著孩子在培訓班學拉手風琴、學習樂譜，只是孩子在從頭學，你們也在從頭學。孩子們從頭練，當爸爸媽媽的，也要不恥下問、虛心求教。如果家長能和孩子一起聽聽音

樂，了解基本的音樂理論，甚至可以學習一兩種樂器，這對增進孩子學音樂的興趣和動力，是大有益處的。

按照「教育好孩子，先教育好父母」的理念，培訓父母的教育活動勢在必行。現代社會，各行各業時常要求求職者要有專業資格證照，為什麼身為父母如此一個重要的崗位卻不需要？工作沒做好，可以重新再找，如果孩子沒有教育好，影響的將是他們的終身。父母的素養決定了孩子的素養。外國的專家做了一次測試，分別找來中國、美國以及日本的學生，詢問他們心中最尊敬崇拜的 10 個人。結果，美國學生排名分別是父親排第一名、母親排第三名；日本學生是父親排第一名，母親排第二名；而中國學生的結果大大出乎所有人的意料。在這些受訪的學生中，父母的名次竟不在前十名之列。這讓許多專家感到不解，印象中，中國的父母是最照顧孩子每一個細節的，為什麼他們卻不能成為孩子心中的偶像呢？

「世界上沒有不稱職的孩子，只有不稱職的父母。」很多人認為，父母會生、就會養，會養、就會教育。

其實，這樣的想法已經落後了。因為父母的素養決定了孩子的素養。父母應經過培訓後再「任職」，現在父母對於孩子的教育應該是親職教育。「親職教育」在 1930 年代的西方各國中逐漸被廣泛宣導，這種教育在德國稱為「雙親」教育（美國稱之為「parental education」），臺灣學者將之翻譯為「親職教育」，其含義為「使家長了解如何成為一個合格稱職的好家長的專門化教育」。俄羅斯學者稱之為「家長教育」或「家長的教育」。

親職教育是從傳統家庭教育演變而來的新概念，國內外親職教育理論研究現狀指出，親職教育與家庭教育水準成正比。親職教育被稱為「家庭教育的主導教育」，它涵蓋了父母的自身教育與父母對子女教育兩大範疇，它是立足於親子關係基礎上，對家長施行的家長職能與本分的教育。

親職教育是終身的功課，因為在家庭的每一階段，親子關係面臨的挑戰不同，親職教育水準要求也不同。社會發展速度越來越快，家庭教育常處於焦慮與矛盾之中，既想依戀傳統又欲追求革新，要如何面對這些變

化，只有父母參與親職教育，並明白追求新觀念並非丟掉傳統，只是學會要因應時空改變而做出調整。現今，許多家庭教育的迫切需要親職教育的推行，真正從根本上提升家長的親職教育素養，這也是當前推行素養教育中一個重要課題。就像職業教育一樣，身為父母的也應該進行學習和培訓。

對孩子的成長來說，父母的影響占據了 90% 以上。優秀的父母與他們本身受教育程度高低的關聯並不大，關鍵在於父母的「境界」。一個自私的父親或母親，很難培養出一個慷慨大方的孩子；一個心胸狹窄的父親或母親，也很難培養出一個心胸寬廣的孩子。父母的行為是透過社會遺傳的方式傳給孩子的。有些父母很累很苦，嘔心瀝血為孩子著想，可到頭來孩子卻還是和自己有隔閡，這究竟是為什麼呢？許多父母為此苦惱不已。因為「當父母」不等於犧牲，也不等於無聲的存在。父母做得好，實際上是樹立榜樣給孩子看，而不是應該完全犧牲自我，讓孩子去實現自己的理想和目標。因為孩子也不是父母手中的黏土，不能任父母捏扁搓圓。孩子不是父母的作品，也不是父母炫耀的資本。孩子有他們的興趣、愛好，有他們的理想。身為父母不能將自己的主觀意識完全投射在孩子身上。根據調查，有些國家已經著手推廣親職教育，有的地區也辦過一些培訓班，但音樂課程還沒有被作為授課內容。父母教育已經逐漸受到重視，但父母的音樂教育還是空白。如果全社會都能重視父母的音樂教育，那麼實際是變相地提高孩子的音樂教育水準。要真正提高父母的音樂水準，需要為家長這個群體普及音樂知識，從音符、節奏入手。由於父母平時很忙，所以這樣的培訓也要以快速、通俗易懂為原則，包括一些必要的基本樂理、視唱練習、欣賞作品、曲式等知識。

絕大多數「音樂世家」的孩子會喜愛音樂領域，「藝文世家」的孩子也有很多會愛上藝文領域……這都說明父母自身的音樂素養和營造出的家庭氛圍，對孩子的成長有非常重要的影響。

0～3歲孩子的音樂啟蒙

現代腦科學研究證實，在人類生命的全部過程中，0～3歲的嬰幼兒階段，是人的大腦發育最快、可塑性最強的時期，同時也是形成個性、發展智力、學習思考、開發潛能的關鍵時期。早期豐富的感官刺激和運動經驗，可以改善大腦神經通路的結構和功能，對以後孩子各種學習能力的形成及其德、智、體、美全面發展都具有終身的影響。

因此，對於幼小的寶寶而言，沒有比藝術教育更適合他們的了。而在藝術的殿堂上，此時是音樂啟蒙的最佳時刻。因為0～3歲的小寶寶尚未發育完全，學習舞蹈或畫畫有可能傷及四肢及手指的筋骨。唯有音樂，接觸得越早，對寶寶越有益處。這樣，不僅可增進寶寶的樂感，更重要的是多聽高雅的古典音樂，還能開發寶寶的右腦，從而使左右腦功能平衡。

多讓寶寶聆聽周圍美妙的聲音

「滴答滴答」，寶寶知道這是誰發出的聲音嗎？啊！是家裡的小鬧鐘，它正伸著長長的手臂努力往前走，快帶寶寶來聽聽小鬧鐘好聽的聲音吧！

在玩遊戲前，可以帶寶寶到鐘錶店，看看各式各樣的鐘錶，聽聽不同的鐘錶發出的聲音，然後來和寶寶一起玩小鬧鐘的遊戲。先把身體想像成有節奏滴答作響的小鬧鐘，身體的各個部位都可以當作什麼呢？手指變時針、手臂變秒針、腦袋變鬧鈴……甚至眼睛也可以隨著節奏左右轉動，一定很有趣！

寶寶出生後，家長便應該逐漸引導他聆聽周圍的聲音及音樂：

・聽能發出悅耳聲音的玩具，或在房間裡掛一個能發出清脆聲音的風鈴。

・聽廚房中的切菜聲，聽鍋碗瓢盆碰撞時發出的聲響。

・聽自然界的颶風聲、雷雨聲及雨滴聲、流水聲；各種昆蟲、鳥類、家禽發出的鳴叫聲。

- 聽各種交通工具，如火車的隆隆轟鳴聲、飛機的嗡嗡聲；汽車、火車及輪船發出的鳴笛聲。
- 讓寶寶辨認家中親人，如爸爸、媽媽、爺爺、奶奶、外公、外婆及鄰居的說話聲音；辨識人們表達不同情感的聲音，如高興、生氣、著急等。
- 讓寶寶閉眼聽三種聲音，例如小鈴鐺、小鼓及木魚。然後，請寶寶說出聲音的發出順序。
- 唱不同的歌曲給寶寶聽，給寶寶聽不同樂器的聲音，如口琴、笛子、小提琴、鋼琴、手風琴等；聽不同樂器演奏的樂曲或交響曲（適合年紀大一點的寶寶）。

製造悅耳的聲音

- 當寶寶開始能坐立時，就可以讓他「演奏」各種「樂器」：
- 用小木棒敲擊翻過來的桶、鍋、盆、陶器以及各種能敲擊出悅耳聲音的用具。
- 在氣球內裝進幾粒豆子，將它吹膨。這樣，寶寶就得到一個能發出嘎嘎聲響的「樂器」，也可將沙子、小石頭裝入廢棄的紙盒或不透明的小瓶子中，讓寶寶搖搖看，聽聽會發出什麼聲音。
- 準備多個裝有不同體積的水的瓶子，讓寶寶用湯匙輕輕敲打，每個瓶子會發出不同的音高。
- 摩擦不同材質的東西，如搓玻璃紙、紙袋、塑膠袋；撥弄伸長後的橡皮筋，就能夠發出弦聲。
- 有條件時，爸爸媽媽可敲打真正的樂器，然後，將不同樂器發出的聲音，排列出和諧的節奏。如先敲定音鼓「咚咚」兩下，隨後敲三角鐵「叮」一下。這樣，即可有序地排列出「咚咚叮—咚咚叮……」的音樂節

奏，經常訓練能增強寶寶的節奏感。

多玩有節奏感的遊戲

· 用撥浪鼓、鈴鼓打出有節奏的聲音讓寶寶聽，然後，讓寶寶自己拿著
敲打。

· 讓寶寶騎在爸爸媽媽的腿上，一邊唸有節奏的兒歌，一邊帶著寶寶的
身體上下顫動。

· 與寶寶一起玩「拉鋸子、扯鋸子」的遊戲，並且一邊玩一邊唱歌，或有
節奏地唸兒歌。

· 用兩塊竹板（可用積木代替），敲打出快慢、長短不同的聲音，以表示
不同的動物。讓寶寶聽一聽，哪個聲音像馬兒奔跑？哪個聲音像一隻
熊走過來？

· 讓寶寶做各種模仿動作，如打鼓、吹喇叭及學兔子跳、小鳥飛。

隨時隨地播放音樂或唱搖籃曲

寶寶在 3 歲前聽覺最為敏銳，是訓練樂感的最佳時機。因此，從寶寶一
出生起，媽媽在每次餵完奶後，都要一邊輕輕拍動寶寶的背，或輕輕推動
搖籃，一邊哼唱搖籃曲。

唱搖籃曲，或是經常播放一些旋律優美的世界經典名曲，如莫札特、
蕭邦、舒伯特、布拉姆斯、李斯特等偉大音樂家的作品。不要總是聽一兩
首曲子，聽熟後就要更換。這樣，可使寶寶從多次反覆的聽唱中，產生熟
悉的感覺，從而體會到樂曲中的節拍、音調及強弱。由此，寶寶的聽力將
會有所提高，有助於寶寶學習語言，增進記憶力、模仿力和專注力。更為
可貴的是，能夠促進想像力、創造力的發展。

為更好地啟發寶寶對音樂的愛好，教寶寶傾聽音樂應注意以下幾點：

- 帶寶寶到大自然中，傾聽各種聲音，感受自然界中的音樂。
- 各種鳥兒、小蟲、小動物的叫聲，馬路上各種車輛的行駛聲，風聲、雨聲……都能夠激發孩子傾聽、探索自然界奧祕的欲望。
- 選擇的音樂要適合寶寶的年齡特色。剛出生的寶寶，可以選擇輕柔、緩慢的音樂讓他們傾聽，讓他們感到安全、舒適。到一歲半至兩歲時，可以選擇有象聲詞、模擬各種音響的音樂讓他們傾聽，鼓勵他們模仿發音。兩歲半至三歲的寶寶，可以選擇短小、具有鮮明音樂形象的音樂讓他們傾聽，發展他們的音樂理解力和想像力。

家長陪寶寶傾聽音樂時，態度一定要認真，不要隨便講話，讓他們養成安靜聽音樂的習慣。可以利用玩具幫助寶寶理解音樂的內容，增添聽音樂的趣味。如聽搖籃曲時，成人可抱著布娃娃，做出哄娃娃睡覺的動作。

鼓勵寶寶用簡單的動作和語言大膽表達自己的感受，如聽完一段歡快、活潑的音樂後，可以讓寶寶做小鳥飛、兔子跳的動作，說一些簡短的話語，如：「小鳥飛飛，小兔跳跳，寶寶笑笑，多麼快樂！」

寶寶的專注持續時間很短，每次傾聽音樂的時間最好控制在 5～10 分鐘之內，以免時間過長，使寶寶感到疲倦，從而失去興趣。

音樂小殿堂

你聽過《鐘錶店》這首作品嗎？它是德國作曲家查理‧奧爾特（Charles Orth）寫的一首通俗管弦樂作品。

樂曲中各種器物形象逼真，從一開始模仿開門聲的音響，接著模仿鐘錶店裡掛鐘、鬧鐘、懷錶等各式鐘錶有規律的滴答聲和喀嚓聲，有時你會聽到幾聲哨聲，彷彿鐘錶匠開心地吹著口哨，有時還會聽到模仿上發條的聲響，最後樂曲在各式各樣的時鐘同時敲響 4 點的一片音樂聲中結束。

　　家長不要覺得古典音樂就一定很高深，嘗試著讓寶寶欣賞各種不同的音樂，對他也十分有益。

　　對 3 歲前的孩子進行音樂啟蒙和開發，猶如替寶寶的想像力、創造力及記憶力安上了一雙可令他展翅飛翔的翅膀，使寶寶的智慧發展更卓越！

4～6歲孩子的音樂訓練

　　孩子到了 4 歲，更願意交際並參加集體活動，小朋友之間能相處得很好。他們樂意交朋友，並且有自己特殊的好朋友。稍大一點的孩子能更擅長使用語言並開始懂得詞語中的幽默含義，並喜歡那些無意義的音節朗誦、簡單的歌曲和短小的詩歌。孩子在這些語言方面的興趣，為家長或老師提供了一個將音樂和語言融合在一起的機會。

在唱歌時理解旋律

　　隨著孩子語言能力的發展，孩子唱歌的音域也得到了擴展。但許多孩子對唱較高音域的歌曲還有點困難。

　　由於語言理解能力的增強，大一點的孩子已能開始區分和思考音樂基本要素，如旋律、節奏、力度、曲式，例如：

- ‧音樂和聲音的高或低。
- ‧旋律可以上、下移動或在同一個音高上保持。
- ‧旋律可以透過級進或跳進而上下移動。
- ‧旋律可以由主音結尾（能被感知和識別的），這是一個完滿的終止。
- ‧一首歌曲中，某些旋律短句可被重複，這種重複能被識別和認知。

　　這些概念要求透過多方面的經驗 —— 視覺的、觸覺的、動作的暗示，並搭配聽覺教導。例如，當老師在鋼琴上演奏出向上或向下的旋律時，要

求孩子聯想向上或向下的動作方向，並搭配「上樓」或「下樓」的詞語。這樣訓練之後，當老師再使用鋼琴來表現旋律的進行方向時，要求孩子用動作表現，幾乎所有的孩子都能準確反應。但是，如果視覺上的提示和動作上的表演被限制時，孩子幾乎很少能準確地配合。

動作和節奏的體驗

對於 4 ～ 6 歲的孩子，肌肉的協調能力有所發展，孩子們更有興趣去進行節奏活動中空間與動作的體驗。孩子們喜歡跑、跳、跳舞、爬、登高、扔球、抓球等，更喜歡有節奏地唱；樂意為音樂「編」舞，更樂意把音樂動作化、戲劇化。5 歲時，大部分孩子就能協調自己的動作與節奏。

識別和表達音樂中拍子的能力（跟拍的能力）是孩子理解節奏的基礎。家長必須幫助孩子培養一種有規律的動作感覺。隨著 4 ～ 6 歲孩子對拍子的知覺能力和音樂表達能力的日益增長，他們所具備的最基礎的節奏概念，應包括如下內容：

- 穩定的拍子感。
- 節奏的拍子可以快、慢、漸快或漸慢。
- 節奏可以由快和慢拍子聯合組成，用歌詞也可以組成節奏。
- 某一拍可能是重音，這個重音將出現在兩拍或三拍為一組的節奏中。
- 每一首歌曲都有節奏骨架，有很多歌曲可以在排除了音高、旋律或歌詞的因素之外，僅靠它的節奏骨架來識別。

孩子對拍子的概念培養可透過使用樂器等動作，或觀察鐘擺、節拍器等視覺練習來達到。由最基礎的身體動作開始，像扭動、轉動、爬行等遊戲和活動，並伴隨短小的歌曲、節奏律動或一些有替換詞的兒歌，用來加強孩子肌肉的技能訓練。還包括手指、手臂的動作，腿和腳的動作，要求孩子針對某一首歌曲或曲調展現適當的節奏性動作，其中包括做一些有方向性的動作。

在孩子的合拍能力中，速度也是一個重要因素。在節奏體驗中，較快的速度較容易被理解，大一點的孩子能分辨和表達出速度的變化，他們還能理解快與慢的聲音是如何連在一起，而組成了節奏性，並以拍手、擊鼓來表達出這一節奏性的意義。人類對於基礎的節奏概念和技能發展的關鍵期是 9 歲之前，所以 4 至 6 歲這段時間是重要的。

樂器演奏的體驗

樂器提供了一個囊括所有音樂要素的視覺及觸覺體驗。以富於想像的方式去使用樂器，還能幫助孩子在他們自己的理解上，去發現作曲家們是如何利用樂器創作的。不僅如此，樂器提供了孩子一個判斷其中所出現的音色、力度、音高、節奏、速度和其他音樂要素的機會。家長可以這樣提問：「什麼樣的聲音像雨滴落在屋頂上？應用多快的速度演奏？」「熊在樹林中怎麼走路？聲音有多響亮？」「一隻啄木鳥正在啄木頭，聲音是快還是慢？」

大一點的孩子在理解音高概念方面，如音的高、低、上行、下行、級進、跳進、平行，都可以利用音鈴、鋼琴來輔助學習。

家長可以提供機會幫助孩子去發現、區別、描述他們所聽到的聲音，利用樂器來理解音色。4 ～ 6 歲的孩子，對音色的理解，應包括以下內容：

· 獨特的音色是由不同的樂器或不同的發聲造成的。

· 樂器可透過其不同的獨特音色被區別和認知出來。

· 當樂器或聲音以不同的方式被演奏或用以創作時，它們能發出強、弱、高、低不同的變化。

欣賞音樂

4 ～ 6 歲的孩子有更持久的興趣和更專注的注意力去聽有細節、有故事的音樂。

研究結果指出，5 歲的孩子的聽覺能力大幅提高，包括跟隨音樂旋律方向的能力、分辨聲音的能力以及集體聽音樂時，專注時間可以從最開始的 20 分鐘逐漸延長到 50 分鐘。

注意力使孩子在邊聽音樂邊表演動作時，更仔細地聽音樂。沒有表演、單純聆聽音樂，也是重要的。然而，為喚醒孩子的音樂興趣，這種將聽、動作、戲劇性表演相互連接的方法也很重要。透過孩子的積極參與，每個新的音樂概念都會得到加強。事實上，聽音樂的兩個最重要的元素是引導學生「注意聽」並「積極參與」。

奧福音樂教學法

卡爾·奧福（1895 ～ 1982）是著名的德國作曲家、音樂教育家。他所創建的奧福音樂教學法是當今世界上最科學、最先進，同時也是流傳最廣的重要音樂體系之一。奧福音樂教學法誕生於 1920 年代初期，在歐洲興起了一波「回歸自然」的運動。它的原理 —— 或者說「理念」—— 即是「原始性」的音樂教育。原本的音樂是和動作、舞蹈、語言緊密結合在一起的；它是一種人們必須自己參與的音樂。

《禮記·樂記》中寫道：「故歌之為言也，長言之也。說之，故言之；言之不足，故長言之；長言不足，故嗟嘆之；嗟嘆之不足，故不知手之舞之，足之蹈之也。」這段話忠實道出了音樂的本質和本源。人類這種原本的習性是共通的，從遠古人類出現以來就存在。所以，這樣的習性和人類一樣古老。奧福的音樂教育觀念，就是要從這個古老的源頭出發，去革新音樂教育。

奧福認為，音樂是人生而具有的自發欲念，人人都具有潛在的音樂天性和本能，因此音樂教育應該面向所有的人。音樂教育的目的，首先在於培養人，而絕非完全針對音樂技術。音樂教育應該先為許許多多將來不是音樂家的孩子著想，讓他們具備音樂的基本素養，在以後的生活中能夠享

受到音樂所賜予的樂趣。音樂教育還應該充分發揮音樂在培養人的平衡感、結構感、空間感、獨立個性、合作協調能力、想像力、創造力等多方面的獨特功能。他還認為，音樂既然是先於智力、潛於人體的，施行音樂教育就不宜過多地訴諸理性，而是透過人體的活動，感受、表現音樂才是最佳的途徑。「讓孩子去做」應該成為音樂教育的極其重要的一項原則。讓孩子在親身參與的動作、語言、表演、舞蹈、奏樂、創造音樂等大量活動中，直接感受音樂，充分發掘孩子的藝術潛能，並逐漸引導他們向更高的程度發展。

他還指出，原始性的音樂永遠不單是音樂本身，它是同動作、舞蹈和語言連繫在一起的，它是一種必須由人們自己創造的音樂。人們不是身為聽眾，而是身為表演者參與到音樂中。在奧福的音樂教育中，「讓孩子們自己去尋找、自己去創造音樂是最重要的。」奧福教學法的關鍵在於激發孩子的想像力，去探索和體驗音樂的。因此，它與傳統教學方法注重結果的做法不同，它更注重的是教學過程。這樣的教育觀念，確定了奧福教育體系的原始性、綜合性、不斷創造和開放性的特色。

綜合性

奧福音樂教育是一個綜合性的教育整體。在奧福的音樂課堂中，孩子們有機會進入豐富的藝術世界，音樂不再僅僅是旋律和節奏，而是與兒歌說白、律動、舞蹈、戲劇表演，甚至是繪畫、雕塑等視覺藝術互相連繫的。他們可能在老師的引導下關注特定的一個聲源，去傾聽、辨別、想像來自生活和自然界的不同的聲音，如小鳥的呢喃、和風的呼吸、汽車的抱怨，然後試著用自己的嗓音模擬，用自己的肢體去表現，用生活中一切可以發聲的物品去表達，並用戲劇的形式來綜合，最後還可能用畫筆將這些發生在他生活周圍的、經由他自己的想像而產生的這些故事視覺化……

在奧福的音樂活動中，還培養了一種「團隊」的意識，它需要孩子們互相合作，學會領導與被領導。

即興創造性

　　即興創造性是奧福音樂教學法最核心、最吸引人的構成部分。在奧福的課堂裡，每個人都不是靜坐著的，孩子們的思維和肢體都在積極地運作著。老師會經常問：「想一想，還有沒有跟別人不一樣的辦法？你可以拍手來表現節奏，也可以跺腳，可以拍肩膀，甚至拍肚子、拍屁股。」即興創造的根本目的就是讓孩子用全身心來表現自己、表現音樂，與使用語言一樣的早！想像一下，這樣的創造體驗對孩子的一生有著多麼深刻的意義。

參與性

　　奧福音樂教育不同與傳統音樂教育很明顯的一點是參與性。在他的課堂裡，沒有旁觀者，人人都在老師的帶動下透過說、唱、動、奏……來體驗音樂，而不是老師的說教、傳授和示範。奧福說過：「所有語言文字，只有經過自己的體驗，才能真正理解。」奧福音樂教室裡不需要技能技巧的反覆訓練，需要的只是一顆身心靈全然投入音樂的心。

適合所有人

　　哪怕是在搖籃中的嬰兒，也能體會到音樂帶來的愉悅。當孩子小的時候，對音樂「感受」能力的發展遠遠先於其「表現」能力，他們不會唱，也不懂得演奏，只能用略為笨拙的肢體擺動和含糊不清的兒語來表現他們聽到音樂時的欣喜與興奮。這就好像他們學習語言的過程中，明白成人的語義遠遠先於他們能夠清楚表達自己。所以，在寶寶的小嘴還不會唱，小手還不能演奏，身體還不會跳舞的時候，他已經能感受音樂了！家長們一定嘗試過，抱著自己還不會說話的小寶寶，隨著輕快的音樂輕輕旋轉搖晃，他也會快樂地手舞足蹈 —— 雖然他並不能用語言表達對音樂的感受，但從中得到的快樂卻已「溢於言表」。在奧福的課堂上，經常能看到孩子的家長們，也和孩子們一樣快樂地參與遊戲，絲毫不因年齡感到羞澀。一位老師

說，他們可不是一開始就能放開，是上了不少課後才克服了羞澀，現在已經提升到可以很自然地跟著課程摸爬滾打。父母是孩子最好的榜樣，只有當父母對音樂有熱情，才能帶動寶寶更好地參與到音樂活動中來。

奧福教學法展現了孩子旺盛的生命力。它的可貴之處在於：音樂教育不再是個別的，而是讓每一個孩子都有機會感受，表現音樂的豐富性；沒有枯燥乏味的技巧訓練，可讓孩子自由表現音樂的階段，而且讓孩子從「玩」的過程去感知音樂的內涵，產生人與人之間的在情感上的溝通與連結，在「玩」中增強團體意識和在群體中的協調能力。

國外的兒童音樂教育

長年以來的考試機制使教育淪為了考試的工具，對人格陶冶的重視度日趨淡化。就連音樂教育 —— 原應培養孩子如何接受美的事物、如何培養美的心靈的教育，也逐漸蒙上了一層功利性色彩。因此，東方國家普遍存在著對音樂教育的不重視。而在西方，音樂教育的受重視程度不亞於主科教學。在東西教育界廣泛提倡創新教育的今天，兒童音樂教育在素養教育中的地位和價值越來越受到重視。因此了解國外的兒童音樂教育方法，學習他們優良的教育經驗，對我們音樂教育的長遠發展具有重要的意義。

日本

在日本，無論是城市還是農村的中小學，都設置了正規的音樂教室，實行多媒體教學，各種設施齊備，如三角鋼琴、電子琴、打擊樂器等。音樂教師皆為經過嚴格的教師資格考試後，取得合格證書的音樂院校的畢業生。由於教師屬於國家公務員，不僅工作穩定，收入有保證，而且在退休時還可以領到一大筆非常可觀的退休金，可以生活無憂安享晚年，因此當一名音樂教師乃是許多音樂院校畢業生的首選。

　　鈴木鎮一先生是日本的一位傑出教育家和小提琴演奏家。他一生致力於幼兒的才能教育，尤其在兒童音樂教育上取得了令人驚嘆的成就。他每年都會培養出 700 個莫札特般的小提琴神童，他提倡的「鈴木音樂教學法」也掀起了超越國界的兒童教育風暴。與奧福教學法、柯大宜教學法並稱世界三大音樂教學法。

　　根據日本東京兒童俱樂部多年研究與實踐推出的「零歲方案」來看，音樂的魔力遠不止於此：只要從零歲開始並一直堅持下去，聽音樂可以挖掘兒童的智力和各項潛能。

　　如今，「零歲方案」在日本家長和孩子間很受歡迎，被眾多家長採納並實施。

美國

　　在美國，普通學校的音樂教育目的並不是為了培養音樂家，而是為了培養和提高國民的素養，而其中最重要的是培育人的創造性，這是建設跨世紀的現代化強國的需要。正如美國著名作曲家、教育家赫伯特・齊佩爾（Herbert Zipper）博士所說：「學習音樂不僅是為了藝術、為了娛樂，而是為了訓練頭腦、發展身心，音樂在這方面至關重要。」

　　美國在實施以「創造」為主題的普通音樂教育的過程中，沒有局限於美國本土的音樂教育模式，而是大膽吸收外來的各種有利於培養人的創造性的先進音樂教育模式。如前所述的「奧福教學法」、「柯大宜教學法」、「達爾克羅茲教學法」、「鈴木教學法」等等。這些外來的音樂教育模式在使用的過程中，結合了美國的實際風格，逐步相容、消化，最終形成美國式的音樂教育模式，繼而為培養、提高美國公民的素養發揮出了極大的作用。

德國

德國在對兒童的音樂教育乃至兒童的家庭音樂教育方面，採取了在整體目標保持大約一致的前提下，各個州可享有自主權。音樂可以從多方面對人的感覺產生影響，與音樂打交道更有效地開拓人的聯想力和幻想力。教師、家長或是其他教育者幫助、引導孩子，透過對音樂的親身體驗，提高感覺、感受能力以及培養多樣化的、有差別的聽音樂的能力。德國是很重視兒童的音樂教育的，使眾多家長和音樂教師在進行兒童家庭音樂教育時能「有綱可循」，可以讓兒童的家庭音樂教育按照整體的要求有條不紊地進行，目的性更加明確。他們重視培養音樂興趣，發揮了兒童自己的個性和創造力，注重孩子對各個時期不同音樂文化的理解。德國不管是對小學或中學的音樂教師，還是對其他任何以音樂教育為職業的音樂教師都要求必須擁有專業證照，即獲得大學音樂教育的專科學歷，並通過國家級的統一考試。其中，藝術實踐、專業科學理論、專業教學法是各類音樂教師必須掌握的三大專業知識。藝術實踐方面以樂器和聲樂為主，合唱指揮和樂隊也是專業必修課。專業理論方面不僅需要掌握音樂學和教育學，還必須掌握音樂教育和教學法理論，並且這方面的比重近年還在不斷增加。

從社會的音樂教育環境來看，在德國，整個社會的音樂氣氛相當濃厚。全德國共有 121 座歌劇院、146 個著名職業樂隊，2 萬多個合唱團，還有約 2.5 萬個業餘或專業樂團和舞蹈團，它們全都由國家資助。在德國，人們對音樂的愛好可謂是全民性的。可見，德國的大部分兒童就在這樣一個全方位的音樂教育環境中長大。

匈牙利

「讓孩子在每個偉大的藝術中活躍起來。」

「人的心靈中，有的地方只有用音樂才可以照亮……每個孩子的心靈都應該接受匈牙利最偉大的音樂作品的薰陶。」

匈牙利是歷史上唯一號召音樂家與作曲家付諸教育實踐的國家。柯大宜・佐爾坦的上述理念對「二戰」後的匈牙利大眾教育產生了極其深遠的影響。1950 年代，他和同事卡塔琳・弗萊（Forrai Katalin）致力於孩子的早期音樂教育，同時也對音樂教師進行了有系統的音樂教育培訓。

匈牙利的早期教育最顯著的特徵，就是它的「音樂教育法」。今天，柯大宜・佐爾坦已經去世 30 年，那場社會變革也已經過去 10 年，而匈牙利的音樂啟蒙教育仍然保持了相當高的水準。比較結果顯示，匈牙利幼稚園教育的平均狀況並不比德國好，而它的音樂教育仍能達到高超水準，真的令人佩服。幼稚園沒有天才兒童，但那些只有 5 歲的孩子們會跳出動作複雜的芭蕾舞，並且已經能自信地表達節奏。他們能唱很多匈牙利民歌，或者用外語唱外國歌曲。從學齡前開始，孩子們已經學會在練習旋律、節奏和舞蹈的來回「思考」。換句話說，他們用心去唱，體會音樂中的休止符，並用肢體的語言去表達。在幼稚園裡，最先被普及的音樂教育是回音練習和合唱練習，它始終是這項教育的重點。而且，音樂在幼稚園老師的培訓中占有不可動搖的地位。

當然，我們在學習外來音樂教育模式時，不要只是原樣硬套在自己國內，而應該結合國內實際情況，萃取外來音樂教育模式的精華，並創造出最適合自己國家的教育模式。

用民族音樂滋潤孩子的心靈

民族音樂是一種文化的靈魂，是使一個民族能深層地感受自己的土地、歷史、人文，也是在世界文化日益廣泛的交流中，能夠保持自己個性的重要無形資產。

民族音樂教育是傳承民族文化，展現了民族精神。儘管許多中小學生並非不喜歡民族音樂，但學生確實不太關注民族音樂。他們說不出幾種民族樂器，唱不出幾首民歌，就連有鮮明特色的民歌也不知道來自什麼地

方。然而，如果要大部分的學生唱情歌，就連 5 歲兒童也可能哼出當下的流行樂曲，追根究柢，這不能怪孩子的文化認同不足，而是由教育的觀念和社會風氣造成的。廣播、電視、唱片公司的發展，使流行音樂的傳播成了重頭戲，相對降低了民族音樂文化傳播力，年輕人中追星族與歌迷越來越多，而愛好民族音樂的人卻越來越少。

因此，我們需要有效地實施民族音樂教育，找出孩子學習民族音樂的興趣，讓每一個孩子都了解自己所在這片土地的聲音。

常聽民樂，讓孩子對民族音樂耳熟能詳

音樂的教育作用通常得透過長期渲染、潛移默化形成的。家長或老師可以營造一種能讓孩子輕鬆接受的氛圍，將孩子帶入與民族音樂相融合的環境之中。多聽民樂，可以增加孩子對土地文化、歷史相關知識，提高孩子的音樂速養，促進孩子的身心健康發展。

柯大宜曾經說過：「一個蹩腳的指揮固然會令人失望，但一個糟糕的音樂老師會在整整 30 年中，將 30 批學生對音樂的熱愛統統扼殺掉。」不只是老師，家長的音樂速養也直接影響著孩子對音樂的興趣。若是家長或老師本身十分鍾愛民族音樂，對民族音樂如痴如醉，可以直接歌唱或示範演奏，把孩子引領到民族音樂中。這樣，孩子在家長或老師的渲染下，孩子就會自然而然熟悉、並愛上民族音樂。

西方古典音樂賞析

古典音樂是人類精神文明花園裡的一朵奇葩，它那迷人的魅力至今絲毫未減，反而隨著歲月的流逝變得更加光彩奪目。古典音樂具有獨特的魅力和藝術價值。從小欣賞一些古典音樂，可擴大孩子的音樂眼界，有助於養成活潑開朗的性格。那麼，該如何引導孩子欣賞古典音樂呢？

- 首先要為欣賞古典音樂打下基礎。古典音樂比較深奧、難懂，所以平時更就要提供孩子這方面的知識。成人可多講一些故事、看一些圖片、聽一些古典樂器演奏的聲音。

- 欣賞古典音樂，應用特殊的方法引起孩子的興趣，激發他們的積極性，活躍他們想像力，能更較好理解音樂作品。欣賞之前，家長可以把音樂作品的名稱、主要內容簡化介紹給孩子。結合圖片講故事，讓孩子在聽音樂的時候有一定的心理準備，能將實際的旋律和音樂作品想表達的內容做出一定的聯想。

- 在孩子欣賞古典音樂時，可以結合故事、詩歌等形式幫助他們理解。如在欣賞時，可以一邊放音樂一邊講解音樂情節，讓孩子體會到樂曲中的意境。另外，可以反覆讓孩子欣賞同一首古典樂曲，以加深印象。

- 讓孩子邊聽音樂邊做動作。孩子在欣賞古典音樂時，常常會出現各種面部表情或身體動作，這是孩子表現內心感受的一種方法，可以幫助孩子加深感受。

另外，家長在選擇音樂時應注意選擇內容豐富、主題鮮明、結構簡單、孩子能夠理解的作品。然而，西方古典音樂作品如浩瀚星海 —— 貝多芬、莫札特、蕭邦、巴哈、史特勞斯、舒伯特、舒曼、海頓、李斯特都是音樂界的天才，我們該如何選擇呢？其實，古典音樂中有許多膾炙人口的音樂作品、片段，是我們熟悉且都能哼唱出的。因此，剛開始選擇音樂時，我們只要讓孩子多欣賞名曲的經典片段，等到孩子理解能力提高了，再讓他完整地欣賞整首曲子。

下面是音樂專家精心挑選的，適合孩子古典音樂入門欣賞的 10 首世界名曲，作為參考：

- 《布拉姆斯搖籃曲》（布拉姆斯）：明亮純淨的音符，愉快的旋律，一如孩子的牙牙兒語，使人也變得純真而愉悅。水晶般寧靜的音響，如同

一陣柔和輕緩的風，又像母親慈祥的手拂過，跟隨節奏的律動，讓身體在輕輕地晃動中安然放鬆。

- 《樂興之時》（舒伯特）：這是一首天真純潔，令人欣喜的小品曲，帶有輕快活潑的民間舞曲風格。雖然總共只有 54 小節，音樂形象比較單一，但是舒伯特將之處理得非常精巧，真可以稱得上是玲瓏精緻。整首樂曲保持著宛若天成，不加雕琢的自然美，為舒伯特鋼琴曲中最負盛名的一首。

- 《童年即景》（舒曼）：這首曲子主題非常簡潔，具有動人的抒情風格，旋律線幾經跌宕起伏、婉轉流連，使人在不覺中被引入輕盈縹緲的夢幻世界。在娓娓動聽中綻開的是那一臉燦如花開的微笑，孩子枕著快樂和愜意，沉醉地進入夢鄉。

- 《兒童進行曲》（柴可夫斯基）：這首曲子選自舞劇第一幕第一場中孩子們登場時的音樂。這段音樂兼有進行曲和雙拍子舞曲的特色，輕快活潑的旋律，生動地描繪了孩子們吹著小喇叭，昂首挺胸，神氣十足的神態，同時也表現了孩子們活潑敏捷的特色。

- 《小狗圓舞曲》（蕭邦）：樂曲以快速度演奏，在很短的瞬間終了，因此又被稱為《瞬間圓舞曲》或《一分鐘圓舞曲》。本曲平滑流暢，趣味盎然。

- 《鱒魚五重奏》（舒伯特）：「歌曲之王」舒伯特在 1817 年創作了著名的藝術歌曲《鱒魚》。作曲者先以愉快的心情，生動地描繪了清澈小溪中自在游動的鱒魚；而後，鱒魚被獵人捕獲，作曲者深為不滿。於是，作者用反覆詩節歌的敘事方式表達了他對鱒魚的命運無限同情與惋惜的心情，提示了歌詞深刻的寓意：善良與單純往往被虛偽與邪惡所害。

- 《春》（韋瓦第）：作品大約作於 1725 年，是韋瓦第大約五十歲時出版的十二部協奏曲的第一號，其中的旋律至今仍長盛不衰。該樂曲的第一樂章（快板）最為著名，音樂展開輕快愉悅的旋律，使人聯想到春天的蔥綠。

· 《G 弦上的詠嘆調》（巴哈）：此曲為巴哈《第三號管弦樂組曲》的第二樂章主題，由小提琴奏出了悠長而莊重的旋律，充滿了詩意的旋律美，使此曲成為膾炙人口的通俗名曲。但全曲後半段出現的新旋律產生了更豐富的變化，最後在靜似祈禱般的氣氛中結束。

· 《小夜曲》（莫札特）：該曲是 18 世紀中葉樂器小夜曲的典範，莫札特於 1787 年 8 月 24 日在維也納完成。該曲的第一主題開門見山，以活潑流暢的節奏和短促華麗的八分音符顫音，組成了歡樂的旋律，其中充滿了明朗的情緒色彩和青春氣息，隨後是輕盈的舞步般的旋律。

· 《歡樂頌》（貝多芬）：作品大約創作於 1819 ～ 1824 年之間，是貝多芬全部音樂創作生涯的最高峰和總結。D 大調，4/4 拍，這是一首龐大的變奏曲，充滿了莊嚴的宗教色彩，氣勢輝煌，是人聲與交響樂隊合作的典範之作。透過對這個主題的多次變奏，樂曲最後達到高潮，也達到了貝多芬音樂創作的最高峰。樂章的重唱和獨唱部分還充分發揮了四位演唱者各個音區的特色。

上述的音樂在我們的成長過程中，再耳熟能詳不過，由此可見，古典名曲並不是全部都曲高和寡、難以親近，透過音樂故事和親子遊戲、親子活動、訓練，可以循序漸進引領孩子們走進世界上最優美的古典音樂小品、奏鳴曲、交響樂及歌劇等作品那優雅浩瀚的音樂世界。

第五章　孩子唱歌也有大學問

歌唱是人類最自然的音樂表現形式，也是人類表達、交流感情的重要方式之一。歌唱是早期音樂教育的基礎，是孩子最喜歡的音樂藝術形式。孩子歌唱的主要內容是歌曲，優秀歌曲的內容和其所蘊涵的藝術形象，不僅潛移默化地陶冶著孩子的性情，也可以訓練他們辨別音高、音色、音區的變化，為他們以後的音樂學習和音樂欣賞打下良好的基礎。對於孩子的歌唱教育，主要是要營造愉快的、充滿情感的環境。透過歌唱的直接體驗，充分發展和培養孩子的音樂素養，實現音樂的教育目的。這個過程中，孩子難免會不願意參與唱歌活動，或孩子的歌喉不夠動聽、發音不準、缺乏感染力等等，都是很常見的。

俗話說：「臺上一分鐘，臺下十年功。」想讓歌聲能夠打動人，保持良好的歌唱狀態，需要以科學的發聲方法為基礎，如何培養、開發和保護孩子的嗓音，讓孩子學快樂唱歌，也是一大學問。

孩子經常唱歌的好處

歌唱是生活的提煉，與文學、美術、音樂等息息相關，人們不只能享受視覺上的美感，也十分喜愛聽覺帶來美的享受。孩子更不例外，當他高興時，就會情不自禁地唱起歌來表達輕鬆、愉悅的心情，這是人類的原始天性。因此，歌唱是音樂教育的一種音樂方式，也是人們表達情感的一種方式，而且對孩子的身體和智力的發育都是很有幫助的。

孩子的音樂教育，是一門教育的藝術，對孩子情感的陶冶、智力的開發、個性的發展以及創新能力的培養，有著不可低估的作用。在孩子學會說話以後，唱歌的興致會越來越高，同時，孩子也具有較強的接受能力。如果父母不教他唱兒童歌曲，他也會在商店裡、電視上、廣播中等處學會唱流行歌曲。不過，流行歌曲的歌詞往往不適合孩子演唱，也沒有兒童歌

曲中具有的教育內容或那麼生動有趣。所以,父母應主動為孩子選擇兒童歌曲,並教他如何唱歌。

歌唱是最天然的音樂活動,是古往今來人類音樂生活中最普及的一個內容,是音樂學習的三個途徑 —— 聽、唱(奏)、作(曲)中不可缺少的重要途徑之一。歌唱是情感的昇華,歌聲是大自然的圖畫,要想讓歌聲打動人,孩子唱歌要動聽,並非只依靠天賦,而需經過科學的長期訓練才可以達成。

聲樂是人們為了更好地歌唱而發展起來的一門學科,它告訴學習者該如何科學地發聲,具備相當的學術性和專業性。聲樂分為兒童聲樂和成人聲樂,兩者的主要區別是以是否經過變聲期來劃分的,所以兒童聲樂不同於成人聲樂,大部分適合年齡16歲以下且未曾變聲的大多數兒童及青少年,是一種童聲童趣的歌唱方法。在練習時,強調用原汁原味的童聲歌唱,不要求模仿成人的聲音和風度;同時,注重培養、開發和保護兒童及青少年嗓音,為以後的發展打下堅實的基礎;還需要提供練習者更多表現自我的機會,讓他們在舞臺上鍛鍊,在活動中得到昇華。

音樂的美育功能,還不只是一般的提高審美能力和陶冶情操,它對人的智力開發,特別是提高人的想像力和創造力、鍛鍊表達和解決問題的能力等方面都有幫助,更是提高兒童及青少年整體人格素養的重要教育環節之一。每個人都有潛在的歌唱能力,發聲器官的生理機能,在說話和歌唱方面實際上是一致的。至於五音不全(聽覺上的缺陷)、節奏感差、聲帶受損畢竟只是個別的、少數的。

聲樂也是文化修養的指標,更重要的是它可以培養一個人的勇氣和耐心,美國著名的歌唱教師協會曾列舉了五大理由,說明兒少歌唱的益處:

第一,歌唱可以防止或矯正口吃。幼兒期,孩子的語言中樞發育尚未完善,大腦與口舌以及聲帶之間的連繫也不夠協調,因此極易口吃。讓孩子多唱歌,能加強其大腦與口舌、聲音之間的連繫,預防口吃。

　　第二，歌唱可以提升孩子的肺活量。和說話不同，唱歌需要一定的力量，尤其是胸部的力量。胸部的力量增強了，肺活量就被增大。一般成年人的肺活量是 3,500 毫升左右，而歌唱家的肺活量常在 4,000 毫升左右。肺活量大了，呼吸的功能就好了，因此，唱歌也是一種增益呼吸功能的好方法。

　　第三，歌唱同時能培養優雅的身體姿勢和形體動作。唱歌時需要搭配面部表情和肢體語言，而且消唱歌的消耗不亞於跑步，可見歌唱能夠燃燒體內多餘的脂肪，讓人保持完美的身材。

　　第四，歌唱教育不僅是要求孩子會唱歌曲就好，而是讓孩子透過音樂作品，了解作品的情感和思想，讓他們用心去呼應作品的形式與意境，體驗藝術本身的魅力與力量。兒童歌曲生動活潑，歌詞通俗易懂，孩子在邊學唱歌邊理解歌詞的過程中，既學會了唱歌，還培養了想像力、記憶力和思維能力。

　　第五，歌唱可以使人變得堅定，並增強一個人的自信心，培養出勇於克服困難的精神。因為唱歌不但需要科學的方法，更需要長期堅持的訓練，所以孩子在學唱歌的過程中，會逐漸領悟到做一件事需要頑強和堅持。在不斷取得進步的同時，也增添了自信。

　　既然歌唱對孩子有如此多的益處，那麼每位家長都應該鼓勵自己的孩子放聲唱歌。

「金嗓子」是怎樣「煉」成的

　　如何教會孩子唱歌呢？答案是「仁者見仁，智者見智。」很多音樂教師或家長為了塑造孩子的聲音，刻意要求他們輕聲唱歌，不管是何種情緒的歌曲，一律輕唱以求和諧，不得喊叫。相較於傳統唱歌教學中放大嗓門喊叫似的唱歌方法來說，這似乎已經進步了，但這種極端式的唱歌方法不僅不能提高孩子的歌唱水準，相反，久而久之，甚至會扼殺孩子唱歌的興

趣，這對於培養孩子們豐富的情感意識和提高音樂的表現力及創造力都是很不利的。

那麼，該如何培養孩子良好的發聲方式？什麼樣的聲音才能更好地表現一首歌曲呢？應該從以下各個方面全面著手，以期達到比較完善的效果。

發聲方法要科學

一般說來，順暢明亮的聲音才稱得上是好的童聲。要達到這個要求可以從以下幾個方面來訓練。

- **咬字吐字**：不少孩子因為咬字吐字方法不正確，使歌曲演唱為之遜色。如何糾正歌唱中咬字不正確的毛病呢？對那些習慣用「奶聲」、「扁嘴」說話的孩子，要幫助他們建立正確的發聲狀態和正確的發音口形；對於吐字不清的孩子，要多用帶爆破音的字來練習，多用跳音練唱。

- **姿勢**：歌唱姿勢通常有站和坐兩種。站立時兩腳要自然分開，兩腳間距與雙肩同寬，兩手自然下垂、胸部向前挺起、腹部微收但不要僵硬；歌唱時要面帶微笑，整個身體的重心應向前傾。坐著唱的姿勢應挺直腰，不僵硬，背部不要靠在椅子背上，肩要平、雙手自然放鬆；歌唱時，身體不要左右搖晃，不要前撲後仰，更不能靠在桌子上歌唱。無論是哪一種姿勢，頭部都要自然地保持平衡，眼睛平視前方，脖子不要往前伸，也不要歪斜。

- **呼吸**：對孩子的呼吸要求，不能過多地強調使用橫膈膜，這種要求對孩子來說比較難。其實歌唱時的呼吸與日常生活中的呼吸沒有太大的區別，但歌唱時要注意有意識地呼吸。比如說，吸氣不能出聲，雙肩要稍稍向後，胸部自然挺起，兩肋擴張，像張開的翅膀；脖子不要縮起，每個身體部位要呈放鬆狀態。吸入的氣不要隨便呼出，即歌唱時的每個字、每一句都應在呼氣的狀態下唱出來。

培養聲樂樂感

樂感的培養可以從「三多」入手。

一是讓孩子們多聽故事特別是有趣的童話故事。這樣，不僅可以讓孩子從中學到很多知識，體驗豐富情感，還可以增加孩子對樂曲和歌曲內容的感悟和鑑賞能力。

二是讓孩子們多聽多唸兒歌，訓練他們的咬字、吐字能力，如果邊唸邊搭配一些簡單的動作，可以培養他們的韻律感、動作協調性和表達能力。

三是讓孩子多欣賞音樂，使孩子從音樂中感受樂曲的音準、節拍、節奏、力度、強度、速度、音色等，在孩子吃飯時放一些輕柔的音樂，不要太刻意，在無負擔的狀態下讓孩子漸漸領會音樂的妙處。例如播放一些鋼琴名曲或一些用民族樂器演奏的電子合成音樂，不僅大人愛聽，孩子們也很喜歡。

理解聲樂內涵

當孩子進入歌唱狀態後，便可以開始讓孩子唱一些兒童歌曲。很多孩子在歌唱過程中，往往忽略了對音樂本身的認知，雖然會唱了，卻不知道自己在唱什麼，歌曲帶有怎樣的情感，最多只是從歌詞的表面意義上理解歌詞的含義。3～4歲的孩子能理解到這個程度已經很好了，但對於5歲以上的孩子卻是遠遠不夠的。身為家長或教師，應該將歌曲的創作背景、作者的創作風格等向孩子詳細介紹，包括對整個作品的速度、力度、音量、音色以及風格的掌控等等。只有當孩子充分理解了作品，具備基本知識，才能真正地演唱好一部作品。

要循序漸進

循序漸進是歌唱訓練的基本原則，在孩子學習歌唱的最初階段，要儘早養成一種良好的發聲習慣，讓孩子接受正確的歌唱基本功指導。其次，

按照由淺入深的教學順序，不要隨意插入、跳階，或使用不科學的教導方法，那樣必然會在學習的過程中為孩子帶來很多障礙。

由慢到快

兒童開始學聲樂時，要慢慢來。第一個練習一般是單音式的，選擇比較容易開嗓的母音來練習，順著半音階由低到高，慢慢擴展音域。但教兒童歌唱時，還要訓練孩子融入情境中，絕不能一味枯燥地訓練，例如可以引導孩子代入角色、故事、想像情境等等。

由易到難，由簡單到複雜

等孩子的單音穩定後，可以增加音高的變化，如音階的、級進的、跳進的、琶音的、單次的、多次的等。最初用三度以內的，然後慢慢擴展到五度、八度。節奏開始也是簡單的，用較慢的速度來練習，再過度到複雜一點的節奏。變換母音最初應該在單音練習上進行，也就是在一個音高上從一個母音轉換到另外一個母音。母音轉換可以從開口母音變成閉口母音。當孩子的母音練習到一定程度後，就可以唱練聲曲，即簡化的兒童歌曲，它不同於歌曲的地方就是文字上的變化比較少。初期的練聲曲應選擇音域較小、節奏平穩、子音和母音變化不多的，也可以用一個母音來練習。無論練聲曲或歌曲，都應該逐步增加難度，這樣才能夠順利解決技巧上的問題。

其實，聲樂是一門技術性和實踐性很強的學科，不但講究正確的訓練方法，還需要長久的堅持和耐心，並非一朝一夕就能掌握。因此，父母或老師應該不急不躁，嘗試各種方法，寓教於樂地啟發孩子的歌唱潛能和興趣。

孩子的歌聲是純真美好的，屬於孩子自己的歌是令人陶醉的。願每個孩子都能愉快地放聲歌唱，唱出理想，唱出未來，唱出真正屬於自己的最純真的天籟之音。

讓孩子聲情並茂地歌唱

歌唱是一種情感表達的方式。歌唱家透過對作品內容的理解與情感的體驗，運用動聽的聲音和清晰的語言，恰如其分地把歌曲所要表達的思想感情傳達給聽眾，使聽眾也體會到這種情感，產生情感上的共鳴。

《外國兒童音樂教育》是一本關於國外如何對孩子進行音樂教育的書，書中主要介紹了國外兒童音樂教育的經驗方法與各種理論依據。這些孩子的音樂教育是一個具有目的、有系統的過程，對不同年齡階段的孩子都設立了明確的教學目標，甚至明確提出孩子需要了解和掌握的音樂知識、相關技能等，內容十分豐富。音樂教育在國外的重視程度不亞於主課教學，孩子很熱衷學習音樂。書中在介紹旋律教學的一節中有這樣一段話：

「在『情』和『聲』這一對矛盾中，『情』是首要的，有著主導作用；『聲』是傳情的方式，是為『情』服務的，歌唱時要『以情帶聲』，使用氣、發聲、咬字、行腔，服從於『情』。

這裡所說的『情』是指歌唱者在演唱時，用情感來揭示歌曲的思想內容；『聲』是指如何用氣、發聲、咬字和行腔，也就是歌唱技術，在歌唱表演中，『情』和『聲』是和諧統一的。」

而在家長或老師教孩子歌唱的過程中，最難處理的環節就是啟發孩子發出美妙的歌聲且同時感情豐沛。很多時候，我們都是透過朗讀歌詞的意境來表現歌曲的，雖然有時也能達到一定的效果，但是碰到一些歌詞簡單、敘述性強的歌曲時，就很難唱出歌曲的意境來了。為什麼呢？

其實，是因為我們忽略了最好的感情依託 ── 「旋律」。

旋律真的有那麼重要嗎？

旋律是一條曲曲彎彎的音線，旋律的高低形態是十分豐富的，而且有著細膩的表現力，哪怕提高一個音階，也會使旋律的情緒得到昇華。

旋律是一種特殊的語言，無不訴說著作曲家獨特的情懷；旋律都能入木三分地刻畫音樂形象，淋漓盡致地表現情感。

一般情況下，我們只要求孩子會唱即可，其實這樣做只是達到了體驗旋律的第一步，沒有唱出旋律本身的高低起伏的情緒，沒有真正領悟旋律內在的意境，忽略了其細膩的表現力，所以當音樂（旋律）缺失色彩時，即便填上歌詞，歌聲也失去了一大半色彩，也就是失去了傳情達意的效果了。

我們了解音樂旋律的重要性。那麼，該如何引導孩子表現旋律的張力呢？

首先，要讓孩子們了解音階，可以借助柯大宜的「手勢法」介紹每個音的高低位置，讓孩子們逐漸掌握和體驗演唱每個音時的不同發聲感覺，有的高、有的低、有的要唱得強一點，有的要唱得弱一點。

接下來，可以改變音高的排列位置，寫出一條簡單的旋律，講解旋律的特色──旋律是由不同音高的音組成的音線，然後鼓勵孩子畫出旋律的高低起伏的運動方向。運動形態有時往上爬，有時往下走，有時很平坦，有時又曲折，其實這就是旋律運動的方向。

這時，就可以要求孩子隨旋律線的起伏變化演唱了，簡單地說，音高時唱得強一點，音低時唱得弱一點，扶搖直上時聲音逐漸加強，居高臨下時聲音逐漸變弱。按照這樣的要求，孩子就能逐漸唱出旋律的起伏變化。需要注意的是，如果能要求孩子用「頭腔共鳴」的感覺演唱歌曲，並且注意氣息連貫，咬字清楚，那麼旋律的張力就會逐漸形成。

另外，還需培養孩子的音樂節奏感。音樂是聽覺藝術，第一步就是展開各種聽覺訓練，讓孩子用耳朵去聽、去感知，讓孩子透過聽音樂親自去感受生活中各式各樣的節奏，如鐘錶：滴答滴答；上樓時：咚咚咚咚；下樓時：叮叮叮叮。此外，小朋友、老人、中青年人走路時，也有不同的節奏。

感知完節奏，再讓孩子用身體的各個部位表現，如拍手、跺腳、身體晃動等，並教他們認識二拍子、三拍子、四拍子，在聽音樂的過程中，告

訴他們這是幾拍，讓孩子一邊拍手一邊聽或唱，這些都是孩子在有音樂伴奏或無音樂伴奏的情況下，把自己對節奏的感受和理解用優美的動作表現出來的方式。這種表現方式較自然靈活，只不過需要加以引導。例如，讓孩子認識二拍子時，可以讓他聽進行曲，威武雄壯，整齊有力；認識四拍子時，就讓他們聽一些較舒緩的曲子，如〈小燕子〉；認識三拍子時，就放一些圓舞曲讓孩子用身體跟著起舞，小馬跑、烏龜爬、颱風、下雨、開火車、飛機飛、騎自行車、划船等聲音的節奏也都可以讓孩子用手拍、用腳踩的方式來表現。

　　除了用身體表現，還可以利用打擊樂器，先讓孩子了解各種樂器的聲音，是清脆、是渾厚、是長音、是短音，然後讓孩子自己當伴奏，練習如何合奏。只要掌握了樂曲的旋律，並有節奏感，那麼孩子唱歌時就不容易走音，只會更加投入。

　　總之，旋律是整體被感知和理解的一組音，對旋律的認知主要在於對音的高與低的理解和表現。只要做到了這一點，就已做到了「聲」的傳情，達到了為「情」服務的效果，真正獲得了聲情並茂的感覺。

教孩子唱歌的注意事項

　　歌唱是人類最能直接表現內心感情的一種藝術表現方式。嬰兒在牙牙學語階段，高興時就常表現出一種哼哼唱唱的欲望。如何抓住這種與生俱來的歌唱欲望，對孩子展開早期的基礎訓練和音樂的培養呢？家長們應該注意以下幾點：

學唱歌的時間

　　孩子開始學唱歌的時間選擇，對孩子基本功的掌握和技巧的發展是很重要的。日本教育家鈴木鎮一認為，音樂是發展兒童特殊才能的第一條件，假若在兒童出生後就進行正確的教育，他能達到的高峰是不可想像

的。早期歌唱學習像兒童學習說話、吃飯一樣，能夠自然而然融入他們的生活中。

　　究竟幾歲開始學唱歌最合適呢？這個不能一概而論。因為每位小朋友發育不完全一樣，諸如在興趣、注意力的集中、對音樂的態度等方面都有所不同，有的 3 歲多就可以唱歌，有的 5 歲才能開始，不能強求一律。不過，音樂的氛圍是可以提前營造的。例如，有的家長特別注意胎教，當孩子還在母體時，媽媽就天天對肚子裡的孩子唱歌，出生後又用歌聲陪伴著他們，例如唱〈搖籃曲〉幫助孩子安靜入睡，或者平時常常播放一些優美動聽的兒歌、和孩子邊唱邊玩遊戲等，無形之中讓孩子接收音樂的薰陶，久而久之，孩子就對唱歌產生了濃厚的興趣。有的小朋友上幼稚園時，他們的父母就開始讓他們學習唱歌，培養他們對音樂的興趣，並讓他們在幼稚園展示自己的愛好和特長，和課程中的唱歌、跳舞等音樂活動結合起來，對孩子學唱歌是一個很大的動力。

歌曲種類的選擇

　　選擇歌曲時，必須注重歌曲的思想性和藝術性，兩者應完美結合、高度統一。這就是說，所選歌曲既要具有積極的思想教育意義，同時又必須有較高的藝術價值。忽視任何一方面，都將是有害的。對於孩子唱的歌曲，其藝術形象要鮮明，要具有感染力，旋律與感情和歌詞的內容所表達的思想情感要一致，曲調要優美動聽，詞曲要結合好，唱起來順口。這樣才有利於提高兒童的音樂感受力及唱歌的表現力，培養孩子熱愛音樂的情感。

　　其次，樂曲的選擇應符合孩子唱歌的特色。歌曲的教育意義再大，藝術水準再高，如果孩子不理解或唱歌能力達不到，歌曲就發揮不了作用，還會損害孩子的健康。因此，節奏要簡單，篇幅要短小，歌詞以象聲詞為最好，易引起孩子模仿唱歌的興趣。只要適合孩子音域的、孩子感興趣的、健康的歌曲就適合孩子歌唱。

　　一首歌曲是否適合孩子歌唱，還要看它能否激起孩子歌唱的興趣和欲望。應根據孩子的興趣和注意力來安排，讓歌唱成為孩子的樂事，讓孩子在歡笑中學習，在學習中感受。有時，我們還可會因此發現孩子能夠自編自唱，這時家長也可以給予鼓勵，我們還應聆聽孩子的建議，選用他們自己感興趣的各種歌曲素材，並靈活運用不同時機點，為孩子營造自然的歌唱氛圍。

　　當然，選擇時還應注意所選歌曲在題材內容、體裁形式、風格特色上的多樣性，以增進學生對唱歌的興趣，擴展他們的音樂視野，培養他們對音樂的感受能力和審美能力。

正確了解孩子唱歌的能力

　　孩子的唱歌活動是與學說話同時開始的。孩子滿 2 歲時開始唱歌，這時他已經能掌握歌詞和節奏了，但不能完全掌握旋律。孩子常常在吸氣時走音，這是因為他們的音域比較狹窄，如常把歌曲 1—5 唱成 l—5 等。3 歲的孩子很喜歡唱歌，而且喜歡唱歌曲中容易掌握的、他特別感興趣的部分，如象聲詞「轟隆隆」、「嘰嘰嘰」、「呷呷呷」等，還喜歡唱歌曲中一再重複的部分。這個年齡階段的孩子仍然不能正確唱出歌曲的旋律，經常走音。但如果歌曲旋律比較簡單，音域不超過 d — a，即 C 大調的 Re 到 La 的範圍，在家長或老師的正確指導下，孩子也可能唱準歌曲的旋律。到 4 歲時，孩子能唱的歌曲數量增加了，雖然音域沒有明顯擴展，可是他們已能掌握較為複雜的歌曲。4 歲孩子唱的歌曲旋律中出現休止符，孩子可以藉此學會控制氣息。5 ～ 6 歲孩子的音域相對寬廣許多，一般可以從 c1 唱到 c2 調。隨著年齡的增長，孩子的語言能力也有所提升，因此他們能記住更多詞彙，所唱歌曲的旋律也逐漸多樣化，大多能比較準確地唱出旋律的音高。對於掌握級進及小跳進的旋律音程（如 56 ｜ 53 ｜ 2 —）毫無困難，還能正確唱出大跳進和半音進行（如 1 — 6 六度跳進或 3 — 4，7 — i 的半音進行）。但這時的孩子在唱音樂中的最高音和最低音時還是感到費力的，他們唱得最

輕鬆和最好的仍是 dl — al 之間的音。因而，家長一定要注意防止孩子超音域的唱歌，以利於保護他們的聲帶。

　　總之，孩子學習唱歌需要家長或老師正確的教導和足夠的耐心，如孩子表現任何進步，都應該給予表揚和鼓勵。只要讓孩子們能用心、用情，主動地、積極地投入到歌唱活動中，他們自然而然就會唱出動聽的歌聲，感受音樂帶來的歡樂和愉悅。

孩子唱歌走音怎麼辦？

　　孩子們都喜愛唱歌，他們的歌聲也會為家庭帶來歡樂的氣氛。可是有些孩子唱起歌來東一腔、西一調，唱著唱著就走音了。這大致源自以下幾種情況：

- ‧孩子的「五音不全」主要來自音準問題，容易走音。
- ‧唱歌像說話、唸臺詞，沒有高低音之分，起伏寡淡。
- ‧唱歌時音高忽高忽低，無法準確唱出旋律的每個音。
- ‧孩子咬字發音不準確，影響唱歌時的音準。

　　面對孩子「五音不全」的情況，父母往往會很擔心，認為自己的孩子沒有唱歌的天賦。但與其把責任歸咎於孩子本身，應該先尋找原因：

　　隨意學歌。孩子學歌時，很多時候都是在一種無意識的狀態下，邊做著別的事情，耳朵邊聽著電視、音響或者大人的演唱，而沒有認真學、唱、聽、記每個旋律，導致唱歌走音。

　　隨意唱歌。和說話不同，唱歌需要一定的氣和力量，肺活量要加大。大部分成年人的肺活量是 3,500 毫升左右，而歌唱家的肺活量常在 4,000 毫升左右。從某種角度來說，唱歌所採用的「逆式呼吸」，還是一種提高呼吸功能、強身健體的好方法。但如果孩子在唱歌時氣息運用得不好，再加上用玩樂的方式唱歌，也會導致音準忽高忽低。

孩子咬字發音不準，有時也會影響唱歌時的音準。

找到孩子唱歌走音的原因後，家長可按照以下的方法來糾正：

- 音準和聽音能力有很大的關聯，聽音能力差的，到了實際彈奏和演唱，會呈現截然不同的兩種音調。針對這樣的孩子，提供一些聽力訓練，多聽聽彈的音和唱的音是否一樣準確。只有聽得準，才能唱得準。在聽的過程中，讓孩子感知、辨別音的高低長短。家長可採取遊戲的形式，如「誰的耳朵靈」。家中有琴的話，大人可在鍵盤上彈出音，讓孩子聽一個音，唱一個音；家中沒有琴也可以拿幾個相同的玻璃杯，每個杯子盛裝不同水量，呈階梯狀排列，家長再拿筷子敲出不同的音高，訓練孩子的聽覺；或是視唱練耳輔導和聲樂學習雙管齊下，經過一段時間的訓練，唱歌走音的現象會大大減輕。

- 父母盡量不要讓孩子清唱歌曲。清唱對於普通的成年人的要求已是較高的，更何況現在要求的是幼小的孩子。如果唱得不準，很容易打擊孩子的自信和表現力。應選擇簡單的歌曲讓孩子跟著唱。對於曲調比較難、容易走音的歌曲，家長一定要讓孩子反覆聽自己準確、清楚的示範，或聆聽原曲，在此基礎上，教孩子逐句練唱，這樣有利於孩子唱準音調。

- 沒有正確的說話發聲就沒有正確的歌唱。說話的聲音是歌唱聲音的重要基礎，並構成後者的真正支柱。歌唱的真正本質，只不過是有音樂節奏的說話，因此，沒有正確的說話發聲就沒有正確的歌唱。說話時，咬字或吐字的速度比較快，進行的時間短。歌唱中的咬字或吐字是在說話基礎上的擴大和延伸，它比日常說話的口型要大，動作要誇張一點。可見，歌唱的聲音是在說話的基礎上加以強化而發展起來的。若孩子講話發音不準，父母可選擇一些兒歌讓孩子朗誦，要注意朗誦時的咬字發音和聲調，以幫助孩子提高音準能力。

- 選擇適合孩子唱的歌曲，使他們在自然音域裡唱歌，這樣更有利於提高孩子唱準音的能力。越是年齡小的孩子越要選曲調、歌詞都簡單的歌曲，隨著年齡的增長，再逐步選擇難度大一些的歌曲。有些父母喜歡把自己愛唱的歌教給孩子，這些歌曲中有許多是音域不適合兒少的，還有的歌在演唱技巧方面要求較高，孩子學起來很吃力，不僅容易唱走音，還可能損害孩子的發音器官。
- 因孩子發聲器官和聽覺器官未發育成熟，各部分功能不夠協調而引起的唱不準，家長不必著急，透過恰當的訓練，隨著年齡的增長就會好的。
- 有些家長一聽見孩子唱歌走音就皺眉頭，甚至冷言冷語地數落孩子，這樣做無疑會損傷孩子的自尊心，使孩子在這方面建立不起自信，打擊他們學唱歌的積極度。應正確示範，哪一句唱不準就重點示範哪一句，反覆練幾遍，當孩子唱準了那一句，再完整地練唱整首歌。

歌唱是人的天性，缺少歌聲的童年，是不完整的。孩子唱歌走音不可怕，可怕的是孩子對唱歌喪失信心。因此，要多教給孩子一些符合兒少情緒、情感和認知特色的歌，同時要力求準確、優美，及時糾正他們歌唱時發出的「怪聲」，經過一定的訓練，孩子的歌聲就會變得準確、圓潤、好聽了。

樣式豐富才能快樂歌唱

孩子的天性是好動好玩、興趣多變，以形象思維為主。曾經有教育家說過，孩子絕大部分的知識都是在遊戲當中獲得的。形象具體、樣式豐富的教育方式，更符合兒童的認知習慣。因此，要根據不同音樂的不同特色，設計不同的活動情境，吸引孩子積極參與到歌唱活動中，讓孩子在玩

中學，在樂中學，把音樂教育寓於愉快的音樂感受和音樂表現之中，從而獲得事半功倍的效果。

優秀兒童歌曲

傳統經典的兒童歌曲是在人類社會不斷發展進步的過程中長期累積下來的精品，這類歌曲不僅具有鮮明的兒童特色和較高的藝術性，其內容與形式也是極其豐富的。

- **角色探究法**：針對有情節，有角色的歌曲，讓孩子在探索歌曲內不同角色的表達和情感的過程中，激發孩子的學習興趣。
- **音畫轉換法**：借助孩子能理解的圖畫、符號，讓孩子理解歌曲，透過互動，可以幫助孩子有效地記憶歌詞、表達情感。
- **情境互動法**：借助歌曲所表達的意思來設置情境，讓孩子參與到情境中，透過在情境中的遊戲、談話學習歌曲。
- **暢想生成法**：在簡單理解詞意的基礎上，不直接教歌詞，而是引導孩子萌發大膽想像或改變以往的知識經驗，經過挑選、重組來創編歌詞、生成歌曲，培訓孩子的創新精神。

外國歌曲

透過多元的音樂教學模式，不僅能讓人輕鬆地學會演唱，還能引發出孩子對國外的風俗習慣、建築風格、語言、貨幣等一系列產生興趣。

- **遊戲合作法**：根據歌曲的民風特色，營造相應背景的遊戲情境，讓孩子透過參與遊戲活動，感受歡快的氣氛，並在合作、交流中學會大膽、自由地演唱歌曲。如捷克民歌〈跳吧、跳吧〉，威爾斯民歌〈歡度節日〉，英國民歌〈倫敦鐵橋垮下來〉等。
- **填充創造法**：在理解了歌曲民俗特色及其背景的基礎上，透過創編、填

充歌詞或旋律來學習演唱歌曲，可以讓孩子在一步步的參與過程中，不知不覺地學會歌曲。

- **對比欣賞法**：借助圖片、幻燈、媒體等途徑來展示歌曲的背景及風格，透過與鄉土歌曲的對比，讓孩子學習演唱不同風格特色的外國民歌，充分表達自己的理解和感受，並得到不同程度的薰陶，培養和發展孩子的藝術潛能。
- **喚醒自主法**：讓孩子嘗試不同形式的演唱方法，喚醒孩子自主學習的興趣，讓孩子積極主動地探索、發展不同演唱形式的效果，豐厚孩子的音樂經驗。如〈新年好〉、〈叮叮噹〉等。

戲曲

戲曲是東方文化瑰寶，其藝術性和思想性極高。我們可以讓孩子透過感受名家名段，來體驗多種戲曲的風格和文化，從而感受中華傳統文化的內涵。

- **詩韻交融法**：將唐詩與戲劇曲調相結合，讓孩子體驗唐詩美的同時，感受到戲曲旋律的美，使詩與曲相互襯托，相互交融，提升孩子對傳統文學的鑑賞能力。這種方法可根據不同的詩風配不同的曲調，如抒情詩可配黃梅戲曲調，言志的詩可配京劇或豫劇的曲調。
- **角色體驗法**：透過欣賞體驗不同角色的外型、聲音、動作，讓孩子體驗京劇中生、旦、花臉等行當的特色，如旦角唱段〈蘇三起解〉、老生唱段〈甘灑熱血寫春秋〉。

流行歌曲

家長及老師們可以改編吸納一些流行歌曲，讓孩子與環境互動、與文化互動，並與時代的步伐一起前進。

　　總之，多元化的歌唱教學模式，能使原本枯燥的歌唱活動變得生動有趣，從而減輕了孩子學習的負擔，激發了孩子的學習動機，促進了孩子情感、創造性的發展，培養了孩子的合作意識，讓孩子的自主性得到了發揮，將課堂成為「喚醒」和「激勵」的地方，在教師的「喚醒」和「激勵」下，使孩子進入表現音樂的最佳狀態 ──「情在弦上」，讓孩子在關注中學習，在尊重中學習，在快樂中學習。

第六章　孩子學習什麼樂器比較好？

　　既然要讓孩子接受音樂教育，那麼讓孩子學習一兩樣樂器也是自然的事情。「這麼多樂器，讓孩子學什麼樂器好？哪種樂器適合孩子？孩子會喜歡什麼樂器？」這些可能是家長們最關心的問題。的確，西洋樂器有鋼琴、提琴、長笛、小號等；傳統樂器有古箏、二胡、琵琶、揚琴等。而且，每種樂器有各自的特質、性格；每個孩子有各自的脾氣和個性。然而，年輕的父母們不惜財力，為孩子購買鋼琴等樂器，奔波陪讀，逼迫孩子學習音樂，卻使得他們產生了厭煩和恐懼心理。

　　其實，並不是每一種樂器都適合孩子，關鍵在於選擇。

選擇樂器不可掉以輕心

　　現在，家長喜歡讓孩子學習一種樂器，但是許多家長在為孩子挑選學習樂器的種類時，經常是根據自己的喜好或簡單的判斷來為孩子選擇。其實，在選擇樂器的時候是應該有目的，有針對性的。

　　常見的樂器一般有：鋼琴、小提琴、二胡、長笛、古箏、手風琴、電子琴、簫等等。現在，就分門別類介紹。

　　首先是鋼琴，鋼琴是樂器之王，它屬於鍵盤樂器，是一種名貴的樂器，鋼琴的價格和學習費用都相對比較昂貴，家長在讓孩子學習鋼琴的時候，也要考慮家庭的經濟條件狀況。鋼琴屬於最難學的幾種樂器之一，因為西洋樂器的樂譜全是五線譜，相對來說，入門比較容易，但需要經過長期的學習與漫長的練習，還需要激發孩子的興趣，並有充分的時間來練習。

　　小提琴是樂器王國裡的皇后，相對其他樂器，小提琴的入門比較難，在所有的樂器中，小提琴把音域、表現力、美三者都做到了極致，同時也把難度推向了極致。小提琴適合勇於展現和天生樂感強的孩子學習。學習小提琴的道路是漫長而艱辛的，需要極大的毅力和刻苦訓練才能達到目的。

二胡是東方的民族樂器，音色優美、表現力強，二胡的入門也是比較難的，尤其是音準方面，這是二胡學習不可避免的困難點。二胡也需要長期學習且循序漸進地學習，踏踏實實按照學習的規律，把基礎打好。二胡價格從幾百到幾萬元不等，在孩子的整個學習過程中還需要換 1 ～ 2 次二胡，甚至更多。

長笛為木管樂器，是現代已知的樂器家族中最古老的成員之一。長笛品種繁多，長笛本家族也有多種組合，近代作品更加入了短笛，高、中、低音長笛等。長笛是較好學的樂器之一，而且方便攜帶。它主要是用丹田的力氣，需要肺活量的調控，難度主要在於口型和呼吸，這是音色的基礎，技巧很好練，但是如果音色不好的話很難吹出好聽的聲音。

古箏是最古老的傳統彈撥樂器之一，音色優美、容易上手，又獨具民族特色，所以深受孩子及家長的青睞。古箏是傳統樂器裡比較好學習的，用心彈的話，在較短時間內也會進步得非常快。隨著古箏藝術的不斷發展，對彈奏的力度、速度、技巧和樂曲表現內容都有了更高的要求。

手風琴屬於自由簧樂器，是一種既能夠獨奏、又能伴奏的簧片樂器，也是比較好學的。手風琴對孩子的協調能力和反應能力要求比較高。除了獨立演奏外，也可參加重奏、合奏，加之音高固定，易學易懂，體積小，攜帶方便，因此，手風琴很適合不同年齡的演奏者自娛自樂，也很方便攜帶到學校、劇場參加演出。手風琴目前還是一門年輕的藝術。手風琴按琴的大小和琴鍵的多寡，可以分為 48 貝司、60 貝司、98 貝司和 120 貝司幾種型號。一般來說，以 5 ～ 8 歲孩子的承重能力，他們適合使用 48 貝司和 60 貝司的手風琴。但是，當孩子學習了一段時間後，需要為孩子換一臺更大的琴。

簫的構造比較簡單，形狀和笛子非常相像。演奏方式為：簫為豎吹，笛為橫吹。演奏技巧，基本上和笛子相同，可自如地吹奏出滑音、疊音和打音等，但靈敏度遠不如笛，不宜演奏花舌、垛音等表現富有特性的技巧，而適於吹奏悠長、恬靜、抒情的曲調，表達幽靜，典雅的情感。

　　了解了各種樂器的性質和特色後，也許很多家長仍然不知所措。那麼，在選擇樂器時，還需要注意的是：

- **孩子的年齡**：從孩子智力發展和身體發育的情況來看，3～4歲的孩子學樂器有點早。5歲左右可以開始學鋼琴、電子琴、手風琴等鍵盤樂器，而學習絃樂器，如小提琴、二胡等，應從6歲左右開始。一般來說，學習鍵盤樂器一年，能基本掌握音準和節奏感後，再轉學絃樂器會更好。

- **家庭經濟條件的狀況**：孩子學琴需要買琴、請老師（或是上音樂班），還要買書、買琴譜、影像教材等等。在孩子學琴的過程中，家長也許還會考慮讓孩子參加檢定考、樂器比賽等活動，這也需要花費一定的資金。此外，有些樂器在孩子的學習過程中，需要適時更換。例如：小提琴、二胡、手風琴等。如果家庭經濟狀況不是很寬裕，那麼家長可以考慮選擇一種投入資金更少的樂器，譬如長笛等。

- **孩子的興趣**：每一種樂器都有其自身的魅力和學習的價值，但並不是每一種樂器都能引起孩子的興趣。在眾多的樂器種類中，家長可以在平時讓孩子多接觸一些樂器，讓他們聽聽每種樂器發出的音響，看看那些樂器長得什麼樣子。這樣，在平時的交流過程中，家長就可以觀察出，孩子對哪一種或哪一類樂器的關注比較多。因為興趣是孩子最好的老師。

- **孩子的自身素養**：每一種樂器都有其自身的特色，因此它們對演奏者自身的素養和條件也就有了不同的要求。比如，演奏鋼琴需要有修長的手指；學習小提琴和二胡等在對手指長度的要求基礎上，對小指還有特別的要求—小指的指尖至少要達到無名指第一關節線（即指尖關節線）；學習絃樂器對孩子音高聽覺的要求也非常高。當然這些要求也不是絕對的，只是如果孩子的生理條件達到了這些要求，那麼他們學習起來就會輕鬆一些。

另外，家長可以先和孩子商量，並去琴行讓孩子對樂器有最初的接觸和認知。透過聽音樂會或者聽錄音，讓孩子直接感受不同樂器的特有音色。有條件的，還應該讓孩子試著親手演奏，體驗不同樂器的演奏姿勢和方法。在這個基礎上，結合孩子對不同樂器的反應和教師的建議，幫助孩子確定最終要學習什麼樂器。

當然，如果你並非打算培養一個音樂專才，那麼更要懂得適時告訴孩子：「讓你彈琴並非想讓你成為音樂家，而是讓你懂得用音樂的眼睛來看世界。」這樣，孩子就能在輕鬆的狀態下愉快地學習樂器了。

家長在為孩子選擇樂器時，除了考慮樂器的性質外，還會考慮很多東西。有些父母擔心自己選的樂器不適合孩子，因此而斷送他們的美好前程。其實，家長沒必要多慮，應該調整心態，早期的音樂教育，本來就是一個珍貴的機會，孩子能因此受益終身。況且，樂器選擇很難一次到位，家長不必把最初的選擇當作終身選擇，選擇是可以調整的，關鍵在於孩子本身。

孩子學樂器的最佳年齡

及早發現、培養孩子的特長，是眾多望子成龍、望女成鳳的父母所期待的。但不同的樂器有不同的教育「關鍵期」，提前了，可能揠苗助長；錯過了，可能耽誤孩子。

教育專家提出，家長們在培養孩子的才藝時，應該像農民不誤農時進行播種一樣，充分利用教育的最佳時期，從而收到事半功倍的效果。在兒童的成長過程中，智慧的發育也有一定的關鍵期。根據兒童身體發育的特色，再結合關鍵期的劃分，可供參考學習才藝（包括音樂）的最佳年齡為：

· **小提琴**：對於手及指頭尚小、力量不夠的 3 ～ 4 歲孩子來說，過於勉強，5 ～ 6 歲練習較適當。

- **鋼琴**：最好讓 3 ～ 5 歲的孩子先聽優質的音樂，學會欣賞音樂，4 ～ 5 歲開始接受鋼琴等樂器的技術指導。
- **舞蹈（芭蕾、現代舞）**：2 歲半～ 3 歲就能踩出步伐，技巧指導從肌肉尚柔軟的 6 ～ 7 歲開始較好。
- **繪畫**：2 歲半到 3 歲時開始對顏色、形象感興趣，可以開始塗鴉練習。
- **書法**：以小學三年級開始為佳。幼稚園和小學一二年級的學生理解力較弱，但若孩子有興趣，又能持續學習，也可開始接受指導。
- **英語**：1 ～ 2 歲開始接觸英語，3 歲以後跟著專業老師學習比較好。
- **圍棋、象棋**：開始適齡期是 3 ～ 4 歲，如果想要充分了解技巧，從小學三年級開始學較好。
- **游泳**：各年齡階段都合適。
- **體操**：越早開始越有完成高度技巧的可能性，通常 3 歲開始較為適當。
- **桌球**：3 歲就能打桌球。如果孩子有興趣，隨時都可以開始學。

抓住關鍵期固然重要，但家長也不必過於迷信「關鍵期」，要尊重孩子的實際情況，循序漸進，按照孩子的個性、心理特徵來確定合適的發展目標。而曾幾何時，孩子們的遊戲已被各式各樣的才藝培訓所代替，他們小小的身軀背負著太多長輩沉沉的希望，這些過早學習樂器、舞蹈卻適得其反的例子也讓我們痛心疾首。了解兒童生理特色，恢復孩子純真本性，是眾多專家對父母的呼籲。

童年，是一個美麗的名詞，也是人一生中最美好、最快樂的時光。而越來越多的父母卻以犧牲了孩子童年的快樂。很多孩子參加才藝班僅僅是為了滿足父母的願望，但他們本身並不適合專業化訓練。

每個孩子都有其自身的潛能特色和獨特的興趣願望。哈佛大學研究結果表示，每個孩子至少有 8 種潛能，而每個人的潛能組成結構都是不同的。如果強迫他們去學習一些潛能並不突出的才藝，容易使他們產生厭煩、畏

懼的心理，以及一種刻骨銘心的失敗體驗。一些責備和批評的聲音會一直縈繞在他們耳邊，伴隨他們的整個成長歲月。孩子是在體驗中長大的，而童年的陰影往往會籠罩人的一生。

因此，有時候學習才藝也會成為把孩子引向痛苦深淵的悲劇之源。

此外，孩子的發展基礎和志趣願望都不盡相同，送孩子上才藝班還得根據他們的潛能特色和興趣愛好來選擇。父母首先應該發現和了解孩子的喜好和特長，進而聆聽孩子的心聲，尊重他們的選擇。

還有不容忽視的一點是，應該保障孩子休閒娛樂的權利。快樂、幸福、自由是童年的真諦，許多奇思妙想的萌芽都來自寶貴的無可取代也不會復返的童年時光。因此，不要用大人的選擇擠滿孩子的每一天，而要留出廣闊的空間讓孩子自由發展。

「不要讓孩子輸在起跑點上」這句口號，被廣泛誤導成越早開始競爭越好，導致父母在培養孩子時產生了強烈的功利心理，這完全背離了兒童的身心特色和教育規律。父母對孩子的期望要符合孩子的實際情況，不宜對他們有過高的要求，不應對過分栽培，一味追求十全十美。兒童教育最重要的使命是發現兒童的優點和解放兒童，稱職的父母要做孩子童年的捍衛者。

都說學樂器能培養孩子的樂感，增進大腦發育。很多家長也認為學習音樂應該從幼兒時期開始，學樂器的年齡也是越小越好。於是，不少孩子在兩三歲時就被送去學音樂了。但是，孩子較早學樂器真的就能贏在起跑點嗎？對身心發育真的沒有影響嗎？

答案是否定的。學習樂器需要孩子有興趣和一定的耐性。2～3歲的孩子心智尚未成熟，協調性稍差，一些技巧性的東西很難掌握，學習時精力也不能完全集中，往往坐不住，這樣都會影響學習效果。長久的持續性作業也會使他們厭煩，此時如果家長急躁再責罵孩子，不僅會抹殺他們的興趣，還會導致他們以後學習其他東西時出現心理障礙。因此，孩子過早學鋼琴、小提琴、電子琴等樂器是不適宜的。

對於 5 歲以前的兒童，其骨骼、關節還未完全發育成熟，長時間練習樂器會影響手部骨頭關節、韌帶的生長發育；長久保持一種姿勢也會影響他們的體型發育，如拉小提琴時，頭和手臂要長時間為持一種姿勢，時間過長、強度過大，都會引起局部關節、肌肉和肌腱的損傷。

因此，對於 2 ～ 3 歲左右的孩子來說，與其每天「逼迫」他們練習樂器，還不如由家長帶領他們聽音樂會、看藝術展來培養藝術細胞。等他們對音樂有了一定的辨別和理解能力後，再透過有目的的學習訓練，進一步發掘他們的潛力。

忽略孩子的身體特徵和年齡階段，盲目進行樂器訓練對孩子的身心反而不利。而且，孩子學習樂器等才藝應以激發興趣為主，不宜過多地強調技巧訓練。尤其是不應過早要求專業化，要做到有「方法」和有「分寸」。另外，家長還需時刻注意觀察孩子的興趣，等孩子確實對樂器產生興趣時，再鼓勵他們學習；應著重讓孩子在觸摸樂器的過程中，產生對於音樂的興趣。

讓樂器為孩子而歌

現在的中產階層，在他們童年和幼年的時候，家境不一定好，其中大部分人的家境很不好。在他們回憶過去的同時，都希望自己的孩子能夠得到最好的教育，而這「最好的教育」就包括讓孩子學習樂器，因為樂器學習曾是很多家長心中的夢。

「我是獨生女，家庭條件不錯；我父母都在機關工作，他們都很敬業。父母會買很多玩具給我，其中就有玩具口琴和玩具手風琴，但是他們從沒想過讓我學習音樂或者樂器。

我上的幼稚園是當時一流的幼稚園，我在裡頭學會唱歌跳舞，每年都會上臺演出，那是我和父母最開心的時候。

那時的幼稚園是不教樂器演奏的，即使在最好的幼稚園裡，老師們彈奏的也是風琴。除非家裡有人教，一般孩子是不容易學習樂器的。可是，我就是喜歡樂器。

我並不想學彈鋼琴或者什麼高檔樂器，但是我很想學吹口琴或笛子。看見有的同學把口琴放在口袋裡，放學後一邊走一邊吹，我真的很羨慕他們。

我的家教很嚴，父母雖然很愛我，但他們立了很多規定，「不向家長拿東西」就是其中的一條，而我也習慣不向他們拿東西。

我從來沒有說過我喜歡樂器，父母也從來沒有想到我會喜歡樂器。直到工作後，我才為自己買了笛子、口琴和吉他。

我錯過了學習樂器的最佳年齡，我的樂器夢永遠不可能實現，但我依然有夢，我把我的夢傳給了我的兒子。

兒子半歲時開始吹奏我保留至今的口琴，兒子 3 歲時就開始了鋼琴學習。我知道樂器學習講究幼兒期，不早點開始，他將來會怪我的。」

這位媽媽把孩子學琴放在夢開始的地方，她希望孩子實現她的樂器夢。

幾乎每個家長都會有一個樂器情結：他們在回顧自己的成長過程時，至少會有一次遺憾自己沒有學過樂器。由於樂器學習的最佳年齡是在 13 歲以前，錯過樂器學習的人不管付出多少努力，這種遺憾也是很難改變的。

在很多家長心裡，孩子是自己生命的延續，也是自己夢想的延續。家長們把自己的夢傳給孩子，就是要讓孩子實現自己的夢想。

很多家長認為，愛孩子就是給孩子最好的教育；給孩子最好的教育，就是讓孩子上好學校、買最貴的樂器、請最好的家教。不管孩子是不是喜歡樂器，不管孩子喜歡什麼樂器，為了才藝班，為了檢定考，甚至只是為和別人比較，就逼著孩子學起了樂器。

　　還有一些家長認為，孩子是自己的私有財產，他們加大了在孩子身上的投資，當然需要得到更多的回報。為了讓孩子有出色的表現，不少家長「揠苗助長」，使得孩子厭惡樂器，甚至做出衝動的事。

　　說來奇怪，隨便拿一樣樂器去問沒有學過樂器的孩子：「喜歡嗎？想學嗎？」答案大部分是肯定的，幾乎所有的孩子都喜歡樂器；隨便拿一樣樂器問學過樂器的孩子：「喜歡嗎？想學嗎？」答案就不同了，有說喜歡的，有說不喜歡的，不喜歡樂器的孩子往往多過喜歡樂器的孩子。有的孩子乾脆說：「我討厭樂器！」

　　2009 年一間音樂學院在對一些琴童家長的調查訪問中，得出了這樣一組資料：

　　接受調查的琴童家長為：3,297 人，其中：

- 11.4％的父母因學琴有時會打罵孩子，33.3％的家長偶爾會為此打孩子；
- 至少有 44％的琴童因不「聽話」經常受到家長責備；
- 21％的家長經常威脅孩子；
- 40％的家長在孩子學琴時責備多於鼓勵；
- 50％的孩子受到比其他家長更為嚴厲的管教。

　　調查還顯示：

- 19.7％的琴童每天獲得玩樂的機會；
- 32.9％的琴童有時可以出去玩一下；
- 29.1％的琴童只能偶爾出去玩一下，大約是每週一次以上；
- 12.1％的琴童很少得到玩樂的機會，平均每個月有一次以上；
- 還有 6.2％的琴童每個月只有一次以下玩樂的機會。

這組數字讓人看了很不舒服，那麼多孩子因為學琴失去了快樂的童年。而隨著教育年齡的不斷提前，很多孩子的幼年快樂也快保不住了！

學習樂器本應是一件很開心的事情，開心和快樂是學習的動力，一旦快樂的心情沒有了，學習樂器還有什麼意義？

沒有學習過樂器的人，總是把樂器學習與鮮花和掌聲聯想在一起，因為在外人眼中演奏樂器是非常風光的。成為世界古典音樂界新一代的領軍人物，也是很多琴童和琴童家長的奮鬥目標。然而，在這背後有多少汗水、艱辛甚至眼淚！

耐不住寂寞的人是不能學習樂器的，因為練琴的寂寞不是一天、兩天、兩年，而是一天天，一年年的周而復始，沒有毅力是無法堅持下去的。

因為，並不是每個孩子都適合學習樂器，能夠成為音樂大家的人只是鳳毛麟角。

家長在為孩子選擇樂器同時，最需要做的事情就是撫平心態，為孩子選擇合適的學習方法，把孩子的學琴過程看作是素養教育的一部分：讓孩子在快樂、輕鬆的氣氛中享受來自全世界的音樂精華，讓孩子在音樂的啟迪下，使心智得到發展。如果家長能讓自己保持一顆平常心，那麼大人和孩子都開心。

因此，家長最應該做的事情就是：讓樂器為孩子而歌。

天才是考出來的嗎？

這些年，越來越多的音樂兒童加入檢定考試行列，隨著這麼多的孩子參加音樂檢定，音樂普及教育的諸多問題也隨之暴露出來。因此，有必要談一談檢定以及通過檢定表現出來的音樂教育中存在的盲點與問題。

如今音樂的檢定考試類別齊全，幾乎囊括了所有的樂器，但參加檢定的主要是鋼琴考生。其實，並不是所有的孩子都適合彈鋼琴。孩子適合學

什麼樂器，是音樂老師難以判斷的，只有家長最了解自己的孩子。有些孩子內向，富有幻想氣質，也許適合抒情性的旋律樂器，比如長笛、單簧管、小提琴、大提琴等等；有些手部能力、邏輯能力或和聲感知力強的，也許適合彈鋼琴；精力旺盛的可能喜歡吹小號和薩克斯風；有些孩子唱歌走音，但是節奏感很好，也許可以學打擊樂；有些孩子天生聽覺很好，可以學習自己控制音高的絃樂器或者學習作曲等等。

　　有經驗的家長都知道，學習樂器的成敗在於練習。大部分的練習時光都是枯燥的，需要很大的耐心。不能指望孩子天生喜歡練琴。枯燥的演奏法練習也折磨著孩子，不但會造成錯誤的演奏習慣，也會令孩子們對音樂產生誤解，這幾乎是音樂普及教育中最嚴重最糟糕的問題，也是難題。真正的樂器學習不是在教彈奏技法，而是讓孩子透過樂器來觸及音樂。每一個樂句、每一個樂旨，都有表情、有語意。演奏，其實也是聆聽，聆聽手中樂器發聲的微妙差異，也聆聽自己內心與音樂產生的共鳴。演奏技法不過是為音樂而生，每一種演奏技法也都是為了獲得某種特殊的音樂效果。因此，首先需要培養孩子們初步的音樂體驗，然後為他們的練習樹立挑戰，樹立音樂表達上的目標，體會演奏法的不同所造成音樂表達上的優劣，培養追求完美的精神。這樣，孩子們自然會集中精神，並嘗試透過多次練習奏出優美的樂音。也許這樣，他們才會愛上彈奏，愛上付出努力所收穫的成就感。當然，更不能忘了，初級音樂教育的重心是培養興趣與挖掘潛能，而不是灌輸演奏技法。樂器教學可以類比孩子們學習語言、日常行為等天然途徑，可以模仿肢體動作等更天然、更放鬆的方式，令教學更人性化，也更符合孩童的成長規律。

　　樂器基礎教學還需要創造性。也就是說，需要讓孩子獨立思考與尋找彈奏方法。首先，需要對孩子們提出音樂上的要求，比如活潑的、悲傷的、甜美的、憤怒的，然後讓他們自行想辦法彈出各種效果。這樣，他們會根據自己的喜好和雙手的條件，去尋找最適合、最簡便的彈奏法。因為每個人的演奏方式不同，孩子需要在消化基礎技法之後，思考自我的方

式，從而才可能獲得個性化的演奏。就像每個傑出的搖滾歌手，他們能夠忘情嘶吼又不至於損傷聲帶一樣，其實是因為他們都探索出了一套屬於自己的發聲方法。據說，像蕭邦、李斯特這樣的天才鋼琴家是不需要什麼徹爾尼鋼琴練習曲的，他們在學習樂器的最初，就開始不斷摸索自我的彈奏方式與表達途徑，以卓越的聽覺控制雙手和琴鍵。也因如此，他們獨創的一些演奏技法，直到現在仍然令職業鋼琴家從中受益。

越是創造性的思維就越是活潑開闊，音樂教學也需要擯棄偏執，盡量多角度、多元化。用單一的檢定標準或比賽名次去判斷一個孩子有沒有音樂天賦、有沒有音樂前途無疑是非常草率的。還有，從音樂教育角度考量音樂檢定，它的標準不夠嚴格規範，形式也過於單一化、模式化，它主要是在考察一項技能，考生也只會相應關注技能。這樣的檢定並不能提高考生整體的音樂修養。若想達到歐洲（特別是德國）那樣的音樂修養與普及化程度，也許我們需要在中小學的課本中加入充分的音樂鑑賞的內容，需要舉辦更多風格迥異的音樂節，而不是檢定考試。況且，檢定考試也不可能考出音樂天才來，天才不可測量，因為天才本來就是超越標準的存在。但就目前的實際情況來看，全社會範圍的樂器檢定讓大量的兒童接觸到音樂，它無疑是一種啟發整體社會音樂潛能的優良「社會構成方式」，我們需要逐漸去完善它，將它導向音樂修養的全面提升。

此外，由音樂檢定也引出了經典的樂器教學 —— 一對一模式是否適合音樂基礎教育？本來，一對一的教學模式，是指針對每個孩子的不同個性與學習進度而規劃教學內容。但對於全社會範圍的音樂教育，這樣的模式似乎在扼殺與割斷孩子們的音樂潛能。基礎音樂教育的重點不在於教，而是在於發掘潛能，音樂感本就潛伏於人的體內，需要以模仿、引導等方式，令它發揮、綻放出來。學習音樂本身就是一種接近無意識的本能，是一種邏輯之外的感受力。如果強調灌輸，不但會抑制音樂潛力的發揮，還將會對音樂產生誤解。音樂，是聆聽，也是交流，是表達自我，也是展示自我，它更需要一種參與的精神。如果採用上大課的模式、讓孩子們在學

習中交流、模仿、合作與競爭，也許更有效。在獨生子女的時代，這種方式也許尤為必要。家長們總是很謙遜地說，我們不指望孩子成為音樂家，主要是來接受薰陶。其實學習音樂何止是薰陶一下，音樂中有一種來自直覺的精神力量，一種無需語言翻譯的人類共通的情感，也包含了與自然、與環境和諧相處的祕密。孩子們在此過程中，懂得了團結的力量、交流的收穫、突破的意志和情同手足的關愛與責任。也許，他們早已從音樂中習得了踏入社會的途徑。

鋼琴，想說愛你不容易

　　鋼琴作為樂器之王，它豐富的音樂表現力越來越受到社會各層人士的喜愛和青睞。鋼琴在全世界許多已開發國家是兒童學齡前教育的首選樂器。不過，鋼琴是一項技藝性很強的樂器，孩子們要掌握它，不是一朝一夕就能夠實現的，需要老師、家長、孩子三方面的密切配合和共同努力。

　　從人的生理狀況、智力開發以及學習環境來看，鋼琴是最適合從小就學習的一種樂器。世界著名的鋼琴大師們，大都是從幼兒時就開始學習鋼琴的。如被稱為神童的莫札特，他 3 歲就學習鋼琴，4 歲便能舉行獨奏音樂會；被譽為「樂聖」的貝多芬，5 歲學琴，6 歲便登臺演奏；鋼琴大師蕭邦、李斯特以及音樂巨人舒伯特、舒曼等都是 6 歲便開始學習鋼琴的。孩子學習鋼琴，一般以 5 歲左右為宜。年齡太小，柔軟的手指難以適應；年齡太大，則會錯過腦神經發育的最佳時期。自然年齡的大小僅僅是參考的一方面，最主要的是取決於兒童生理、心理的適應程度，考察他們的智力發育和音樂素養程度。

　　在孩子開始學琴前，父母應該有一個明確的目的。孩子學琴是為了開發智力，陶冶性情，學點專長，為將來進入社會培養一定的競爭優勢。如果父母一開始就想把孩子培養成鋼琴大師，恐怕沒有哪個老師敢收你的孩子為徒。即便是確有天賦的孩子，也不能在剛剛接受啟蒙教學時，就立下

當鋼琴家的目標，操之過急，提出不切實際的要求，得到的往往是相反的效果。

鋼琴學習的第一步，是從正確的彈奏姿勢開始。首先要讓孩子學會坐的姿勢。演奏者坐的位置要對準鋼琴正中（鋼琴鑰匙眼或 d'與 e'鍵縫），座位高低以小臂與鍵盤同一水平線，座位前後以肘彎略大於直角為宜。雙腳置於踏板前，腳下墊物以膝彎不小於直角為宜。上身要端正自然，微微前傾，肩背放鬆，座位只坐三分之一，要感覺到臀部和腳對身體重心的支撐。演奏者手的姿勢應當自然呈圓形，掌關節撐起、指關節突出，手指彎曲的程度因手指長短而各異，手腕自然放平、肘部鬆開。在教孩子時，則要搭配形象、生動的語言，比如讓孩子們想像雙手各抓了一隻十分可愛的小蟲子，既不能把牠捏死，又不能讓牠逃走，於是就將小手握成內空外圓的形狀；然後想像要把小蟲子放到鍵盤上，讓牠們出來玩耍，繼而將 4 個手指（2 ～ 5）慢慢鬆開，直到指尖對準鍵盤，這時就學會了彈琴的基本手型。

「基本奏法」包括最基本的三種方法，斷奏（non legato）、連奏（legato）和跳奏（staccato）以及它們的綜合運用。「良好的讀譜習慣」指的是邊看譜邊彈奏，眼睛兼顧樂譜和鍵盤，看譜和彈奏要有時間差，眼睛視譜要提前，讀譜要嚴格做到五個不錯（音不錯、節奏不錯、指法不錯、奏法不錯、表情不錯）。鋼琴演奏基本姿勢的養成、基本奏法的學習和良好的讀譜習慣的培養又是獨立練琴能力的基本條件；而孩子只有具備了獨立練琴的能力才能提高學習的自覺性，形成良性循環。作為抽象藝術和聽覺的訓練，讓孩子在啟蒙之初就懂得練習的目的是演奏音樂、表現音樂，懂得用耳朵去聽辨音樂、檢驗音樂。對於年齡幼小的孩子來說，這是有一定困難的。因此，還要根據孩子的實際情況來要求。

由於兒童初學鋼琴時，年齡一般比較小，課堂上老師所講的內容往往不能完全吸收，也比較容易遺忘。所以在初期，家長最好能堅持陪孩子一起學習鋼琴，掌握要領，記好筆記，這樣輔導起來才會得心應手，而且可以及時發現問題，與老師溝通，找到更適合自己孩子的練琴方法。

　　練琴是一件很枯燥的事，沒有持之以恆的決心，是很難堅持下來的。因此，家長要幫助孩子掌握科學的練琴方法。下面是鋼琴專家給出的 8 點建議：

- **要有一個練琴的好環境**：練琴時，環境要安靜，這樣孩子的注意力才會集中。有的家長在孩子練琴的同時，自己在一邊看電視，這是絕對不可取的。因為孩子的心理很敏感，你不重視他、不欣賞他，他練琴的效果可能就會大打折扣。

- **盡量使孩子在愉快的心境中練琴**：要為孩子做好心理準備，如「幾點到幾點是你練琴的時間，就像家長上班時間一樣，練琴是你每天必須做的事情」。在孩子練琴的過程中，家長要多鼓勵。對於孩子在練琴時沒有彈好的地方，家長不要責怪更不要打罵，而要想辦法讓孩子練好，這個方法不行，就換一種方法。家長不切實際的高要求和急躁情緒是孩子愉快練琴的大敵。

- **多唱譜讀譜**：練琴的方法有多種，唱譜讀譜是練琴的方法之一，而且是很重要的方法。唱譜讀譜的目的是用腦子練琴，把譜弄清楚了，才會讓兩隻手服從大腦。這樣就不容易錯音和節奏。看到新的譜，無論是音階、練習曲和樂曲，都應讀一讀、彈一彈。碰到特別難的地方，甚至要將指法和音位都讀出來。

- **多練「難點」**：「難點」就像戰爭中敵人的碉堡，不拔除無法前進，練琴中遇到的「困難點」亦然：困難點不練會就無法順利地連起來演奏。在一首曲子中，「困難點」就那麼幾個，而這幾個難點恰恰是孩子沒有學過的新內容，練好了就學到了新東西，也為演奏鋪平了道路。

- **彈彈停停、想想彈彈**：練琴，不是用手練而是用腦練。指揮手的是大腦，手是被大腦操作著工作的。我們常常看到有的孩子學習也努力，在練琴時不斷地彈，可錯誤總還存在，當老師指出這些錯誤，再回去一個一個改正，就白白浪費了幾倍的時間。所以說，用彈彈停停，想想停停的方法練琴，就是讓孩子看清楚、想清楚後再彈出來。實踐證

明，這種方法往往可以收到出人意料的效果。一定要避免不肯動腦，漫不經心的練琴。

- **少量多餐、動靜搭配**：大多數孩子穩定的注意能力較差。在輔導孩子練習時，最好用「少量多餐」和「動靜搭配」的方法。「少量多餐」就是把一節時間分成幾小塊，每塊時間不要過長，確保能在注意力集中的情況下練琴。「動靜搭配」就是多變花樣，孩子注意力鬆散就停止彈奏，可以改成用手打打拍子、唱唱譜等，或者休息一下。待疲勞消除後，再按原計畫進行。

- **「滾雪球」**：雪球是一點點滾大的，孩子練琴也可以採取這種方法。一支樂曲有好幾段，每一段又由幾句組成。不要從頭到尾地練習，這樣既累效果還不好。首先，讓孩子將困難點練完，然後再分段、分句、分小節地去練，若不能連起來彈，就先一個音一個音練，練好了就唱或讀節奏，唱讀會了，就照譜彈出來。分句練會了，就可將這一段連起來。每一分段練好了，就可將全曲連起來。這種方法練琴不累，效果又好。

- **慢練**：「先會走，後會跑」，練琴過程中也要採取由慢到快的方法，也就是循序漸進的辦法。不要說是剛剛練琴的孩子，就算是鋼琴大師的演奏，也是從慢練開始準備的，所以說「慢練是金」。一首曲子反覆慢練，彈熟了再逐步加快，直到達到要求的速度。

孩子學鋼琴，有歡樂也有「痛苦」，手形的塑造、基礎的訓練、對節奏的掌控、對音樂的理解，都需要相當長的時間。陪孩子練琴的家長更是有道不完的酸甜苦辣，這是個漫長的過程，切勿過於急躁，急於求成，要根據自己孩子的特色，與老師配合，多動腦筋，創造出讓孩子愉快練琴的方法，讓孩子快樂學習、聰明成長。

陪孩子練習，你會嗎？

國際四大鋼琴賽事之一「利茲國際鋼琴比賽」（Leeds International Piano Competition）的創始人、著名鋼琴教育家芬妮‧瓦特曼（Fanny Waterman）在她的《鋼琴教學與演奏》一書中寫道：「有人問我怎麼挑學生，我告訴他們理想的方法是：挑家長。」可見，在兒童樂器學習的過程中，家長擔當著非常重要的角色。

樂器學習之前：發現和引導

很多年幼的孩子不會對自己的興趣愛好有明確的意識和表示，但細心的家長可以觀察孩子日常生活來發現。家長絕不可以憑自己的主觀臆測來判斷孩子的興趣。

嬰幼期的孩子正處於感知覺發展的敏感期，他們對音樂充滿好奇，樂於感受。如果家長在這個時期及時進行音樂方面的薰陶和引導，往往能事半功倍，為孩子將來的樂器學習奠定良好的基礎。

對於孩子的音樂引導，家長可以這樣做：

· **讓孩子多聽旋律優美、節奏明顯的音樂**：比如歡快活潑的甜美輕柔的《夢幻曲》（舒曼）、妙趣橫生的《動物狂歡節》（聖桑）、明朗流暢的《小星星變奏曲》（莫札特）等等。

· **鼓勵孩子的各種音樂行為**：有些孩子一聽到音樂就會情不自禁地舞動身體，心情愉快時會不由自主地哼唱旋律。家長要鼓勵他們的行為，讓他們無拘無束地體驗音樂，享受音樂，讓音樂的種子在唱唱跳跳的過程中萌芽生長。

· **帶孩子聽音樂會**：讓孩子親眼看到 CD 裡美妙的音樂是怎樣被演奏出來的：是來自一個巨大的黑箱子（鋼琴）呢，還是一根細細的「銀管」（長

笛），或者是來自另外一些奇怪的「東西」？視覺和聽覺的直觀體驗更能讓孩子對樂器產生興趣。

另外，還可利用兒歌的韻律性開發孩子的節奏感。玩耍也能成為開發孩子音樂潛力的活動，如用不同節奏的鈴鐺聲或玩具車喇叭聲表示不同的含義：密集而快表示「有急事」，鬆散而緩慢表示「我累了」，聲音響的是「大卡車」，聲音輕的是「小轎車」等等。

樂器學習初期：陪同和協助

一般來說，5 ～ 8 歲是兒童開始樂器學習的最佳年齡階段。這個階段，他們的關節柔韌性好，模仿能力強，課餘時間多，這些都是學習樂器的良好條件。但是，在這一階段，孩子的理解能力有限，自制能力較弱，注意力也容易分散，不論從學習能力上還是心理上，都離不開家長的。所以，樂器學習初期（1 ～ 3 年）家長的陪同和協助至關重要。

在每週的樂器課上，家長可以這樣做：

· 陪同孩子上課，記下每堂課的重點和練習要求。以便幫助孩子進行課外練習。年齡較小的初學者，往往難以領會並記住整堂課的教學內容。而這對於成人來講並非太難，即使沒有音樂基礎的家長，也可以透過旁聽掌握並記錄下要點，在孩子課外練習時加以提醒。

· 不隨意打斷教學，做安靜的旁聽者。有些家長的出發點雖好，但事實上卻影響了老師的教學。比如，當老師指出孩子彈奏中的錯音時，一旁的家長連忙屬聲教訓孩子：「你看看，我早就叫你把譜看清楚！」又比如，老師問孩子一個問題，家長看孩子稍有猶豫，就急著在一旁幫著回答。家長的這種「幫忙」不但不能促進孩子的學習，反而會讓孩子產生厭學的情緒或養成依賴父母等不良習慣。

· 及時回饋練習情況：不論是什麼類型的樂器，要想掌握它都離不開大量

的課後練習。家長要經常跟老師溝通，向老師回饋孩子的練習時間、專心程度、練習方法、學習情緒等情況。所有這些細節都有助於教師更有針對性地安排上課內容，調整教學程度方法。

- 在課外練習過程中，家長應該幫孩子合理安排固定的練習時間，但要根據孩子注意力的持續時間和專注程度來安排。全神貫注的十五分鐘遠比拖拖拉拉、心不在焉的幾個小時有效。家長可以嘗試把大塊的練習時間分割成幾個部分，形成相對固定的時間表，不要輕易改變，以保證練習的持續性和有效性。

另外，家長應該陪同練習，幫助孩子建立良好的練習習慣。陪同要講究方法，生硬的監督或過多的代勞都是不明智的。在孩子的練習過程中，家長應以提醒和鼓勵為主，引導孩子按老師的要求，依步驟、依重點練習。讓孩子注意到音準、節奏、樂句、音樂表現等問題，逐步養成良好的練習習慣，為將來的學習提高打好基礎。

樂器學習中後期：關注和鼓勵

隨著孩子年齡的增長和學習進程的推進，家長要適時調整參與的程度和方式，從事事陪同和協助轉變成默默關心和鼓勵。

從心理發展規律來看，當年齡增長到一定階段後，孩子會進入一個相對叛逆的時期。他們希望從家長的約束中擺脫出來，希望有更多獨立的個人空間。這個時期，如果家長仍一廂情願全程參與教學、旁聽上課、陪同練習，就有可能引起孩子的反感，甚至引發「家庭矛盾」。

從學習能力上看，經過前一階段的正規訓練，孩子的學習能力得到了較大提升，他們一般能夠做到比較獨立學習。家長過多餘過細膩的幫助容易使孩子產生依賴，影響學習的獨立性和創造性。

　　這時，家長應從課堂旁聽的位置上退下來，讓孩子獨立跟教師交流。當然，家長仍需要和老師保持密切的聯繫，了解和回饋孩子的學習情況，比如上課的專心程度、作業完成的品質、課外練習的情況、中遠期的訓練目標等等。

　　父母也不需要全程陪同和監督孩子的課外練習。寬鬆獨立的練習環境不但順應了成長期孩子的心理要求，而且能夠鍛鍊孩子自我約束、自主學習的能力。但是，不陪同不等於不關心。家長可以不時以聽眾的身分、用欣賞的眼光看待孩子的練習，以鼓勵為主，大力肯定演奏上的進步，用討論或建議的方式指出其不足之處。

　　但是，父母要做孩子強大的精神後盾，幫助孩子樹立學習信念。有研究顯示，學習信念有助於孩子選擇適宜而有效的學習策略，提高學習效能，從而提高成績。樂器演奏的學習過程是艱苦而漫長的，有很多因素會影響孩子的信心，比如枯燥的技術訓練、抽象的音樂表達、失敗的舞臺經歷等。當孩子面對類似的困難和挫折時，家長的鼓勵能幫助孩子穩固學習信念，超越困難，體會學習的快樂。

　　總之，家長只有根據各學習階段的不同特色採取不同的參與方式，循循善誘，循序漸進，適時轉換角色，才能對孩子的學習產生積極的推動作用。

　　音樂是上蒼賦予人類最美妙的禮物，人人都有權分享。音樂用最直接的旋律表達出人們內心的情感，使人們的心靈找到歸宿，使我們的身心得到陶冶。鼓勵孩子熟悉並喜歡音樂、學會演奏一種樂器，是家長送給孩子最好的禮物。樂器彈奏有助於提高孩子的綜合素養，學習音樂會使孩子受用一輩子。

 第六章　孩子學習什麼樂器比較好？

第七章　用音樂改變孩子的性格弱點

　　性格是什麼？性格是表現一個人的處世態度與行為方法較為穩定的心理特徵，是個性的重要組成部分。一位哲人說：「一個人的命運就在他的性格中，一個人的一生是否有所作為、是否幸福，決定關鍵還是他的性格。」好的性格成就一個人，而壞的性格則可能毀掉一個人。這個道理，特別適用於孩子。

　　有一句俗語叫「學音樂的孩子不會變壞」。實際上，我們也會發現，愛好音樂的孩子待人接物比較優雅得體，不容易發生過激行為。因此，孩子的性格弱點是可以用音樂來克服和矯正的，激昂雄渾的音樂可以驅除自卑，舒緩平和的音樂能夠平靜浮躁，輕鬆歡快的音樂可以克服恐懼。

音樂與性格

　　根據心理學家對性格的研究，可以將性格理解為：性格是一個人對現實的穩定態度和他在習慣行為方式中表現出來的個性心理特徵。主要表現為四種心理特徵：對現實態度的特徵、性格的情緒特徵、性格的意志特徵、性格的認知特徵。積極的性格特徵表現為熱愛集體、遵守紀律、正直勇敢、富有同情心、勤勞、認真、節儉、自尊、自覺、果斷、自制、堅韌、沉著、對於個人情緒的控制力強。

　　人的性格並非與生俱來，而是隨著生活的歷程而來的。心理學家的研究指出，兒童時期是性格成長的黃金時期，是促成習慣及行為模式的關鍵時期。如果在這段時間兒童的性格養成遭到忽視，那麼將影響他成人後的健康發展。性格的形成期從孩子 11 個月到 11 歲左右，這個時期正是孩子學齡前到小學階段。佛洛伊德特別重視童年的意義，認為一個人的性格到 7、8 歲已基本定型。人的早期經歷對性格的形成十分重要。當然，人的性格的形成雖然相當穩定但也不是一成不變的，當境遇或身體發生重大改變時，

其性格也會發生一些變化，因此在性格形成的過程中，周遭環境也擔任重要角色。

　　兒童的性格是由兒童生活的物質環境及精神環境所決定的。東方傳統文化中的中庸理論，使大多數華人養成忍讓、謙恭、隨和的性格。音樂環境直接對精神環境產生作用，因此音樂環境被看成是兒童性格的環境因素和文化因素。音樂感受使人的精神產生愉悅，是肯定自我、發現自我的過程。音樂教育以其多種多樣的形式，在家庭中為孩子營造了一種寬鬆、快樂、自由的氛圍，讓孩子在聆聽音樂的過程中，發現自我情感的豐富，逐漸關注內心的感受，嚮往精神的愉悅和情感的追求。這樣，孩子容易形成情緒穩定，積極向上，充滿自信的性格。

　　而且，音樂愛好可以透露出一個人的性格特色，人們可以透過音樂來判斷這個人大概是怎樣的一個人。如果想盡快摸清一個陌生人的脾氣秉性，那該去和他聊聊音樂：一個人在音樂方面的喜好會透露他的很多性格特色。依據音樂品味來揣測人的個性甚至往往比靠相片還準。這種關聯使人們可以從音樂品味入手，比較有把握地判斷一個人的個性。聽什麼音樂是性情的流露，同時也決定了一個人能否被某個群體接納。有些人會僅僅因為討厭某人喜歡的音樂，就輕蔑地貶低那個人的品味。此外，還有人透過聽與眾不同的音樂來彰顯個性。

　　人的音樂品味受年齡、性別和社會環境的左右。對兒童和青少年來說，家人在這方面的影響非常大，家庭影響是孩子是否喜歡音樂和喜歡什麼音樂的前提。

　　音樂文化對年輕人的一大意義就在於突出他們與「老人」的區別。從 13 歲到 17 歲，音樂對大多數年輕人影響至深，因為音樂是年輕人尋找自我、有別於他人的最佳工具。青春期結束後，情況又變了。人又有可能對任何一種音樂產生興趣，不論他從前是喜歡聽重金屬還是嘻哈說唱，就算是電音的樂迷在接觸過古典音樂後也可能鍾情於莫札特。

第七章　用音樂改變孩子的性格弱點

　　聲音是物質的震動產生的，音樂是聲音有節奏的抑揚頓挫組成的。不同的音樂有著不一樣的性格，有的溫文爾雅，有的粗獷豪放；有的像小橋流水，有的似大海波濤。不同性格的人喜歡著不同性格的音樂。搖滾樂迷通常比較有藝術氣質或者反叛，喜歡舞曲的性格大都是自由奔放型的，古典樂愛好者則較有文化修養，愛好爵士樂的人喜歡寧靜而富有情調，喜歡傷感哀歌的人則多愁善感，喜歡民族樂的人善良老實、富有人性味，而說唱樂迷則比較有運動天賦，但容易產生對立情緒。

　　心理學研究指出，音樂有助於緩解心理壓力，喜歡音樂的孩子，性格開朗、熱情大方，思維敏捷而自信，善於與人交流，而這正是當今人格素養的趨勢。一個人的性格決定著他的學業、前途，對待學業、事業有堅強的意志的人才能取得成功，現在獨生子女很多，受到幾輩人的寵愛，性格容易為我獨尊、自私、懦弱、經不起困難的打擊。所以，如何培養孩子良好的性格很重要。而音樂則能夠深入到人的內心深處，愉悅人的身心，讓人產生聯想，好的音樂作品因此能夠讓人意志堅強，鼓舞人心。

　　音樂能改變人的性格早在千年前就被古人提及了。孔子提出「禮制樂教」，認為社會的秩序有如音樂一樣，要有章法秩序，和諧的社會有如音樂般有節奏和秩序，提倡社會的成員要充滿仁愛之心，有高尚的人格。柏拉圖也認為，用音樂陶冶人的情操，用健康的音樂教育孩子，讓孩子在音樂中汲取成長的營養，用音樂培養高尚的情操，為孩子的教育打好基礎。一首歌、一段旋律給人的感覺，正是作曲者內心的真實感覺，而當孩子與他們的感覺重合時，便會覺得，這首歌、這段旋律是最美妙的。

　　性格的形成是受多方面因素影響的，音樂能夠陶冶情趣，能夠改變人的心情，聽健康的音樂對人的性格有著良好的影響。尤其是對性格不成熟的孩子來說，音樂能夠讓他們克服自身的性格弱點，使他們健康快樂成長。

　　音樂教育對於孩子性格的發展，往往占有很大的影響。同時，音樂本身也有著難以想像的力量。如果每一位家長都能正確地用音樂教育孩子，

那就一定能讓每一個孩子都健康茁壯地成長。每一個孩子就會變成一個美麗的音符在父母營造的音樂之家裡演奏出和諧美妙的樂章！

幫助孩子走出自卑的陰影

俗話說：「三歲看大，七歲看老。」孩童時期，是孩子人格、價值觀發展的重要時期。在這個時期，孩子的性格特徵已基本定型，如果此時產生自卑心理，可能會使孩子變得孤僻、寡言、缺乏自信，對他日後的工作和生活產生負面影響。

自卑是一種消極的自我評價或自我意識。一個性格自卑的孩子往往過低地評價自己的形象、能力和資質，總是拿自己的弱點和別人的優點比，覺得自己事事不如別人，在人前自慚形穢，從而喪失自信，悲觀失望，甚至沉淪。自卑的孩子往往膽小、怯懦、孤獨、沉默，不喜歡交際，缺乏知己、活動能力差、積極度不強，更多地考慮自我，對人不夠熱情，經常迴避群體活動，缺乏自信心。

自卑是一種心理缺陷，也是孩子常見的問題之一。孩子具有自卑心理時，一般有以下幾種表現：

做事沒主見，不敢自己實踐

能力特別強的父母，一般對孩子的要求也很高，他們總是一味地追求十全十美，而孩子畢竟是個孩子，他的知識積累和生活閱歷決定著他不可能把每一件事都做到盡善盡美。因此，孩子往往就會受到父母過多的指責或訓斥，使孩子對自己的能力產生懷疑，逐漸失去自信，從而產生自卑感。

現今的父母望子成龍，望女成鳳，竭盡精力與財力讓孩子接受各式各樣的教育，孩子們則應接不暇地穿梭於各類學科的補習中。父母旨在讓孩子「先知先覺」，因此孩子稍不如人，就心急如焚，對孩子大加呵斥：「這

麼簡單，怎麼還不會？」、「你啊，真是笨蛋！」、「你上課是怎麼聽的？」等等。父母也許從未想過，在孩子看來，這些不經意的言語意味著父母對自己的否定。那弱不禁風的自信心的嫩芽在一次次的否定中被扼殺了，自卑、怯懦隨著自信心的減弱而滋長。而對外面的世界，孩子的內心總有一個聲音：「我可以嗎？我會嗎？」這是一種痛苦，也是一種悲哀。

不敢在他人面前表現自己

有些孩子會過於害羞，在別人面前感到自己很無能，覺得自己比不上他人。因此，他們會迴避競賽、競爭，更不敢在別人面前表現自己，以免他們自身所認為的缺點被別人發現，而受到家長責備。

這很大程度上與家長的「愛比較」有關。一些家長總是把自己的孩子與別人的孩子比較，恨不得將所有孩子的優點都集中在自己孩子身上。這種脫離實際的幻想，當然實現不了，於是，孩子常常挨罵：「你為什麼樣樣不如別人？看人家多厲害。」這些家長最愛拿自己的孩子與他人的孩子橫向或是縱向的比較，成績、才藝、行為等等，孩子的各方面都可以納入這些家長的比較範圍之內。這些家長以為，這樣的比較可以激發孩子的上進心，殊不知，這種行為卻是對孩子心理的極大傷害。孩子都有一顆上進的心，他們也有自己的期望值，達不到時，孩子也會感到沮喪。如果這時，家長還要拿孩子的缺點與其他孩子的優點比較，就會讓孩子越來越覺得自己很沒用。

不敢與別人交流

當一個人還小的時候，正是性格和信念發展的重要時期。生活在破裂家庭中的孩子，得不到父母足夠的愛，覺得自己是被社會拋棄的人。當看到別的小朋友能跟爸爸媽媽在一起時，就更加傷心，感到很自卑。另外，許多父母相信「嚴父出孝子」，傾向用粗暴、專橫的教育方式教育孩子，這會使孩子對周圍的一切產生恐懼和懷疑，不相信自己有能力去改變命運，

而這種自我暗示就會引起他們缺乏信心，整日用一種消極和自卑的情緒去生活，從此一蹶不振。

一般來說，正常兒童都喜歡與同齡人交流，並十分看重友誼，但是自卑心理的孩子絕大多數對交朋結友或興趣索然，或視為「洪水猛獸」。因此，自卑兒童十分缺乏交際能力，在學校、家庭、社會中的交際圈十分狹小，對別人的內心世界、人際關係也知之甚少。此外，他們還不太願意主動參加集體活動。

孩子自卑性格的形成有多種原因，這種性格形成的時間也往往源自兒童時代。因此，父母應關注孩子的性格發展，一旦發現孩子的自卑情緒，必須儘早幫助孩子緩解和消除，以避免形成自卑性格。

愛因斯坦是 20 世紀最偉大的科學家和思想家，這一點似乎是毋庸置疑的，然而他童年時卻有著不良的性格。愛因斯坦小時候性格一直很孤僻，甚至很自卑，他學習說話很吃力，不愛與人交流。直到 4、5 歲還不大會說話，父母甚至認為他是個低能兒。但自從他開始學習音樂以後，命運也就隨之改變了。音樂也成了他最大的愛好。音樂改變了他消極的性格，賦予了他全新的生命。最終，讓他達到了科學和音樂的最完美的統一。正如愛因斯坦自己所說的一句話：「我一生中所有的成績都得益於幼年時對音樂的學習。」

音樂是如何改變孩子的自卑心理的呢？再看一個現實生活的例子：

小丹是個四年級的女生，因為又黑又瘦，又長了兩顆大虎牙，所以常常遭到男生們的取笑。因此，小小年紀的小丹表現得比一般的同齡人沉默、內向、穩重。她總是不苟言笑，默不作聲地躲在角落裡看書、學習，很少與班上的同學打交道。老師發現後，告知其父母，並讓他們疏導小丹的情緒。在家裡，父母主要的目的就是讓小丹放鬆、自由自在。方法很簡單，放音樂給孩子 —— 讓她躺在地板上，優美的輕音樂讓她想像自己是一片樹葉，像船一樣隨波逐流，最後到了碧波千里的大海，在萬里無雲的藍

天下自由自在……經過不斷的治療，她在音樂中找到了自信，自卑心理也得到很大的改變。

　　自卑的孩子往往自制力差、叛逆心理強。因此，他們只要遇到一點挫折、委屈就受不了，一時衝動之下就有可能做愚蠢的事。目前，關注自卑心理的教育很少，許多孩子得不到應有的心理幫助和啟發引導，而音樂正好能提供一個無壓力並且快樂的學習空間，能陶冶情操、開拓思維、愉悅精神，讓他們充滿對生活的憧憬和希望。所以，專家認為自卑的孩子非常需要音樂，讓他們的情感、人格和人性各方面得到健康發展，這樣自然地體驗到做人的尊嚴，理解生命的可貴。

　　自卑心理使得個體與外界的交流出現障礙，而音樂能使人產生豐富的聯想並表達情感，從而達到改善其與外界交流不暢的目的。音樂也是現實和非現實、意識和無意識之間的一條橋梁，透過想像平衡及滿足人的情感，達到治療作用。音樂活動為自卑心理的孩子提供了一個使用音樂和語言交流來表達、宣洩內心情感的機會，在音樂活動中，使他們獲得了自我表現和成就感的機會，從而增加了自信心和自我評價，促進孩子心理的健康發展。

　　了解音樂治療與自卑心理的關係後，我們應該怎樣挑選音樂呢？其實，只要是激昂歡快或是輕柔平靜的音樂都有很好的治療效果。當自卑的孩子聽到歡快的樂曲時，情緒會變得亢奮；而輕柔的樂曲又會產生明顯的鎮靜作用。此外，聽到低音時會產生類似「深色」的感覺，聽到高音時又會產生類似「淺色」的印象，針對自卑心理的孩子採取音樂治療正是利用「視聽聯覺」產生概念，形成聯想，並在腦海中呈現出五彩繽紛的世界，從而擺脫自卑感。貝多芬的《第5號鋼琴協奏曲》、德弗札克（Antonin Dvorak）的《幽默曲》、巴哈的《義大利協奏曲》等都是首選的曲目。

　　孩子的心靈是稚嫩而脆弱的，但是只要父母耐心地引導孩子，多鼓勵孩子，用優美的音樂消除孩子的自卑心理，讓孩子感受到父母的愛，在實

踐中相信自己是有能力完成力所能及的事情的，這樣就可以幫助孩子及早走出自卑的陰影。

衝動會毀了孩子的將來

培根說：「衝動就像地雷，碰到任何東西都一同毀滅。」當孩子摔倒碰傷膝蓋時，家長知道為孩子清洗傷口，再綁上繃帶就可以解決問題了。可是，當孩子情緒受傷，衝動、亂發脾氣時，家長們往往束手無策了。

很多家長誤以為衝動是年輕人的天性，沒什麼大不了的，殊不知，衝動會貽害無窮，甚至完全毀滅孩子或他人的將來。如果孩子性格衝動，不善於控制自己的情緒，只會野蠻地解決問題，結果製造出更多更大的問題，讓家長們防不勝防。

小明是個小學六年級的學生，他的學習成績「頂呱呱」，老師和家長都表揚他，以至於小明養成了驕傲自滿、不可一世的個性，稍有不符合心意，就驕橫無理，大發脾氣。

在一次文藝演出時，拿著表演用的大刀的小東不小心把小明最愛穿的衣服劃破了，兩人發生了爭執。小明被憤怒沖昏了頭腦，抄起旁邊的鐵棍將小東打得頭破血流，最終倒地不起。結果，小明和他的父母都受到了法律的嚴懲。

我們都知道，衝動是魔鬼，故事中的小明就是因為一時的衝動，害了別人，也毀了自己。這樣的代價似乎過於慘痛了點。生活中，像小明這樣衝動的孩子有很多，這些孩子在家嬌生慣養，一切順利，一旦在外面遇到委屈的事，就不懂得忍耐，放任衝動的情緒，只想著要宣洩。當然，這種宣洩方式會使孩子付出昂貴的代價。這個代價的清單很長，我們選擇重要的款項羅列一下：

第七章 用音樂改變孩子的性格弱點

衝動有害身心健康

　　生理學家認為：人的心理與身體組成了一個人生命的整體，兩者之間又是相互調節與被調節、作用與被作用的關係。心理也就是情緒，情緒的好壞會影響身體的健康。人在衝動、發怒時，體內的各個臟器與組織極度興奮，會消耗體液中的大量氧氣造成大腦缺氧，為了補充大腦所需要的氧氣，大量的血液湧向大腦，使腦血管的壓力激增。在大腦缺氧以及腦血管壓力劇增的情形下，人的思維會變得簡單而粗暴。此外，人在衝動、發怒時，精神會過度緊張，造成心臟、胃腸以及內分泌系統功能的失常，時間長了，必然要引起多種疾病，對身心健康大為不利。

衝動影響人際關係

　　性格衝動的人往往脾氣比較暴躁，與其他人交流容易產生矛盾。而引起矛盾的誘因多數是一些小事，「話不投機半句多」，輕者發生爭吵，重者拳腳相向。在一個集體裡，你必須和周圍的人接觸，如果你因為衝動和別人鬧得不愉快，勢必影響一個集體的團結。大家在一個環境裡生活，都希望有一個和睦相處的氛圍，更希望得到周圍人的尊重和理解。而性格衝動的人往往認為以聲壓人、以拳服人，就能建立自己的威望。其實剛好相反，如果你性格很衝動，動不動就跟周圍的人過不去，別人自然會厭煩你，對你敬而遠之，長此以往，不僅得不到周圍人的尊敬和理解，還會失去真正的朋友和友誼，以致感到孤獨和寂寞。無論是在公司還是在一個團隊裡，只有加強性格修養，才能得到別人的尊重和理解，才能建立良好的人際關係。

衝動的人難以獲得進步

　　每個人都會長期生活在一個團隊裡，也都想在這個集體裡獲得進步，取得好成績。但如果孩子的性格過於衝動，就很難獲得進步。

　　一方面，衝動的孩子容易受挫折。有的孩子在平時的學習、生活中都表現得不錯，就是容易衝動，他們脾氣比較暴躁，經常和周圍的人爭吵，甚至打架……這樣的孩子輕則被責備，重則受處分，被處罰後個人的成長進步自然受到影響，即使不到處罰的程度，經常被責備也會影響到他自己的情緒。

　　另一方面，性格衝動的孩子很難得到老師的喜歡，長大以後更難得到主管的認可。每個集體都有嚴格的紀律，性格衝動的孩子往往沒有辦法忍受紀律的約束，受到責備或者委屈時，會變得衝動，喜歡跟老師或者長輩鬥嘴，次數多了，必定引起他人的反感，這對孩子的發展是不利的。

衝動容易走向犯罪

　　在所有導致嚴重後果的衝動中，對社會、對自己危害最大的莫如「衝動殺人」。在網路上搜索一下「衝動殺人」，可以找到數以萬計的搜尋項目。比如，有因為受到侮辱而操刀的，有因為言辭衝突而拿起鐵棍的，這樣的例子真是數不勝數，小明就是這樣的例子。無數痛苦的事實與血淋淋的教訓，一再告誡我們的家長：一定要改變孩子性格衝動這個弱點，否則就會讓孩子成為「魔鬼的代言人」。

　　然而，在這個越來越趨於浮躁的社會裡，心浮氣躁成了一種社會通病。越來越多的人無法靜下心來踏實做事，每個人都匆匆忙忙，每個人都迫切地希望用最快的方式獲得成功。孩子也一樣。因為不善於控制自己的情緒，由激動情緒造成的灼熱的「岩漿」會不難預料地噴射出來傷害別人和自己。這就會使得人際關係不和諧，嚴重影響孩子的課業、生活甚至是將來的工作。因此，讓孩子學會冷靜相當必要。冷靜讓孩子控制好自己受刺激時的心情，給自己一個寧靜的環境，也讓家長減輕了負擔。冷靜還可以使人放鬆神經，讓大腦得到適當的休息，情緒也能緩和，心理壓力也可減少，因而感到心情愉快、舒暢。

　　50 年前，德國的伯傑教授發現，人腦一直處於一種連續振盪的生化狀態中。他將腦波分成 α 波、β 波、θ 波等。大腦產生的生物電振盪主要是來自神經細胞的新陳代謝，這些腦波活動是自發的，根據腦波我們可確定一個人的意識是否處於清醒、做夢或睡覺的狀態。其中 α 波（頻率在 8 ～ 13Hz 範圍）表示鬆弛狀態，與一個人的心情是否平靜隨和，感覺是否輕鬆愉快有關；憂慮和緊張會抑制 α 波，而清醒閉目養神時最易出現 α 波。可見，如果能調節腦電波至 α 波狀態，就能調節人們的心境，使之平和愉悅。而平緩輕柔的音樂無疑是將大腦調節成 α 波狀態的最好途徑。流動的溪水、雀鳥的叫聲、微微的清風、壯觀的日落，這些不但可以驅除孩子的焦躁，舒緩他們的身心，而且可以給孩子一種返回大自然的感覺。聽了這些聲音，α 腦電波會增加，左右腦的溝通亦會更加有效，平靜的心情自然慢慢彌漫整個內心……

　　一說到輕音樂，可能很多人馬上就想到「班得瑞系列」（Bandari）。沒錯，班得瑞的音樂一直是輕音樂中的王者。從 1990 年代的《仙境》到最近的《旭日之丘》，一共 13 張專輯，可以說每張都是無可挑剔的天籟之音。這些作品的特色可歸結為三點：一是實地走訪瑞士的羅春湖畔和玫瑰山麓、阿爾卑斯山而收藏到的自然母音；二是主要強調一種輕柔的絕對性，是最純淨、最能安定人心的音樂處方；三是獨特的超廣角音場、空靈縹緲的編曲，構成了最具高臨場感的大自然音樂。此外，這些作品是由清爽的配樂架構出的零壓力、零負擔的樂曲，更精雕細琢的每一軌聲道的解析度，使音場效果更具空靈感，讓聽者體驗到渾圓完美的聲線，就連聲波最細微的毛邊都能被完整接受。

　　當然，這些作品的最獨特之處，莫過於每當執行音樂製作時，班得瑞從頭到尾都深居在阿爾卑斯山林中，堅持不摻雜一絲一毫的人工混音，直到母帶完成！置身在歐洲山野中，讓班得瑞擁有了源源不絕的創作靈感，也找尋到了自然脫俗的音質。

　　除了班得瑞的音樂外，還有許多膾炙人口的輕音樂或古典樂，如風潮唱片的「聽見大自然系列」和「森林物語系列」、舒曼的《童年即景》、韋瓦第的《四季》、德布西的《月光曲》等西方古典音樂。這些音樂就像一場場如痴如醉的夢，可以讓孩子在欣賞的過程中，情不自禁地享受到夢裡的風景，一切都豁然開朗，一切靜如止水。

嫉妒是毒害心靈的毒蛇

　　嫉妒是在與別人的比較過程中，發現自己在才能、名譽、地位或待遇、享受等方面不如別人而產生的一種情緒狀態。這種情緒很複雜，羞愧、憤怒、怨恨等等兼而有之。

　　小孩子有嫉妒心理嗎？有人覺得不太可能有。事實上，科學證明，嫉妒作為一種心理活動，其產生是很早的。有人做過實驗。如果當著一個15個月的孩子的面，讓他媽媽抱別的孩子，他就會有所反應，非要媽媽放下別人抱自己，並緊緊摟住媽媽，好像在說：「這是我的媽媽，只能抱我。」

　　生活中我們發現，好多種情況都能使孩子產生嫉妒心理。比如，家裡來了別的小朋友，媽媽誇讚幾句或表示親暱，自家的孩子就會嫉妒，對外來的小朋友表現出不友好的態度。如果別的小朋友有什麼好玩的玩具，自己沒有，心裡就會不好受。兩個孩子玩遊戲本來好好的，一個孩子看別人搭積木搭得又快又好，自己卻怎麼也搭不好，他很著急，索性把兩個人的積木全都推了，「我搭不好，你也別想搭好！」

　　如果我們細心觀察，類似的例子很多。可見嫉妒在每個孩子身上，都可能有不同程度的反應。

　　嫉妒是一種心理缺陷。看到別人比自己強，或在某些方面超過了自己，心裡就酸溜溜的不是滋味，於是就產生了一種包含著憎惡與羨慕、憤怒與怨恨、猜嫌與失望、屈辱與虛榮以及傷心與悲痛的複雜情感，這種情感就是嫉妒。

　　法國大思想家盧梭曾說：「人除了希望自己幸福之外，還喜歡看到別人不幸。」這句話不僅道出人類容易嫉妒的心理，還說明社會中有嫉妒心理的大有人在。

　　中國古代的隋煬帝就是其中的典型。他嫉妒開國元勳楊素的功績而將他逼死；又殺死了有名的將領商炯；他曾經作過一篇〈燕歌行〉，命令朝廷中的文士唱和，結果王胄的詩詞名聲超過他的，於是大怒之下他殺死了王胄，並且在行刑前拿王胄詩中的句子來諷刺他，說：「庭草無人隨意綠，你現在還能做到嗎？」

　　愛嫉妒的人只會扼殺英才而很難成才。想想歷史上的小人，誰不是嫉妒賢才的？隋煬帝就不用說了，雖然他做了皇帝，但那是靠世襲繼承父親的皇位而得來的，實在是個很差勁的領導者。可以說，隋朝是因隋煬帝的嫉妒而亡國的：殺死了所有的忠義之士，又有誰來投靠朝廷，為朝廷賣命？

　　嫉妒的心理讓孩子變得自卑而陰暗，他們享受不到陽光的美好，體會不了人生的樂趣。這樣的情況是可憐而又可悲的。因此，矯正孩子的嫉妒心理已成為家長迫在眉睫的任務。身為家長，有責任教會孩子在接納他人的同時接納自己，讓自己生活在沒有嫉妒的光明世界裡！

　　孩子嫉妒的範圍很廣，表現形式也很多樣化，主要包括：不能容忍身邊親近的大人疼愛別的孩子；對獲得自己父母或老師表揚的其他的孩子懷有敵對情緒；排斥擁有比自己玩具、用品、零食多而又不和自己共用的夥伴。

　　雖說孩子喜歡嫉妒是一種可以理解的正常的情緒反應，但這並不意味著父母可以對孩子的嫉妒心理放任不管。因為時常陷入嫉妒，會演變為一個人人格的一部分，危害性極大。這些危害可歸結為以下幾點：

- 孩子愛嫉妒別人，愛鬧脾氣，會使免疫力降低，危害身體健康，對孩子各方面的健康成長都會產生消極的影響。
- 嫉妒心理會使人產生諸如憤怒、悲傷、憂鬱等消極情緒，導致煩惱叢生，並讓人遭受精神上的折磨，不利於身心健康。嚴重者，甚至在妒

火中燒時喪失理智，誹謗、攻擊、造謠中傷他人，野沒有足夠的時間來提高自己的修養，並因此會陷入一種惡性循環中不可自拔。強烈的嫉妒心理是一種病態，表現為人格的偏離。如果孩子嫉妒心太強，則會成為一種負面情緒，成為毒害孩子心靈的毒蛇，對孩子以後的發展有著很大的危害。

- 嫉妒還會影響孩子對事物的正確客觀，容易使孩子產生偏見，產生怨天尤人的思想，影響孩子與他人的正常交流，最終抑制孩子社會性的發展。嫉妒心理在某種程度上是與偏見相伴而生、相伴而長的。嫉妒有多深，偏見也就有多大。有嫉妒心理者容易片面地看問題，因此會把現象看做本質，並根據自己的主觀判斷猜測他人。而當客觀地擺出事實真相時，嫉妒者也能感到自己的片面、偏激或是誤會。

- 嫉妒心理是人際交流中的心理障礙。首先，它會限制人的交流範圍。嫉妒心理強烈的孩子一般不會選擇能力等各方面比自己優秀的同伴交流。更有甚者，還會誹謗、詆毀自己身邊優秀的同學。其次，它會壓抑人的交流熱情。與人交流時總有所保留，不願真誠相待。

- 嫉妒不僅危害嫉妒者本人，對於一個集體來說，它還是團結的毒瘤。嫉妒具有極大的分化力量，它會使集體四分五裂，成為一盤散沙。一個班級如果有幾個好嫉妒的同學，就會矛盾層出，摩擦不斷。可以毫不誇張地說，嫉妒就像一條暗藏在心靈深處的毒蛇，它不僅分泌毒汁毒化著人的心靈，而且還不時地鑽出來傷害別人。因此，嫉妒一向受到人們的唾棄與斥責。

了解了嫉妒的危害性，那麼，家長應如何驅趕孩子心靈深處的毒蛇呢？

登高望遠，心胸開闊，是治療嫉妒的絕佳良方。音樂是情感的藝術，大氣、雄渾、激昂的音樂，如貝多芬的《英雄交響曲》或《熱情》、阿爾班

尼士（Isaac Albeni）的《西班牙組曲》、拉赫瑪尼諾夫的《第2鋼琴協奏曲》、〈高山流水〉、〈在那遙遠的地方〉等，具有優美的旋律、豐富的情感和緩急有序的節奏，能夠帶動孩子內心的情感，讓孩子有如登高望遠之開闊、有如面朝大海的放縱，有如心思宇宙的禪悟，有如靜靜賞月的祥和。因此，孩子在音樂中身心愉悅舒展，嫉妒也隨之煙消雲散了。音樂還可以充實孩子的生活。因為嫉妒往往會消磨孩子的時間，如果孩子學習、生活的節奏很緊張、生活過得很充實很有意義，孩子就不會把注意力局限在嫉妒他人身上了。父母應該幫助孩子充實生活，讓孩子多欣賞一些能開闊視野或孩子感興趣的音樂，吸引孩子的注意力，使孩子把精力放在學習和其他有意義的事情上。

除此之外，家長還應該正確教育孩子的為人處世方式，讓孩子認識自我，客觀地面對現實。家長可以從以下幾方面著手教育。

- 家長要向孩子講明嫉妒的危害性。嫉妒不僅影響孩子間的團結，而且對自己也沒有好處。家長應當讓孩子意識到嫉妒的本質和危害，因為人人都需要與同伴接觸和交流，而嫉妒卻有礙於人際關係的和諧和自己的進步，發展下去既會害別人，還會毀了自己。

- 家長要引導孩子加強自我意識，正確認識自我的潛能，珍惜自身的優點和長處，把它們轉化為積極進取的原動力，以消除嫉妒心裡。世界上沒有十全十美的人，每個人都有自己的優點和缺點，自己在某一方面超過別人，別人又在另一方面勝過自己，這些都是常見的現象。家長要讓孩子正視自己和他人的位置，讓孩子正確地評價自己，從而找到與他人的差距，揚長避短，開拓自己的潛能。

- 要想幫助孩子調節情感，確保孩子精神健康，保持愉快舒暢的心態，促進孩子健全人格的形成和發展：一是要積極鼓勵孩子；二是要積極情感暗示，包括父母的情感暗示和孩子的自我調節；三是要轉移孩子的注意方向。

- 父母不要溺愛孩子，因為溺愛是滋生嫉妒的溫床。在日常生活中，父母應經常表現出對別人的寬容大度，這樣，孩子在潛移默化中，就會學到如何正確對待比自己更成功的人，使個性朝著健康的方向發展。
- 培養孩子寬容的心態。在孩子面前，要對獲得成功的人多加讚美，並鼓勵孩子虛心學習他人的長處，積極支持孩子透過自己的努力去超越別人、戰勝自己。孩子學會了事事接納他人、理解他人、信任他人，不僅會發現他人的許多優點，而且也會容忍他人的某些不當之處，求大同存小異。這樣，孩子的人際關係就會變得融洽和諧。

　　總之，家長要讓孩子懂得「金無足赤，人無完人」，每個人都有自己的優點，也有自己的不足，幫助孩子形成正確的自我認知，從而讓孩子意識到自己的優點和不足，變得不再嫉妒。

別讓懶惰成為孩子的天性

　　俗話說「業精於勤，荒於嬉」，勤勞、勤奮自古以來便被人們推崇和讚美，它能為人們帶來纍纍碩果；而懶惰只會遭到人們的反對和鄙視，最終使人兩手空空。可以說，懶惰是人生成功和幸福的大敵。對於孩子來說，也是如此。

　　首先，懶惰是一種心理上的厭倦情緒，或行為上的倦怠情緒。懶惰的思想和行為將會腐蝕孩子的心靈，讓孩子變得精神不振、不愛動腦、不喜歡學習。

　　其次，懶惰更是一種慢性毒藥，它能慢慢地征服人的勇氣、消磨人的意志。一個懶惰的孩子總是就輕避重，缺乏生活責任感，缺乏鬥志，更缺乏挑戰難關的勇氣。在面臨困難的時候，他最直接的做法就是逃離。

　　再則，懶惰的孩子體驗不到工作以及生活的諸多樂趣。他們總寄託希望在別人身上，希望有人能幫助自己度過難關，而他們自己卻是缺乏行動

力的，不喜歡主動參加任務，更不能自強、自勉、自我激勵。這樣的孩子對生活缺乏熱情，長時間陷入疲乏不堪的狀態中。

　　此外，懶惰還容易造成孩子的生活自理能力低下。想一想，一個連襪子都不會洗的人，會有多強的生存能力？一個連生存都成問題的孩子，又有多少獨立的能力去面對和克服成功所必須要經受的曲折與磨難？

　　有這樣一個發人深省的小故事：

　　有個懶人，他靠著祖先留下的家產過活。平日裡這個懶人除了吃就是睡，什麼都不做，懶得 3 年都不洗衣服，又髒又臭。

　　慢慢地，懶人坐吃山空，終於把祖先留下的錢花得一分不剩，最後還把房子賣掉了。懶人花盡了所有的錢財家業，開始過著有一餐沒一餐的困頓生活。

　　懶人已有好一陣子沒好好吃上一頓飯了，一天，他想，如果再這樣下去自己很可能會被餓死，於是終於想工作養活自己。

　　懶人首先來到鐵匠鋪，對打鐵師傅說：「請收留我吧，我可以幫你管賬。」打鐵師傅停下手中的鐵錘，說：「我這小小的鐵匠鋪，用不著管賬，倒是缺一個打鐵的助手，你若願意，可以試試。」懶人看了看大鐵錘，搖搖頭走了。

　　接著，懶人又來到了茶館，他哀求茶館老闆說：「請收留我吧，我可以幫你看門。」茶館老闆一邊忙著幫廚灶加水，一邊說：「我這個小茶館，用不著專人看門，倒是缺一個挑水的人，如果你不怕吃苦，可以留在這裡。」

　　懶人低頭看了看那兩個大水桶，又搖搖頭，離開了。

　　懶人的最終下場我們可想而知了……

　　一個懶惰的孩子，長大以後，連自己的基本生活都難以維持，更別說前途和發展了。

　　其實，惰性每個孩子都會有，如何幫助孩子去克服才是問題的關鍵。要幫助孩子克服懶惰，以下的方法值得家長們借鑑：

家長以身作則

家長言行一致是極其重要的。家長想在孩子身上培養某種品德，首先應從自身開始。讓孩子看到家長努力工作的情境，那對培養孩子勤勞的目的會非常有效。

激發孩子的興趣，展現身為榜樣的魅力

孩子在對所做的事情不感興趣時，就會產生惰性心理，所謂「興趣是最好的老師」，沒有濃厚的興趣，就會沒有動力，於是就容易懶懶散散。此時，家長就要從各方面激發孩子的興趣，培養孩子的興趣和勤奮的思想，使孩子克服懶惰心理。

對於孩子來說，學習的確是一件苦差事，然而，在很大的學習壓力下，只有鍛鍊好孩子的毅力，才能讓孩子在成功的路途上邁出堅實的一步。

家長要重視對孩子的勞動教育

家長要想讓孩子熱愛勞動，首先要重視對孩子的勞動教育。只有讓孩子自己勞動，學會獨立，孩子才有能力生存在這個世界上。因此，在日常生活中，家長一定不能溺愛孩子，應讓孩子做一些力所能及的事情，同時透過社會、家庭生活實例等告訴孩子勞動的重要性，讓孩子從思想上了解勞動的光榮、勞動的偉大。

不要打擊孩子勞動的積極度

當孩子表現主動時，做家長的切不可潑冷水，而應該用極高的熱情鼓勵孩子：「噢，知道幫大人做家事了，真是個好孩子」、「快來看，小華洗的碗真乾淨！」也許，由於孩子剛剛接觸家務。手腳還不夠靈活，常常會出麻煩，如桌子越擦越髒、地掃得亂七八糟等。這時候，家長千萬不可對孩子失去耐心和發脾氣，如果那樣，孩子的積極度很容易被磨平。另外，家

長還要耐心地教孩子做事的方法和技巧。孩子只有掌握了一定的方法和技巧，做起事來才會事半功倍，信心十足。

家長應該多誇獎孩子

對於孩子來說，誇獎往往比責罵更有力量。因此，在孩子遇到困難的時候，家長千萬不要簡單地對孩子說：「你自己想辦法吧！」或者把孩子擱一邊不管他，或者嚴厲地責怪孩子無能，這樣會讓孩子感到自己沒有能力，從而產生厭倦的情緒。因此，在孩子的勞動過程中給予指導、給予鼓勵，培養孩子的勞動技能是很重要的。在孩子取得進步的時候，哪怕這個進步是非常微小的，家長也要鼓勵孩子，讓孩子從勞動中體驗到快樂和幸福。

幫助孩子擺脫依賴心理

父母一旦發現孩子有依賴性，就必須及時給予糾正並幫助他改過。為此，家長應先了解孩子依賴心理的形成原因，以此為基礎，使用一定的策略。如不少孩子每天早上的起床問題讓父母費了不少心思，一次又一次地叫孩子起床，可孩子總是賴在床上不起，一旦遲到了，反而會責怪父母沒有及時把他從床上拉起來。為孩子準備上學，成了許多家長的痛苦和折磨。

讓孩子自己獨立去思考、去判斷

一個獨立的孩子才能變得強大，才能在今後的人生中有所作為。「I can do it」是美國孩子常說的一句話。對美國人來說，替孩子做他們自己能做的事情，是剝奪他們展現能力的機會，是對他們積極性的最大的打擊！要培養孩子的獨立思考能力，就要提供一些機會給孩子自己去獨立思考、去判斷：什麼是對，什麼是錯，什麼應該做，什麼不應該做。一個人的與眾不同有許多表現，其中最有意義的方面在於能夠展示並表達其獨具特色的思想。

對於懶惰、意志消沉的孩子，在正確教導的同時，還應用勵志的音樂來激勵孩子，以使他克服惰性，養成勤奮、上進的優良品質。音樂是一種很好的勵志催化劑，音樂能給予人鼓舞，給人正向力量。如成龍的〈壯志在我胸〉、林子祥的〈男兒當自強〉，Beyond 的〈海闊天空〉、〈無悔這一生〉、〈不再猶豫〉，鄭智化的〈水手〉、〈愛拼才會贏〉，許美靜的〈陽光總在風雨後〉等經典老歌，還有比才的《卡門》、貝多芬的《命運交響曲》、阿爾班尼士的《西班牙組曲》等世界名曲。

就拿《命運交響曲》作為勵志音樂來賞析一下吧。

貝多芬的一生多災多難，他自小就是家庭暴力的受害者──酗酒的父親深信棍棒出天才，於是每當小貝多芬的表現不盡如人意時，無情的拳頭便會落在他身上，還好貝多芬咬著牙挺了過來，而且也真的成為一位偉大的音樂家（雖然後遺症為他是個出名的火爆脾氣）。一個以作曲為生的音樂家卻在盛年逐漸喪失聽力，這無疑是命運最過分的一個玩笑了。每當夜深人靜，一股悲傷的絕望再度啃蝕著貝多芬的心，貝多芬便拿起筆寫下了不願認輸的每一個音符，彷彿提醒自己「不管能不能戰勝命運，人總要盡全力去奮鬥，在這個過程中，便已經盡了做人的本分，肯定了人生的尊嚴。」

《命運交響曲》共有四個樂章：

第一樂章眾樂器狂飆似的怒吼出「命運來敲門」的主題，當然這個命運可不是專程奉上幸福的，它是極度殘酷嚴峻的考驗，是準備來擊垮貝多芬的厄運。整個樂章籠罩著「命運動機」無情的威脅，所有曾經出現的平靜都是短暫騙人的，一種無以名狀的壓迫感一波又一波地襲來，渺小的人在命運的召喚下激起了求生的意志，最後一陣狂風掃過，留下不安的伏筆。

優美柔和的第二樂章讓緊繃的氣氛稍加緩和，在這個流暢的行板中，我們可以聽到響亮的進行曲以及滿懷沉思與渴慕的情感，彷彿生活中終究會出現一些如甘露般美好的安慰，讓人得以蓄積更多的勇氣。

第三樂章是有史以來最鬼影綽綽的「詼諧曲」。這個詼諧曲彌漫了不祥的預感，命運的陰影忽遠忽近，一股懸宕的威脅不斷醞釀翻騰，接著「命運

動機」以更加強烈的姿態再度現身，整個樂團像一鍋即將煮沸的開水，在沸騰之際馬不停蹄地往第四樂章狂奔而去。

終樂章以燦爛的 C 大調登場，在費力的奮鬥掙扎過去後，莊嚴的凱歌以排山倒海之姿宣告勝利，命運苦苦的糾纏終於平息，所有代表熱情、喜悅、歡呼與雲彩的樂句全部出籠，尾奏是純粹光明的 C 大調，在一陣急管繁弦中終於見到久違的陽光。

人的一生即是不斷與命運奮鬥的過程，每當孩子消沉失意時，不妨播放一次《命運交響曲》，全神貫注地聆聽貝多芬是如何以一人之力對抗命運的。《第 5 號交響曲》的大眾性是不言而喻的，它耐聽，永遠有嶄新的魅力；它毫不艱澀，卻蘊含了無限激勵的氣質！

當然，孩子的懶惰，不是一天兩天就形成的，而改變孩子的懶惰也無法急於一時。所以，當家長教導孩子的時候，要堅持不懈、始終如一。

自私的孩子前途「無亮」

每個生活在這世界上的人，都與他人有著千絲萬縷的連結，沒有誰能夠離開他人而生活。如果一個人只想到自己，只為了自己的利益行事。那他是很難在這個社會中立足的。因此，要想自己的孩子能更好地在這個社會上生存，家長應幫助孩子克服自私的不良性格。

一個不自私自利的孩子，不會跟別人斤斤計較，他懂得包容別人、與人合作，同時還把幫助他人作為一種樂趣。這樣，孩子的身心皆能得到健康的發展。

自私的含義包括很多內容，有人認為只有當一個人在實際行動上表現出損人利己的行為時，這個人才可以被稱為自私。而我們這裡所說的自私，是孩子表現出的一種「自私」，即孩子以自我為中心的一種行為和表現。

　　例如孩子在家裡非常任性，全家無論什麼事情都得順著他，對於家人的管教，他根本不予理會。如果有什麼事不順他的心，他就鬧個沒完沒了。他喜歡吃的東西，家裡任何人都不能染指。他在學校和同學相處得也不好，常為一些小事情與同學爭吵不休，鬧得彼此都不愉快。爸爸媽媽看在眼裡，急在心裡。卻不知道該怎麼教育他。

　　對於孩子的「自私」，很多父母為此非常煩惱，也很是擔心。那麼，如何理解孩子的自私呢？從孩子生長發育的角度來看，在 2 歲左右，孩子就開始意識到「我」和他人的不同，開始會用「我」來代替自己的名字，當然我們不能因此就認為孩子是自私的，因為從人的生長過程來看，孩子有這種行為是正常的。但是，正因為如此，孩子尤其需要父母的正確引導。對於大多數父母來說，如果在這一時期，對孩子依然處處遷就、百依百順，那麼很容易就會形成孩子「以自我為中心」的性格，而因此忽視了別人的存在，這樣長期下去會使孩子的人格有所缺陷。

　　孩子以自我為中心的性格，或我們通常所說的自私，是現代社會逐漸發展的一種現象，也是在許多獨生子女中間普遍存在的一個問題。出現這個問題，雖然和獨生子女沒有兄弟姐妹相伴有關，但更多的還是與父母不當的教養方式和教育態度密切相關。父母不當的教育態度主要表現在對孩子過度關心、照顧、寵愛、遷就。這樣，使孩子不自覺地加重了自我意識，形成了以自我為中心的心理定勢，導致孩子形成一種只顧自己，不考慮他人的錯誤思想和行為。而這些孩子長大以後，他們也只會考慮自己而不知道為他人著想，容易引起大家的反感，不利於孩子建立和諧的人際關係。因此，關於孩子的自私問題，父母一定要認真對待。那麼，父母應該如何確認孩子是否自私呢？我們簡單列舉一下孩子自私的幾個特徵：

- **以自我為中心**：在自私的孩子心中，只有他們自己，他們從來都不會考慮他人的意見或感受，即使有時候也會替別人著想，但真正涉及個人利益的時候，他們是絕對不會做出半點讓步的。這些孩子在家裡，總喜歡把好吃的東西占為己有，尤其在飯桌上，他們總是把自己喜歡的

菜擺在眼前，甚至在親戚家吃飯，也不顧他人感受，為所欲為。

- **貪婪無情**：自私自利的孩子，占有欲強，個人主義嚴重，缺乏同情心和集體意識，他們不願意把玩具或學習用品借給別人用，不僅極力保護自己的物品，還常搶奪、拿走不屬於自己的東西。當這些孩子長大以後，他們在極端個人主義思想的影響下，私欲會無限制地膨脹，最為突出的表現便是貪婪，貪婪地索取金錢、名利甚至到了斤斤計較的地步。

- **敏感多疑**：自私的孩子由於過分關注自己的利益，對外界的反應過分敏感多疑，因為他害怕吃虧，害怕別人占有他本應或不應得到的利益，他的心態極其脆弱並且多疑，最終會或多或少具備一些神經質的特徵。這種敏感多疑的性格對於成長中的孩子來說，危害是不可估量的。它不僅會損害孩子的人際關係，而且對於孩子的身心發展來說也有很大的傷害。

- **性格孤僻**：由於極度的自私，自私孩子的性格會變得極度的冷酷和扭曲，因此他們也不可能有真正的朋友。正由於他們身邊沒有一個貼心的人，可以幫助他們解決心理困境，而他們本身又具備了多重消極人格特徵，更加導致了他們的個性越來越不能和周圍的環境相融合，以至於變得孤僻，不合群。

當然，任何時候都不要把孩子的自私作為一種很不得了的缺陷，孩子的這種性格是可以糾正的，但是需要耐心細膩地一一調整。下列措施可供家長們考慮：

- **不溺愛孩子**：溺愛是父母給孩子最糟糕的禮物，用這種方式培養出的孩子不會拿出一點愛心回饋別人，更不會與人分享。

在日常生活中，家長要滿足孩子的合理需求，但不應該讓孩子有特別待遇，要讓孩子明白自己在家庭中的地位與其他成員是平等的，徹底消除孩子那種「唯我獨尊」的思想。父母對孩子提出的不合理的要求應予以明確拒絕，並耐心地向孩子講解道理，指出他們的不足之處，提出建議。

- **讓孩子學會分享**：日本作家森村誠一說過：「幸福越是與人分享，它的價值越會增加。」所以說，「分」的人是幸福的，因為他實現了自己存在的價值；「享」的人是快樂的，因為他感受到了真愛和友誼。分享，顧名思義，就是指和別人一同享受，通常是指幸福、歡樂、好處等。要想改變孩子自私的性格和行為，就應該讓孩子學會分享。
 在教育孩子學會與人分享時，家長要在充分理解孩子的前提下，引導孩子學會分享，並讓孩子在分享的過程中體驗到分享的快樂。
- **要懂得關心別人**：研究顯示，5 歲以下的孩子是非常需要友情、需要夥伴的，這樣有利於培養孩子良好的性格和習慣。但是，現在的孩子普遍都沒有兄弟姐妹，並且鄰居交流也很少，許多孩子終日一個人學習、玩耍，時間久了，孩子的心裡自然很少考慮到他人，孤獨的環境促使了孩子以「自我為中心」心理的形成。父母要注意引導孩子，在與人交流的過程中關心、幫助、尊敬別人。好吃的與人分享，好玩的大家一起玩，別人病了去關心，別人痛苦給予安慰體貼，別人休息不去打擾，別人收拾乾淨的房間不去弄亂等。

除此之外，家長還應多讓孩子接受藝文的薰陶，例如做遊戲、講故事、聽音樂等等，而音樂是最有效的方式，因為音樂來源於生活，是對生活的美化和淨化。生活中有了音樂，就如同夏日的清風，宜人清爽，像冬日的陽光，溫暖明亮。一旦孩子養成了聽音樂的習慣，就如同生活中多了一個知己和玩伴，生活中的一切情趣皆能融入其中，會產生一種感恩的心態，學會與他人分享，從中獲得快樂。自私的孩子適合聽節奏較為明快、

氣勢恢弘的音樂，如《藍色多瑙河》、《雷鳴閃電波卡舞曲》、《波萊多舞曲》、《藍色探戈》、《我的太陽》等。

在音樂欣賞時，家長應引導孩子體會樂曲所表現的情緒和所描繪的情境。就拿《雷鳴閃電波卡舞曲》來說吧，這是奧地利作曲家小約翰‧史特勞斯於 1868 年創作的。欣賞《雷鳴閃電波卡舞曲》時，讓孩子仔細聆聽音樂，分析各部分音樂的主題，深入感受、體驗其音樂情緒及其表現的生活內容。

Ａ－ａ：這是一段描寫舞會盛況的音樂。它的情緒熱烈、歡快，以帶休止符的「附點」節奏為特色。

Ａ－ｂ：這段音樂描繪的是當人們舞性正濃的時候，烏雲密布、暴風雨即將來臨。但是，人們並不介意，舞會依然進行。

Ｂ－ａ：音樂舒展、嫵媚、輕巧。然而在進行中，卻穿插了定音鼓的滾奏聲和大鈸的碰擊聲。於是，它帶給人們非常有趣的想像空間。

Ｂ－ｂ：音樂輕巧、靈活，好像人們除了興高采烈地舞蹈之外，幾乎忘記了周圍的一切。

作者意在表現在一個令人高興的節日裡，人們聚集在金碧輝煌的大廳裡跳舞。這時，外面狂風大作、雷鳴電閃、暴雨傾盆，而廳裡的人們卻舞性正濃。

孩子聽到這樣歡快的樂曲時，情緒會變得亢奮；而大氣的樂曲又會開闊他們的心胸，令一顆自私的心變得無私起來。

膽怯注定生活平庸

現實生活中，一些孩子是能表現的敢作敢為，另一些孩子的膽子卻很小。比如，有些孩子父母不在身邊時就會害怕，有的孩子怕黑，有的孩子怕「鬼怪」等。這樣的「害怕」心理長期累積下來，就會影響到孩子的個性發展，使孩子缺乏獨立性，甚至會導致心理障礙。

　　一般來說，性格怯懦的孩子除了膽小怕事，做事情畏首畏尾以外，還有以下這些特徵：沉默寡言、不好動、朋友很少、說話聲音很小、做事很猶豫、經常不敢獨自出門……

　　事實上，孩子怯懦性格的形成主要與家庭教育相關，實際來說有以下幾方面的原因：

受到驚嚇

　　有些家長見孩子要哭要鬧，或者淘氣調皮不聽話，就用大灰狼、老虎、獅子等凶猛的野獸來恐嚇，想以此來唬住孩子；有的甚至用魔鬼、妖怪、狐狸精、雷公等迷信物來嚇唬；有的家長索性關掉電燈，發出各種怪叫聲，造成一種陰森可怕的氣氛。恐嚇對制止孩子一時的哭鬧，會有一些作用，但它的副作用是很大的，它會帶給孩子長時間的心理創傷。因為孩子缺乏科學常識，家長隨意杜撰出來的那些可怕的東西，會深深地烙在他們的頭腦中，形成抹不掉的陰影，以致一到晚上或沒有他人時，孩子一想起那些可怕的東西就害怕。這種孩子不敢接觸新奇的事物，不敢去陌生偏僻的地方，心裡經常有一種緊張恐怖的感覺，膽量自然很小。

父母的影響

　　如果爸爸媽媽自己比較內向退縮，不愛與人交流，不會與人溝通交流，孩子「學而時習之」就是人之常情了。我們經常聽見一些家長對自己的孩子說：「我們家窮，沒權沒勢，也沒什麼能力。你要少出風頭，少與人搭話，吃點虧就吃點虧。」在這種意識的影響下，孩子就會產生強烈的自卑感，覺得自己各方面都比不上別人，自然就形成了膽小的性格。當然，如果你對孩子過度保護或者撒手不管，造成孩子的依戀或者安全感極度缺乏，在一個陌生的環境，孩子會因緊張而出現交友退縮現象。所以，不合群孩子的父母要從自己身上找找原因了。

難覓知音

　　那些被老師忽視、冷漠的孩子，經常處於壓抑、孤獨中，久而久之，就會對自己失去信心，在集體中找不到自己的位置，沒有集體歸屬感，對老師、同伴及他人失去興趣，社交行為就會變得退縮。同儕夥伴是孩子社會化的重要因素，一個有好朋友的孩子會在交流中學會與朋友交流，社交能力會越來越強，朋友也會越來越多，走到哪裡也都不會害怕。而一個沒有朋友或者總是在同伴交流中受欺負的孩子，則會越來越封閉和退縮。

家長動不動就訓斥孩子

　　有些家長「望子成龍」、「望女成鳳」心切，對孩子的要求過於苛刻，孩子稍有差錯，或稍有不順自己心之處，動輒大聲訓斥，嚴厲責備，甚至動用拳腳來懲罰。相對於大人來說，孩子是弱者，動不動就責備、訓斥、懲罰，會使得他整天膽戰心驚，生怕有錯，因而什麼事也不敢想、不敢做。即使家長同意，某件事孩子動手做了，也擔心會不會因出差錯而挨罵。

　　還有一些家長對孩子管得太嚴，不允許他們有半點自由，一舉一動都得經過同意方可。膽量的形成，與孩子從小的主動性和靈活性有著一定的關係。家長什麼事都管得緊緊的，不給孩子一點自由，不准孩子越雷池半步，不准孩子有一點點差錯，這等於剝奪了他們的主動性，久而久之，孩子怎麼會大膽呢？

　　當你的孩子經常在很多事情上表現出畏懼、退縮，不願主動去嘗試，不能表達自己的想法和觀點時，家長不必因此不知所措，更不需要給孩子貼上膽怯的「標籤」。這時，家長唯一能做的就是幫助孩子逐漸擺脫膽怯、恐懼的困境。可參考以下建議：

家長應正確看待孩子害怕的東西

生活中，有許多孩子膽子很小，有不健康的恐懼心理。比如，父母不在身邊時就會感到害、怕黑、怕「鬼怪」等。

做父母的要正確對待孩子所害怕的事物。一種非常有效的方法是教給孩子關於某些事物的知識。有的孩子害怕貓、狗等小動物，父母就可以對孩子說一些關於這些動物的小故事，並告訴他們這些動物一般不會傷害人，並告訴他們如何與小動物相處的方法。這樣，就可以幫孩子增強安全感，使孩子慢慢戰勝恐懼感。

教孩子戰勝恐懼

印度有一則故事：

一位懦夫非常想讓自己變得勇敢，就報名參加了「殺獸」學校。這所學校專門培養人的能力和膽量，使人勇於拿起劍，去殺死吞食少女的怪獸。校長是印度有名的魔術師莫林。莫林對懦夫說：「你不必擔心，我給你一支魔劍，此劍魔力無邊，可以對付任何一種凶惡的怪獸。」事實上，校長給懦夫的只是一把普通的劍。在培訓中，懦夫以「魔劍」壯膽，殺死了不少模擬的怪獸。結業考試時，懦夫將面臨會吞食少女的真正怪獸。不料衝到山洞口，怪獸伸出頭露出猙獰面目時，懦夫卻發現自己拿錯了劍，「魔劍」丟在了教室裡。這時，懦夫後退已不可能，他硬著頭皮用他受過訓練的手臂揮動那把普通的劍，結果居然殺死了怪獸。莫林校長會心地笑了，他說：「我想你現在已經知道了，沒有一支劍是魔劍，唯一的魔力在於相信你自己。」

這個故事告訴我們，要戰勝恐懼，唯一可做的就是戰勝自己，因此，家長要抓住一切可能鍛鍊孩子膽量的機會，循序漸進，以達到鍛鍊孩子膽量的目的。

讓孩子努力增加自己的科學文化知識

一位心理學家說：「愚昧是產生恐懼的源泉，知識是醫治恐懼的良藥。」的確，人們對異常現象的懼怕，大都是由於對恐懼的事物缺乏了解和認知引起的。因此，孩子只要透過學習，了解其知識和規律，揭開其神祕的面紗，就會很快消除對某些事物或情境的無端恐懼。

引導孩子學會轉移注意力，以戰勝恐懼

這就要求家長鼓勵孩子，把注意力從恐懼的事物上轉移到其他方面，以減輕或消除內心的恐懼。例如，為了克服孩子在眾人面前不敢講話的恐懼心理，除了多實踐、多鍛鍊外，讓孩子在每次講話時，把自己的注意力從聽眾的目光轉移到講話的內容上，再配合「怕什麼！」等積極的心理暗示，孩子的心情會因此變得比較鎮靜，說話也比較輕鬆自如。

注意身體語言

羞怯給人的印象是冷淡、閃爍其詞等，但孩子自己往往並沒有意識到這一點。實質上，孩子的這種身體語言傳遞的資訊是「我膽怯、我害怕、我不安」。可是，與之交流的人並沒有注意到這一點，他們會把這種身體語言誤解為冷淡、自負，從而避之千里，而這會使膽怯的孩子更加遲疑不安。因此，家長應引導孩子學會掌握自己的肢體語言，透過肢體語言緩解內心的恐懼感。

孩子的膽怯恐懼心理如果長期得不到疏導，勢必給其今後的發展造成更大的精神負擔，從而形成一種「恐懼症」。家長不但要多引導孩子積極客觀地看待人和物，還可配合音樂療法，減緩孩子的心理負擔。音樂療法包括被動式音樂治療（聆聽音樂）及主動式音樂治療，利用音樂對人情緒的影響，深入孩子的深層世界和潛意識活動來達到心理治療的目的；亦可以利用音樂治療來促進孩子身體和精神上的放鬆，緩解緊張的情緒，減輕心理壓力，也有助於孩子自然地表達情感，穩定情緒。

　　總而言之，家長可以從多方面培養孩子的健康心理，使孩子逐步戰勝自身的恐懼感。此外，在培養孩子具備勇敢性格的過程中，家長要樹立榜樣，經常與孩子溝通，了解他的真實想法，鍛鍊孩子的獨立性。過不了多久，你會發現孩子越來越勇敢了。

第七章　用音樂改變孩子的性格弱點

第八章　音樂是調節孩子情緒的槓桿

　　情緒—在無意識中悄悄地洩露著人們內心的祕密，對人類的生存與交流有著舉足輕重的影響。適當地表達情緒、控制情緒、疏通情緒是一個人情商高低的重要指標，但對於身心處於發育階段的孩子，他們的情緒常常很難準確表達甚至無法表達，即使家長使盡渾身解數，也可能無濟於事。有些孩子由於恐懼的原因，不敢告訴父母自己的感受，這樣長期淤積的情緒，勢必成為出現健康問題的直接誘因。這時，音樂就可以直接進入孩子的內心，和孩子交流情感，從而調節孩子的情緒。

　　不同風格和節奏的音樂有著不同的調節情緒作用。有的音樂有助於克服煩躁易怒的情緒，有的音樂有助於減輕內心的焦慮不安，有的音樂有助於克服精神憂鬱，有的音樂有助於鬆弛神精、解除疲勞，有的音樂還有助於催眠。因此，音樂的選擇大有講究，只有精心地選擇適當的音樂，才能收到較好的效果。

　　音樂可以喚起相應的情緒體驗，激發內心積極的情感，並釋放消極的情感；音樂還能吸引和轉移人的注意力，改變或抑制不良情緒，從而獲得良好的心理狀態。在生活中，音樂就像一根槓桿，可以隨時調節孩子情緒的平衡。

音樂與情緒

　　人們在適當的時候聆聽適當的音樂，可以安撫情緒。對於都市中忙碌工作的朋友們，輕鬆聆聽優美的音樂，在享受音樂的同時又可以強身健體、平穩情緒，何樂而不為呢？

　　音樂作為一門藝術，不僅能提供人們一種精神上的享受，同時還可以讓人們表達自己的思想感情，鼓舞自己的意志。我們很多人都有這樣的情

緒體驗：當聽到雄壯激昂的進行曲時，便受到激勵和鼓舞，往往因之而熱情奔放，鬥志昂揚；而當聽到雄渾悲壯的哀樂時，悲哀、懷念之情就會湧上心頭。透過音樂可以調節人類的情緒、精神或神經系統，使人體處於一種非常均衡而向上的狀態，從而增加免疫系統的敏感和活躍程度，增強免疫力。有的心理學家認為：「貝多芬的音樂使愁苦者快樂，膽怯者勇敢，輕浮者莊重。」其實，作為一門古老的藝術，音樂與人們內心的情感有著密切的關係。古人雲：「樂者，心之動也。」也就是說，音樂融合著人們的各種情感與情緒體驗。

古希臘人就已意識到音調對不同人情緒的影響是有差異的。例如，當時認為 A 調高揚，B 調哀怨，C 調和愛，D 調熱烈，E 調安定，F 調淫蕩，G 調浮躁。古希臘著名哲學家與科學家亞里斯多德最推崇 C 調，認為它最適合陶冶青年人的情操。不同的音樂會帶給人們不同的情感體驗。貝多芬的《月光》讓人感覺黯淡而哀傷，莫札特的《土耳其進行曲》則帶來歡快與輕鬆。同時，不同的人對於同一音樂的感覺與體驗也是不同的，甚至同一個人對同樣的音樂，在不同情境下的感受也有著天壤之別。

然而，以「音樂對動物行為活動和人的身心健康影響」為出發點進行科學研究，是從 18 世紀才開始。關於音樂對人的情緒的影響，有人曾選用290 種名曲，先後測試過兩萬人，都引起了聽者的情緒變化。

那麼，音樂與情緒之間的關係究竟是如何？音樂影響情緒的腦機制又是如何產生的？事實上，音樂對情緒的影響原理較為複雜。人們對音樂的欣賞不但會受音樂特性的影響，還會受到很多主客觀因素的影響，比如心境、環境和過去的經驗。也就是說，人們在欣賞音樂時，情緒不僅僅受到簡單的音色和節奏等方面的影響，主要還得從生理和心理上分析：

在生理層面上：音樂能刺激人體的自主神經系統，而自主神經系統的主要功能是調節人體的心跳、呼吸速率、神經傳導、血壓和內分泌。因此，科學家們發現輕柔的音樂會使人大腦中的血液循環減慢，而活潑的音樂則

會增加人體的血液流速。另外，高音或節奏快的音樂會使人體肌肉緊張，而低音或慢板音樂則會讓人感覺放鬆。

另外，在心理層面上：音樂會引起主管人類情緒和感覺的大腦的自主反應，從而使得人的情緒發生改變。許多研究結果顯示，平靜或快樂的音樂可以減輕人的焦慮。

「音樂治療」這一術語是在 1940 年代才正式出現的。1950 年代在美國首次有「音樂治療家」的文憑。現代的音樂治療是把音樂作為一種活動療法，即透過具體的音樂活動來求得治療的效果。這不僅把音樂看做一門藝術，而且作為一門科學來對待。音樂治療是針對病理的治療而不是病態的治療。它注重的是人的整體而不是某一部分。透過對人的整體及個體生活環境的調整，使其取得協調一致，從而消除人心理的與身體的病態。音樂對於人來說不僅是一種單純的聲音，而且是一種有一定意義的聲音的組合，是人與人之間交流的一種工具。因此在音樂治療過程中，不僅需要音樂治療者的努力，而且也要病人主動，透過雙方的合作才能取得治療的效果。

由於每個人的性格、愛好、情感、處境不同，因此對音樂的喜好、選擇也不同。在進行音樂療法之前，首先要選擇符合自己性情的音樂，並注意「平衡性」。就像選擇食物時，蔬菜、魚、肉、水果、豆製品等營養成分要合理搭配一樣，在選擇自己喜歡的樂曲的同時，注意保持平衡性，即音樂的「陰與陽」、「靜與動」、「強與弱」等。

職業不同的人，情緒變化會不同，選擇的音樂也應不同。在人聲鼎沸的股票、證券公司中的從業人員，要好選擇沒有歌詞的輕音樂。在震耳欲聾的工地上或機器喧鬧的工廠中工作的人，最好聽雄壯的古典交響樂曲。在靜謐的辦公室、店堂裡工作的人，最好聽輕鬆的流行樂曲。

此外，情緒不同的時候，選擇的音樂也應不同。喜、怒、哀、樂時可聽不同的音樂，具體見下表。

不同的情緒下適應選擇的音樂

情緒	適宜選擇的音樂
喜	抒情歌曲，因為抒情歌曲可以讓你的情緒得到緩解，以免過於興奮
怒	輕音樂、鄉村音樂，因為這兩種音樂可以讓你將令你生氣的事情往好的方面想，並且當你聽這種音樂時（最好是你會唱的），你會情不自禁地跟著唱，當你唱完了一首歌之後，你的心情也會愉快起來
哀	歡快的流行音樂和爵士樂，因為這兩種音樂比較歡快、興奮，哀是處於喜和怒之間的一種情緒，此時，聽這兩種音樂會讓你興奮
懼	搖滾樂、爵士樂，因為它們的節奏比較激烈，起伏比較大，可以增大你的膽子，讓你忘記恐懼

為解除情緒壓力，除了選聽古典樂曲、交響樂曲、流行歌曲以外，選聽爵士音樂、搖滾樂、合唱、男女對唱等都有一定的效果。個人的愛好不同，選擇的標準也不同。但是，音樂療法中的樂曲選擇必須符合以下兩個標準：

・低音厚實深沉，內容豐富；中、高音的音色要有透明感，像陽光透射過窗戶一樣，具有感染力。

・樂音的三要素即音量、音高、音色三個方面要有和諧感。

此外，聽音樂也要講究方法，採用以下兩種方法可調適心理。

・**靜賞法**：透過靜靜地傾聽欣賞，與音樂融為一體，在不知不覺中達到調節心理的作用。

・**背景法**：把音樂作為活動的背景音樂，在音樂的環繞中活動，潛移默化地受到音樂的暗示，從而達到調節情緒的效果。

音樂的美，是一種潛移默化的美，而音樂療法在心理學上叫做「感情移入法」。透過各種音樂要素，如音色、節奏、旋律等，使人們產生一種「情緒或感情印象」來了解自我，提高情緒智力。

你了解孩子的情緒嗎？

　　情緒是孩子心理健康的一個重要標誌，安定愉快的情緒能使孩子身心健康地成長，而憤怒、恐懼或悲傷等消極情緒會使孩子發展失衡，而這些消極情緒的長期鬱積還會導致病變。孩子腹痛、頭痛、嘔吐、嗜睡等，有時候並非因為疾病，而是因為情緒出現了問題。可是，孩子那時陰時晴的小情緒究竟與哪些因素有關，背後隱藏著怎樣的祕密，又該如何調整以及如何幫助孩子控制他的小情緒呢？

　　孩子跟成人一樣具有情緒的不穩定性，這時需要家長的關注和重視。一些父母試圖忽視孩子的負面情緒，希望他們的情緒自然轉好，甚至也不知孩子的情緒反應和行動舉止代表什麼。想知道孩子的壞情緒從哪裡來，就要先了解孩子的情緒發展的過程。

2～3 個月的嬰兒

　　這個月齡的嬰兒已經開始有社會性的需求了，他的情緒不再完全取決於生理需要。他們渴望父母的撫愛，有了玩的要求。當看到父母親熟悉的面孔，或者有人面對面地逗他時，他會愉快地朝著面前的人微笑。

　　當寶寶處於這個年齡段時，父母要適時地滿足寶寶的情緒需求，多面對面地逗他玩耍。和寶寶交流時，要盡量讓他更多地看到父母和其他家人的臉部表情，並且盡量面部表情豐富些。而撫摸擁抱寶寶，能帶給他更多愉快的情感體驗，幫助他朝著健康快樂的方向發展情緒。

3～4 個月的嬰兒

　　這個月齡的寶寶有了愉快的感受，開始懂得表達憤怒和驚訝等情緒，特別渴望能夠獲得大量的擁抱和交流。開始區分家庭成員，當父母出現在他面前時，他甚至試圖透過微笑來吸引父母的注意。

　　每個家庭成員都要盡量多抽出些時間來陪伴寶寶，讓他體驗到與更多人玩耍的樂趣。當寶寶試圖以微笑吸引父母的注意時，父母要給予積極的回應。

4～6個月的嬰兒

　　隨著手的動作的發育，這個月齡的寶寶逐漸喜歡上了把玩東西，並在這樣的活動中獲得一種愉快的情緒體驗。如果他的活動受到限制，他會很憤怒，並以哭鬧來表達自己的憤怒。寶寶會經常「哈哈」大笑，當家人呼喚他的名字時，他能作出反應，並表現出愉快的情緒。當然，他的情緒轉化也非常快，剛剛還在「哈哈」大笑的寶寶可能會突然因為某件事情而變臉，並向父母高聲抗議。如果有陌生人到來，他們會立刻表現出一種不安全感和緊張感。

　　父母可以給寶寶準備一些適合他抓握的玩具，讓他抓著玩耍，以帶給他更多愉快的情緒體驗，為培養他樂天的處世態度打下基礎。當寶寶哭鬧時，父母要盡量滿足他的要求，但是不要讓他養成以哭鬧來吸引父母注意的習慣，所以平時要盡可能多花點時間和寶寶一起玩耍，多觀察他，透過觀察了解他的需求，並在他有這種需求的表現時及時給予滿足。

　　半歲後的寶寶已經有了初步的幽默感和強烈地融入周圍社會環境的願望，他開始主動模仿父母的一些行為和表情，以此來獲得父母的注意。寶寶開始區別對待陌生人和扶養人，表現出對親人尤其是媽媽的特別依戀。當離開媽媽或其他撫養者時，他會表現出焦慮、悲傷的情緒；與陌生人接觸時，他開始有怕生的表現。

　　父母要盡可能多以各式各樣的表情和不同的語調來幫助寶貝了解各種情緒的意義，跟寶寶交流時，表情要盡可能更豐富些，適時地將當時的表情恰如其分地表達出來。父母要給予寶貝更多的關懷，當嬰兒表現出強烈的依戀感時，父母要滿足他這種需求，不要為了擔心他變得黏人而故意「疏遠」他。這個時候給予他更多的寵愛，能更好地幫助他建立安全感。當寶寶

跟陌生人相處表現出怕生的情緒時，不要為了急於改變他而強迫他跟陌生人打交道，而要給他時間慢慢去適應陌生人。

8 ～ 10 個月的嬰兒

為了吸引父母的注意，這個月齡的寶寶學會了大聲喊叫。他開始期望博得周圍人群的讚賞，並因此樂於為周圍人群做一些小小的表演。很多曾經讓他非常入迷的遊戲，他已經厭煩了，因此，當父母要求他做什麼事情的時候，他會顯得比較「冷漠」。

當寶寶樂於表演的時候，要對他的表演給予積極的回應。當寶貝對表演沒有興趣的時候，不要強求，給他足夠的自由去表現自己，才能營造愉快的體驗。父母還可以多跟寶寶玩一些表情遊戲，幫助他更好地理解各種情緒。

近週歲的寶寶開始把更多的注意力集中在他喜歡的人和玩具上。對陌生的場所或陌生的場景已經有了恐懼感，他會仔細地觀察父母的表情，透過父母的表情來判斷自己在某種情境下是否安全可靠，是否可以嘗試。他的小脾氣越來越大，並開始依賴扔東西來表達自己的憤怒。

這時，父母要多帶寶寶外出玩耍，遇到事情的時候，父母要適當地表達自己的情緒，讓寶寶透過觀察父母的行為，學習表達情緒的正確方式。當寶寶發脾氣的時候，一定要冷靜地對待他，不要以吼叫對吼叫來跟他對抗。當寶寶去探索一些陌生的事物時，只要不是確實危險的事情，父母那種大驚小怪的表情不要表露在臉上，多一些鼓勵的表情，能讓他變得更加勇敢。

1 ～ 2 歲的寶寶

這個階段的寶寶已經有了簡單的同情心，他的同情心看起來比較「氾濫」，因此，看到別人笑，他會笑，看到別人哭，他也會哭。這種情緒的

產生是高級社會情感的基礎，對寶寶將來的社交行為會產生深刻的影響。寶寶還發展出驚奇和害羞的情緒。當他看到新異事物時，他會感到非常驚奇。他已經能夠準確地理解熟悉與陌生環境的差異，對生人感到害怕而且更加黏人。在這個年齡段的寶寶，他想要什麼就必須立即得到，讓他等待簡直是不可能的事情，因為他還沒學會如何控制自己的情緒。

從寶寶 1 歲開始，父母就可以逐漸培養寶寶的同情心以及對新事物的興趣，同時要創造盡可能多的條件讓他更廣泛地接觸周圍的環境和人群，更多地融入社會，培養他的社交能力和適應能力。當父母要離開寶寶時，要明確地告訴他自己去哪裡，什麼時候回來；當父母回到他身邊時，要給予他一些特別的關注。另外，要及時地滿足寶寶合理的需求，不要讓他養成依靠哭鬧等手段來「威脅」父母的習慣。

2～3 歲的寶寶

這個年齡段的寶寶開始嘗試著要獨立，但是他渴望獨立的願望有時候又會與他的能力的局限性發生衝突，他表現得既厭惡父母提供幫助又離不開父母的幫助，顯得很矛盾。這時寶寶的情緒常常變幻莫測，難免會讓父母有不知該邁左腳還是右腳的感覺。更令人頭痛的是，他可能會因為不懂得如何控制自己的情緒而大哭大鬧，甚至踢打尖叫。

當寶寶需要父母在他身邊的時候，父母一定要在他身邊，給予他足夠的心理支持。只有這樣，他才會有更多的安全感，他的表現也才能相對比較好。當寶寶大哭大鬧甚至踢打尖叫的時候，父母尤其要冷靜，應盡量避免與寶寶之間發生爭執，一旦寶貝情緒失控，最好緊緊地抱著他，等待他平靜下來，要明確地告訴他正確的行為是什麼。

3～4歲的寶寶

這個年齡段的寶寶的想像力開始建立起來。這個階段，他可能會煞有其事地把他想像的朋友或別的什麼人物介紹給你，他在想像的世界裡體驗著愛、同情、憤怒和恐懼等諸多情感。他情緒控制的能力會有所提高，但是依然比較弱，並且常常出現好一天歹一天的局面。

這時，父母應多向寶寶一些解釋，告訴他應該用恰當的方式來表達自己的情緒。該堅持的原則一定要堅持，不能因為寶寶大發脾氣就放棄。這種處理方式會讓他養成以哭鬧來「威脅」父母的不良習慣。當寶寶情緒非常激動的時候，最好不要跟他對抗，等他情緒冷靜下來後，再好好跟他談談。

總之，對孩子來說，一些天生的恐懼，求而不得的憤怒，失望落空的悲傷，都只是一種自然生命能量的流動而已，它會來，就一定會走。孩子的哭鬧是屬於生命能量自然的一種流動，完全無損於他們的本質。哭完、鬧完，他們可以一下子又回到內在和平的喜悅境界。因此，父母不妨停下腳步來了解一下他們的生活中發生了什麼事情，並且運用一些方法來引導孩子準確地表達和疏導各種不良情緒。

愉快的音樂心理療法

音樂療法源於遠古。在原始時代，巫醫常常發出單調而無休止的音樂節奏來為病人施加影響，表現他控制病魔的威力和意志。有趣的是，希臘人供奉的太陽神阿波羅同時是醫神，也是音樂神。希臘人認為，用撥浪鼓有助於兒童釋放破壞性的能量，當時的醫生還專門為情緒紊亂的病人譜寫或選定音樂曲目。在中世紀，阿拉伯人應用長笛治療精神病人，認為長笛產生的音樂振動可以促進血液循環，有助於身體的康復。

音樂療法屬於心理治療方法之一，是利用音樂促進健康，特別是作為消除心身障礙的輔助方法。根據心身障礙的具體情況，可以適當選擇音樂

欣賞、獨唱、合唱、樂器演奏、作曲、舞蹈、音樂比賽等形式。心理治療家認為，音樂能改善心理狀態。透過音樂這一媒介，可以抒發感情，促進內心情感的流露和相互交流。

自古以來，人類不僅把音樂作為藝術來欣賞，而且還作為強身健體的一種方式。音樂的作用在中國、印度、希臘和阿拉伯的原始文化中，已被人們所關注。早在兩千多年前，中國的〈樂記〉就認為，音樂不僅能和諧生活、修身養性，還可以調節精神、有益健康。16 世紀和 17 世紀的音樂與醫藥的著作中，也可以找到這方面的詳細記載。18 世紀起，國外已經開始了對音樂心理治療的研究。1807 年，利希滕塔爾出版了一本名著《音樂醫生》。此後，關於音樂對人的生理和心理影響的科學研究與日俱增。1950 年，美國創立了國立音樂治療協會。1950 年代誕生了「音樂理療法」。目前，音樂療法已在歐美、日本等地廣泛開展。

許多臨床資料和實驗研究證明：音樂可以改善注意力、增強記憶力、活躍思想、豐富和改善情緒狀態，有利於調節和改善個性特色和行為方式，消除孤僻兒童與周圍環境的情緒和理智障礙，加強人們對人生意義的認識和自我信心；若讓老年人聽他青年時代熟悉的抒情、輕鬆的音樂，可以喚回對青年時代美好的回憶，有助於調節情緒，增強生活信心，對呼吸、血液循環、內分泌等系統有良好的調節作用；音樂還具有良好的鎮靜、鎮痛作用。音樂對人體的作用，主要是透過心理作用和生理作用兩個途徑來達成。

音樂正式與醫療結合形成一個新的學科，在許多國家已有數年的歷史了，但是人們對它的認知依然很少。音樂治療作為一種醫療方法已廣泛應用在精神心理、牙科、婦產科及腫瘤科，並取得了較好的效果。音樂療法作為老年人的保健方法也是非常理想的。

音樂作為一門藝術，不僅能提供我們一種精神上的享受，同時還可以表達我們的思想感情，鼓勵我們的意志。音樂可以使我們的情緒由愉快變為悲傷，也可以使我們的情緒由悲傷轉為愉快；它可以使精神緊張，也可以使精神放鬆。

　　音樂不僅能夠影響人的情緒，而且不同的音樂還對不同的疾病具有治療作用，現在世界上大多數醫生已經都已對此不再懷疑了。音樂在緩解痙攣、消除緊張和恐懼狀態方面有著神奇的作用。有些疾病用藥物或其他治療方法不能有效治療，但是音樂卻可以。可見，音樂在人類生活中占有很重要的地位。

　　把音樂運用於治療疾病很早就有文獻記載。如中國宋代文豪歐陽脩自己就記載過一段病史：「昨因病兩手痙攣，醫者言惟數運動以導其氣之滯者，謂惟彈琴為可。」18 世紀英國有一位叫理查的醫生用音樂療法治癒了一位紳士的憂鬱症。這位紳士在戰場上失去了兩個兒子，使他精神受到了極大的打擊，陷入了極度的憂鬱狀況中，他一度拒絕與別人交談並絕食。在藥物治療一籌莫展的時候，理查了解到他過去喜歡彈豎琴的背景，於是決定請他的一位朋友為他演奏豎琴，經過一段時間，柔美的音樂終於打開了他封閉的心靈，慢慢地理查鼓勵他自己演奏的欲望，讓陪伴他的親戚充當他的聽眾。不久，這位病人就開始進食、服藥，最後完全恢復了健康。幾乎同一時期，西班牙國王菲利普五世患有嚴重的憂鬱症，終日不理國家大事。在百藥無效的時候，王后召請了當時義大利最有名的義大利歌唱家法里內利進宮，讓他在國王的鄰室裡演唱，希望用感人的歌聲和音樂來打動萎靡不振的國王。當動人的歌聲飄進國王的耳朵後，國王漸漸從沮喪中甦醒過來，經過一段時間，他終於恢復了治理國家的能力。

　　在中國醫學史上，很早就有把聲樂的五個音階（宮、商、角、徵、羽），與人體的五臟（脾、肺、肝、心、腎）結合起來判斷疾病的發生、發展，以及對疾病進行診斷、治療的記載，有所謂「宮動脾、商動肺、角動肝、徵動心、羽動腎」之說。目前，音樂療法在國際間正逐漸形成一門完整的邊緣學科，被越來越多的人所認識。

　　音樂療法可分為：

- **被動音樂療法**：被動音樂療法是透過聽音樂的方式使患病者的精神、神經系統得到調節，從而達到治療和康復的目的。可根據治療的需要和

患者自己對音樂的欣賞能力、對音樂的愛好程度，選擇一些優雅活潑的樂曲，每天抽出一定的時間，邊聽邊閉目養神，品味音樂所描繪的意境。

- **主動音樂療法**：主動音樂療法是一種親自參與音樂藝術之中的一種療法。患者透過參與音樂行為，如直接參與演奏、演唱等活動達到治療與康復的目的。

- **音樂電流療法**：這當中又可分音樂電流的電極療法、電針療法及磁場療法等方式，它將音樂療法與其他療法有系統的結合在一起，各取其優點長處，使療效更加顯著。這一治療方式在臨床實踐中，收到了良好的效果，而且應用範圍越來越廣。

音樂療法不依賴任何藥物，而是利用人與音樂的特殊關係來改善人的健康狀態，因此是一種非常理想的「自然療法」。而且，音樂療法在很大程度上展現了中醫學重七情治病的原理。音樂治療發展到現代，已經成為一種世界流行的心理治療方法。

孩子教育的四大迷思

在孩子鬧情緒的時候，父母要給予關懷和理解而不是大聲呵斥。重要的是，要教孩子自己學會調節情緒，這樣才能使孩子從根本上解決問題。對於許多父母而言，他們教育小孩的過程其實也是自己學習的過程。然而，既然是學習，又怎麼可能完全沒有錯誤出現呢？如果你真的陷入了教育的盲點也不需驚慌，只要能及時找到解決方案，並及時改正，那就可以了！

抑制自己對孩子的愛，愛只表現一半就夠了

現在許多家庭都只有一個孩子，因此孩子便毫無疑問地集萬千寵愛於一身，於是父母們越來越過分地保護孩子。過分保護即指父母對孩子的一切都代勞代辦。摺棉被、洗襪子、削水果，幫孩子整理書包、做作業、檢查作業——其結果是孩子過分地依賴家長，事事需要別人的指點與幫助，缺乏生活自理能力和獨立思考的能力，孩子個性的發展和開拓精神被束縛，智力也因此受到限制。

很多家長不能抑制自己強烈的愛子之情，對孩子過於溺愛。應該明白，道德觀念的形成不同於知識的形成，它需要學校和家庭的密切配合，才能使孩子不至於形成以自我為中心，自私自利，缺乏應有的品德和習慣。我們應該想念孩子有解決問題的能力，如果你愛他們，那麼就不要把他「放在你的口袋裡」。雄鷹的翅膀是飛出來的。作為父母的，我們應該適當地讓孩子吃一點苦，不能盲目地溺愛小孩。父母對於小孩的愛實在是太多了，但只需要表現一半，那麼就足夠了。

尊重你的孩子，責備也要適可而止

孩子也是有自尊心的，同時孩子的心靈是脆弱的，當父母們「盡情」的責備自己的孩子的時候，你們何曾想過孩子的心情，你們尊重你們的孩子嗎？父母在孩子做錯的時候責備孩子是理所當然的，但是這種責備應該是要有限度的，而且是要有道理的。孩子並非父母的出氣筒，他們絕對不是父母喜歡罵就罵的。

人都有被尊重的需要，它包括自尊和受到他人的尊重。青少年處於心理發展的關鍵時期，剛剛成長起的自尊心特別需要呵護，同時青少年無論在生理、心理，還是思想、行為上都不成熟，有時難免會犯一些錯誤。所以，家長在責備孩子的時候要多站在孩子的角度上分析問題，切不可處處以成人的標準要求孩子。事實證明，只有在充分理解孩子、尊重孩子的基礎上，盡量體諒孩子的苦衷和為難之處，才能使孩子甘心接受家長的指責。

父母有責任給孩子一個最好的成長環境

從實際出發，為孩子的健康成長營造合適的環境，是家庭教育必須做好的頭等大事。平民家教採取的是積極而順其自然的策略，為孩子營造良好的環境，就是通常所說的抓大放小。

- 創造優美的家庭環境。優美的環境不是指豪華的家居，而是要做到簡潔化、條理化和知識化，讓孩子置身於具有賞心悅目的精神享受的家庭環境之中。如有些家長喜歡在牆上掛一些名人字畫、擺地球儀和藝術家的雕像等，都能讓孩子從小受到文化和藝術的薰陶。
- 營造良好的家庭讀書學習氛圍。父母應以身作則，多讀書看報，追求新知識，用自己勤學上進的精神去影響孩子。平時可以看書、看報、看電視，與孩子交流心得，對孩子提出的問題要認真解決。
- 為孩子創設一個學習的「小天地」，有條件的家庭可以為孩子設立單獨的房間，沒有條件的要在一個明亮的角落裡，為他創設一個屬於自己的「小天地」。在那裡，有孩子讀書寫字的書桌、檯燈，有孩子放書、放玩具的書架和抽屜。不要在孩子學習場所的旁邊打麻將、看電視或高聲談天說地，以免影響其學習效率。

不過，最最重要的，就是為孩子提供一個最穩定的家庭環境。要知道家庭的任何重大變化，對於孩子的成長都會造成不同程度的負面影響的。

把孩子的人生還給孩子，不要自己決定孩子的人生

作為父母的，要認清一個事實，就是孩子是一個獨立的個體，他不是屬於父母的。因此，作為父母的沒有權利，同時也沒有必要去幫孩子決定他們的人生。把孩子的人生還是還給孩子自己決定吧。父母只需要在適當的時候給予孩子適當的指導和建議，那就足夠了。

對於孩子的遊玩和興趣活動，家長不應強制孩子去做什麼，而是要尊重孩子自己的意願，讓孩子獨立地支配自己的課餘時間。孩子想學練什麼樂器或其他興趣技能時，家長應該給予支持、鼓勵和指導，或幫他請家庭及輔導教師，或支持孩子去上他所希望去的技能培訓班。

天下哪有生來就懂事的孩子呢？孩子不僅需要好的朋友、好的老師，更需要好的父母！因此，家庭教育是要每個父母重視的。我們今天缺少的恰恰是「孩子需要的」、「為了孩子的」教育。只有當孩子的基本權利成為社會共識，並得到起碼的制度保證，我們才能期望他們身心健康地面對社會、進入社會，並對社會承擔起公民的義務，對人類承擔起道義和責任。

音樂讓孩子走出情緒的低谷

人世間不如意的事情十有八九，每個人都有情緒低落的時候，痛苦、壓抑、鬱悶和煩躁難以排解。孩子也不例外，他們也會有自己的煩惱和壓抑，而且常常不懂該不該向家長訴說或怎麼表達，這時就需要家長細心觀察。一般來說，孩子情緒低落時，有以下幾種表現：

- **不安的睡眠**：夜晚對情緒低落的孩子來講是很難度過的。如果你的孩子長期失眠，那一定是有什麼事情在困擾著他。在睡覺前，和你的孩子聊天，給他一個機會說出心裡話，這有可能會改善他的睡眠。

- **拒絕吃飯**：很多專家提醒父母，要注意孩子的飲食。如果孩子出現厭食，往往是孩子的情緒出了問題，父母應認真對待。如果對此忽視，就有可能發展成飲食節律紊亂。作為父母，此時千萬不要強迫你的孩子吃飯，而是應該經常改變飯菜的種類，鼓勵孩子幫你做飯，幫你準備他們愛吃的飯菜。如果他在飲食方面的不良傾向持續了很長時間或體重減輕了很多，應及時看醫生。

- **疾病反復**：如果你的孩子常叫嚷肚子痛或頭痛，但又沒有任何外在的

症狀，那麼他可能就是精神緊張。曾經有一個父母正在鬧離婚的孩子表現得非常焦慮，他不斷去校醫務室檢查，說自己頭痛，校醫束手無策，於是請心理醫生會診。心理醫生了解到這個孩子家裡的惡劣家庭關係時，終於找到了病因。

- **攻擊性行為**：每個人都知道牙牙學語的孩子也會發脾氣，但這些行為總是古怪的。語言能力有限的兒童，減輕壓力的唯一方式就是咬、激怒或欺負他的玩伴。造成這種行為的原因雖然和電視上的暴力情境不無關係，但孩子的憤怒更可能源於心情壓抑。這就是說，家長應該盡量少一點地要求孩子做什麼以及如何做，否則只會增加他的壓力。因為孩子需要無憂無慮地玩耍，做自己想做的事。

- **過度憂慮**：孩子看到電視裡颱風災難的報導後而害怕颱風，是情理之中的事。同樣，學生害怕臨近的考試也是正常的。但如果他們害怕所有的人和事就不正常了，他們越感到軟弱無助，害怕的東西就越多。

- **說謊和欺騙**：5歲左右的學齡前兒童有時會撒謊，但他們通常並不知道他們行為的後果。大一點的孩子在已經能夠分清真假的情況下也會撒謊，這大多數是因為他們受到很多的壓力。如果你的孩子聽到你吹噓自己停車沒付費，或撒謊以避開工作會議，你就要當心自己是在樹立壞榜樣了。最好把誠實的重要性和說謊的後果講給孩子聽。如果說謊已成了他的一種習慣，你就應該帶他去看心理醫生了。

- **哭泣**：通常孩子哭泣是由於饑餓或疲勞，但哭泣也是減輕壓力的一種自然方式。

低落的情緒不僅影響孩子的學習，而且會使孩子長期處於一種情緒低落的狀態，還可能導致憂鬱症。孤寂或痛苦時，聽聽悅耳的音樂，能使當時的不良情緒得以改善，這就是音樂的特殊效應。音樂能帶給人愉快積極的情緒體驗，如果孩子出現情緒低落時，家長不妨讓孩子聽聽音樂。那麼

如何來選擇音樂調節情緒呢？各人有各自的音樂偏愛，要根據孩子的情緒狀態、興趣愛好、文化背景、欣賞水準等多方面來決定。只有在孩子能接受、願意聆聽時，才能真正達到理想的預期效果。

在音樂治療時，先選擇與孩子當時情緒、精神活動同步的低沉、傷感、悲哀類的音樂，使孩子的情緒狀態進入音樂，與音樂同化（音樂同質原理）。參考曲目：《憂鬱小夜曲》（柴可夫斯基）。

然後，選擇平靜、鬆弛、安靜類的音樂，逐步擴大孩子的感受與體驗，隨著音樂想像，喚起共鳴，使情緒逐漸平靜、放鬆（音樂聯想效應）。為此，可選擇以下曲目讓孩子用心聆聽，讓他的思緒隨著音樂遨遊：《G弦上的詠嘆調》（巴哈）、《第21號鋼琴協奏曲》中的行板（莫札特）、《月光奏鳴曲》第一樂章（貝多芬）、《搖籃曲》（舒伯特）、《夢幻曲》（舒曼）等。

最後，選擇活躍、歡快類的音樂，使孩子能獲得輕鬆愉快的體驗和美的感受，不愉快的情緒也就隨之得到宣洩（音樂疏洩效應）。有以下活躍、歡快類的樂曲可供挑選：《土耳其進行曲》（莫札特）、《D大調小提琴協奏曲》第三樂章（貝多芬）、《春之聲圓舞曲》（史特勞斯）、《義大利隨想曲》（柴可夫斯基）、《多瑙河之波圓舞曲》（伊凡諾維奇曲）、〈雲雀〉（羅馬尼亞民間樂曲）等。

在音樂治療的同時，家長還可以和孩子多多交流，有效排解孩子的失落或壓抑。

- **讓孩子做一些富有目標性的工作**：憂鬱情緒大多滋生於人的惰性，行動是它天然的剋星。行動得越少，就越不想動。為了與惰性鬥爭，不妨讓孩子把每天從早到晚要做的事都列出來，並盡可能去完成它們。

 假如孩子沒有心情做，那麼家長就要想辦法讓孩子先行動起來。不必等到想做事的時候才開始，因為只要孩子沒有做事的欲望，可能永遠也懶得動。相反，讓孩子先做一點瑣碎的事，接下來就會有心情做其他的事情了。

- **讓孩子主動幫助別人**：越來越多的心理醫生發現，樂於助人能使人精神健康。憂鬱者透過志願性的工作、社區服務或幫助他人，心情會愉快很多。家長要幫助孩子發現自己具有同情心，能夠理解別人，而且對社會並不是毫無價值，這樣孩子的情緒會歡快許多。實際上，離群索居本身就是憂鬱傾向者的一大病因，和別人多接觸對治療這種病症很有幫助。

- **讓微笑常寫在孩子的臉上**：心理學家經過深入的研究發現，行為能夠影響情緒。當人感到憂鬱時，不要拖著雙腳垂頭喪氣地走路，要像風一樣疾走；不要躬背坐著，而要挺直身體；不要愁眉苦臉，要露出笑臉，因為這樣做本身就能夠讓人感覺良好。一位心理學家說：「行動本身會轉變成快樂。」所以家長要盡量讓孩子微笑。

- **讓孩子經常鍛鍊身體**：科學家們認為，呼吸性的鍛鍊，例如散步、慢跑、游泳和騎車，可使人信心倍增，精力充沛。因為這些運動讓人的肌肉徹底放鬆，從而有助於消除緊張和焦慮的情緒。

- **家長指點孩子多讀一些相關的書籍**：最近有些心理學家建議，讓病情較輕的人多讀一些憂鬱症相關的書籍，了解這種病發生的原因及本質，對壞心情有一定的幫助。

如果孩子的情緒達到了自我評價降低、悲觀厭世、自責自罪的程度時，表示孩子已有情感障礙，家長應該及時帶他去心理醫生或精神科醫生處諮詢，以免耽誤其他必要的、有效的治療。

音樂是消解憤怒的鎮靜劑

憤怒，是人性中最黑暗、令人坐立不安的負面情緒。一旦我們的生活被它所控制和影響，它將會傷害到我們的健康、破壞我們和親人的關係，

讓我們更難得到幸福、健康的生活。經常發怒的孩子容易變得焦躁，甚至產生強烈的仇恨心理，這無疑對孩子自身及其家庭和社會造成巨大的危害。

孩子的憤怒是一種正常的自然的情緒，我們不應否認或壓制它。當然，我們也不希望孩子隨意地發洩憤怒，以至於培養出一個「暴君」來。下面介紹幾種方法，幫助家長理解並接受孩子的憤怒，然後協助孩子用積極的方法疏導他的憤怒情緒。

孩子悲傷的時候，哭泣可以排除他們的悲傷；孩子害怕的時候，哭泣、發抖和出汗可以消除他們的恐懼；孩子遭受挫折的時候，發過脾氣之後能重新感受到生活的美好。但是，孩子憤怒的時候，卻沒有確切的、與生俱來的康復途徑可循。憤怒好比一道鐵絲網，父母必須越過它才能靠近驚恐而又充滿痛苦的孩子。一旦學會如何靠近憤怒的孩子，家長就可以幫助孩子擺脫造成他們憤怒的主要原因 —— 懼怕和痛苦。

孩子的憤怒並不是莫名其妙的，一定有原因：有時源於恐懼和悲傷；有時則是對於不公正的情緒性反應。孩子憤怒起來時異常暴躁，甚至大打出手，其實他的內心是驚恐不安和悲傷的。一件很小的事會使他感到自己受到了嚴重的威脅，而且他除了奮起反抗外別無選擇。他還感到孤獨，認為沒有人能理解他，沒人願意向他伸出救援的手，所有的人都想傷害他。

孩子的憤怒還可能掩蓋著某段可怕的經歷。當孩子感到處境危險，或經常獨自一人、無人做伴，或見到別人受到傷害時，都會強烈地感到恐懼。這時，他們幾乎總會由於過度驚恐或為恐懼所壓倒而無法抗爭。面對危險，正常的反應是全力抗爭，然而巨大的恐懼會使孩子處於消極狀態。他們會退縮，發呆，或默不作聲以求逃生。這些駭人的瞬間會使孩子留下深深的印記。在脫離危險之後很久，他們仍然會感到懼怕。他們既懼怕來自那件他們所遇到的可怕的事物，又懼怕來自在那次遭遇中自己陷入完全被動處境的體驗。很小的不快，就可能會觸發孩子很久以前的經歷留下的恐怖感。儘管此刻他並未面對嚴重威脅，但他的行為卻會正如那次一樣，因感到孤獨和驚恐而作出自衛的反應 —— 憤怒。

孩子憤怒時，情緒激烈，父母也會有相應的反應。第一反應就是想和孩子講道理。不過，由於他正陷在憤怒的情緒中，對他講道理很難奏效。因為他根本聽不進或無法理解父母的話。而父母自己也往往會由於孩子的「執迷不悟」而感到沮喪。所以，當孩子生氣時父母也常忍不住要發火。

那麼如何避免這種情況的發生呢？怎樣才可以消除氣惱中的孩子與父母的隔閡呢？關鍵在於找到一種方法使孩子重新能夠與父母很好地交流。父母應該讓孩子了解，即使不能樣樣滿足他們，父母依然是很愛他們的。如果對憤怒的孩子給予關注和愛，他就有機會處理自己的情緒，並最終擺脫它。面對憤怒的孩子，父母要盡可能地保持心平氣和，給他機會發洩出內心的怒氣，他就會恢復自信，重新感受到別人的愛。安排「專門時間」與孩子在一起可以為較好地處理孩子的憤怒打下重要的基礎。具體的家長可以從以下四點去做：

· 了解情況，表示理解：當發現孩子生氣的時候，家長首先要問清楚原因。有時孩子表達不清，需要成人的提示來回想自己生氣的理由，如：「你是不是不舒服？」或「是不是和小朋友吵架了？」

· 問明情況後，家長對孩子給出的合理理由應表示理解和尊重，如：「我知道你受到了傷害，我們一起來想辦法解決。」但應該拒絕那些任何人都無法相信的藉口。在採取約束性措施之前，先讓孩子離開令他生氣的環境，並與孩子平和冷靜交談，這樣能防止孩子憤怒情緒的繼續累積和擴散，還能幫他保全「面子」。

· 露出笑臉，給予擁抱：溫和的笑臉往往能使孩子的盛怒降溫，減少敵對情緒。家長在了解孩子發怒的原因後，最好緩和一下氣氛，給孩子一個輕鬆溫和的笑臉，這樣有利於隨後進行冷靜的討論，使情況好轉。

· 有時候，家長只需要向孩子表達自己的關愛之情就足以使孩子轉怒為喜了。走近正在生氣的孩子，給他一個親吻或擁抱，都可以產生鎮靜作用。年齡小一點的孩子喜歡讓大人和他一起玩，所以，如果他正在

發脾氣，要把玩具摔壞來發洩自己的憤怒，家長就可以告訴孩子自己很喜歡這個玩具，從而阻止他的行為。當孩子正為一大堆家庭作業而煩惱時，家長應及時走過去幫助他，用口頭或身體語言鼓勵他，也可以避免他大發脾氣。

‧ 合理表達，樹立榜樣：就算是有合理原因的憤怒，也要建議孩子用合理的方式表達出來。允許他用語言大聲講出來，但不能用動作來洩憤，要絕對禁止孩子在發怒時打人或摔東西；應鼓勵孩子直截了當地表達自己的願望，而不是表現出委屈和抱怨的消極態度。如孩子告狀說：「小明搶走了我的玩具。」你可以說：「去告訴他，玩具是你的，你想要回來，如果他不聽，我會找他的父母幫忙。」

父母還應為孩子樹立榜樣，讓孩子從你身上學會如何恰當表達自己的憤怒。當你生氣時，不需要在孩子面前掩飾，你可以大聲地把你的不滿說出來：「我不希望有人亂動我的東西。」千萬不能不受控制地大發雷霆。

‧ 釋放憤怒，轉移注意：孩子的情緒往往瞬息萬變，將注意力適時地轉移到其他事情上，可以有效自我調節。當孩子生氣時，應建議他去做一些他喜歡做的事情來釋放情緒，轉移注意力。例如，出去散散步，在喧鬧的音樂聲中隨便跳跳舞，或者跳繩，從而改變血液流動方向；洗個澡，把憤怒「洗掉」；用雙手擠壓泥土、撕廢紙，或安慰一下自己；到戶外或者是自己的房間大叫；拍打枕頭或者扔球玩等等。

憤怒讓人感到壓抑、困惑和疲憊，但既然是無法避免的，就不妨透過積極的約束和消解方法，教會孩子有效地處理自己的憤怒情緒。

我們知道，音樂能表達情感，音樂的旋律、節奏和音色透過大腦感應可喚起聽著相應的情緒體驗，激發和釋放內心積極的情感，宣洩消極的情感。孩子憤怒時，聽一些輕音樂或鄉村音樂有助於他們平靜下來。

　　此外，大自然錄音《心水精選》，猶如在晴朗的夜空下，一個人靜靜地躺在海邊，仰望星空，繁星滿天，耳邊有輕柔的海浪聲，身邊有微微的海風在吹拂，寂靜而且寧靜，一份平和的心情，還有種催眠的感覺；聽清透美麗的天籟女聲、愛爾蘭情歌、《天籟美聲》（*The Angel Sings*），特別是古典流行美聲天后莎拉・布萊曼的深情演繹；〈雨的祕密〉、〈鳥的呢喃〉讓人彷彿進入一個豐富有趣的童話夢境，十多種鳥「歌手」聯手演出；薩克斯音樂、瑜珈音樂、〈夢幻湖畔〉輕柔的鋼琴，優雅的音符，營造出一個非常柔美的意境，譜出美麗的心情，讓心隨著音樂去飛翔。這些美妙的音樂，都值得一試。

　　音樂是一種親切的語言，無論情緒如何，只要有它的陪伴，孩子就會馬上放下所有的煩惱和不快，重新擁抱美好的生活。

第八章　音樂是調節孩子情緒的槓桿

第九章　帶領孩子走進音樂會現場

　　聽 CD 或 YouTube 就像吃罐頭一樣，沒有食品製作的參與感，因此永遠得不到在現場聆聽的樂趣。觀眾與音樂家之間，只有在現場才能產生互動。就像演出中一些音樂家喜歡即興式的演奏，他們的那種激情永遠不會在唱片裡出現，這種情緒是因觀眾而起的。因為自從分軌錄音技術高度發展後，唱片中的很多音響都是在錄音室裡由大師看著總譜調出來的。

　　的確，聽唱片的演奏一切都是那麼「完美」，但聽多了我們卻很難再感覺到聆聽現場演奏時的那種樂趣，也體會不到聽眾和音樂家之間的互動，所以，聽音樂還是「一定要到音樂廳聽現場演奏」！當然，現今有的音樂會利用錄音技術來假唱和假奏，以此欺騙聽眾，那就要另當別論了。

　　如果周邊有音樂廳或劇院的話，不妨帶孩子去聽音樂會，去辨別樂器發出的精準之音，去感受現場大師演奏的滿腔激情！

與音樂家面對面

　　「我們家長帶小孩聽音樂會，可不僅是學演奏技巧。難道你不覺得，帶孩子聽音樂會，比為檢定考逼他們在家苦苦練琴對孩子更有吸引力嗎？教育方式逐漸開放多元，過去一些為了考試而養成的壞習慣也應該被糾正，我們多數家長想得還是比較長遠的。」這是一位琴童家長在音樂會結束後所寫的留言。

　　這位父親的觀點代表了一種趨勢：家長帶孩子聽音樂會的目的正在轉變，從以前單純技術性的學習，轉向注重藝術上的感悟，同樣出於教育動機，從短期的功利傾向到長遠的薰陶意識。業內人士認為，這種趨勢是在回歸正常化、回歸音樂的本源。

　　增進孩子對音樂的興趣，是家長們對音樂會的重要期待。著名指揮家曾對「檢定熱潮」表示擔憂：「音樂應該有新鮮感，重複地練曲對孩子簡直是折磨。很多音樂老師以考試取向教育音樂，往往讓孩子用 8 到 10 個月練同一首曲子，這是在誤人子弟啊！」

　　此外，還有做服裝生意的女士，她 9 歲半的女兒莉莉特別喜歡看別人演奏鋼琴，在家看 DVD 總是津津有味的，特別是理查·克萊德曼的〈水邊的阿第麗娜〉和貝多芬的《給愛麗絲》。「欣賞音樂，到現場音樂會和在家看是不一樣的，音樂會是視覺與聽覺的綜合作用，能潛移默化地培養孩子的氣質和全面素養。」

　　據某媒體報導，某市舉辦的一場鋼琴演奏會上，幾乎座無虛席。一件有意思的事是，有 80% 左右的觀眾是帶著孩子去的，孩子們從幼稚園到中學不等。採訪中，聽到這樣的聲音比較多：「大人聽不聽都無所謂，主要是為了孩子。」持這樣觀點的觀眾不占少數，也就是說，如果不是為了孩子，他們也許就不會去聽音樂會了。

　　美美已經考過鋼琴檢定了，每次有音樂會之類的演出，她的媽媽都會帶她去聽，這次當然不例外，「主要是讓孩子感受一下現場的氣氛，體會一下演奏的技巧，這種親身體會可能會比練幾個小時琴更有效果。」

　　一位家長帶著好幾個孩子來聽音樂會，她說，都是同學家的孩子，與自己孩子年齡相仿，又都在學習鋼琴，「有家長陪同就是為了保證一下孩子的安全，再大一點可能會讓他們自己來聽，因為主要目的就是想讓孩子聽聽。」

　　一位家長說，孩子剛剛考完音樂檢定，她認為，學琴不僅僅是為了檢定，而是為了領會音樂的氣勢與氛圍，為了有朝一日也能站在舞臺上為更多的人演奏，讓更多的人聆聽自己對音樂的表達。如果家長多帶孩子感受一下音樂會的氛圍，即使孩子暫時聽不懂曲目的含義，他也可以有充分的空間去想像、去感受什麼樣的聲音用怎樣的旋律來表達。

演出現場，有的家長一邊看演出一邊指導著孩子多看演奏家的手型、肢體語言和表達音樂效果的不同。

而且，有些舉辦方開始有意識地引導。某次舉行的鋼琴音樂會上，幾乎在每首曲子結束後都有一段講解。一些樂器經營商也將音樂會視作銷售樂器最好的推廣。一張門票的錢就能頂一節課的學費，但對孩子的長遠影響是十節課也比不上的。

雖然有的孩子在學習某種樂器，有的沒學樂器，但在音樂會中聆聽享受，是每個都家長希望送給孩子最好的禮物。略為遺憾的是，很少看到有家長是出於真心喜愛音樂而來的。於是，一方面感嘆家長希望抓住一切機會使孩子受教育的急切心情，一方面也在想，如果家長能在主觀上和孩子一起享受音樂，共同進步，豈不更好？

如何選擇適合的音樂會？

作為一種現代文明的工業產物，唱片的歷史剛剛一百年，而在此之前，人類音樂文明的傳承方式，除了曲譜，主要是靠現場演奏這種活生生的音樂表現形式。千百年來，現場聆聽是遠古的人們獲得音樂感受的唯一方式，即使到了唱片工業極度發達的今天，現場演奏仍以它活生生的親切感、溫暖性感召著成千上萬的愛樂人步入音樂廳、歌舞劇院⋯⋯

對於剛接觸音樂或正學習音樂的孩子來說，現場演出的魅力一定是充滿了遐想和誘惑的。但是，並不是每場音樂會都適合孩子，如果貿然選了一場孩子完全不熟悉曲目的音樂會，原本應該是愉悅的欣賞經驗極可能變成與睡神搏鬥的痛苦掙扎。因此，當家長帶領孩子步入音樂殿堂膜拜音樂之前，為了能使孩子從即將聽到的「聲音」中體驗、感受到更多更大的快樂，家長應該選擇適合孩子的音樂會。

多數人選擇音樂會，大都以演奏家的知名度為最優先考慮。2008 年「三大男高音」在北京演出時，不僅各類媒體大肆報導，許多樂迷更是徹夜

排隊只為搶購門票。這類知名音樂會的門票價格，通常是水漲船高，比平常的售價高出數倍至數十倍。即使如此，仍是一票難求。然而，一般的音樂會就很少受到如此的青睞，甚至許多國內知名的音樂會現場，聽眾也是冷冷清清。這與國人對聽音樂會的習慣還未普遍建立，也不清楚該如何選擇和聆聽音樂會有關。音樂家的知名度與音樂會賣座好壞，常被人們當作選擇音樂會的指標。事實上，許多實力派的後起之秀，都是可以預期的明日之星，然而，礙於知名度不夠而乏人問津。除此之外，樂器類別、演出內容、演出型態、場次時間及票價等，也都是家長選擇時應該考慮的相關因素。

戶外音樂會

戶外音樂會是家長的最佳選擇，它不僅適合孩子，而且輕鬆無壓力，兼具教育價值及娛樂效果，更重要的是完全免費。許多大城市都有當地的大小樂團，通常夏天是音樂會的旺季，不僅音樂廳內音樂會熱鬧精彩，週末假日的公園廣場也有樂團的露天演出，甚至不乏知名及高水準的樂團。曲目也都是最耳熟能詳，為大眾所喜愛接受的。在周圍優美的環境下，聽眾自己尋找合意的地方，或站、或躺、或坐，只要依自己舒服的姿勢，都可聆聽音樂的演出。孩子也可在旁一邊活動一邊欣賞，達到放鬆身心的效果。

適合全家大小的小型音樂會

在國內，音樂學校的巡迴演出、公益團體舉辦的地區性音樂會或鋼琴公司舉辦的音樂比賽優勝者音樂會，以及音樂老師個人舉辦的學生發表會等，通常是由樂團主辦、企業團體贊助的小型音樂會。這些音樂會的演出時間較正式音樂會短，它歡迎家庭所有成員，不論大人小孩，一起參與聆聽。除了音樂演奏，還會安排一些音樂活動，如認識樂團總監、指揮、團員，認識樂器，參觀演出後臺，介紹年輕演奏新秀及音樂比賽得獎者……

較不拘束，適合全家大小，音樂愛好的入門者也是可以考慮的，而且門票售價便宜甚至可免費入場。

音樂廳內正式的音樂會

這是一般人所熟悉的，於音樂廳內正式演出的音樂會，通常需要購買門票入場，有的甚至設有年齡限制。一方面是因為內容對於兒童可能較難領悟，另外為了避免兒童因不耐煩而吵鬧，影響他人及音樂會的演出。所以，父母在選擇音樂會之前，一定要先看清楚文宣上的說明和規定，免得興沖沖買了票，小孩卻當場被拒於門外的尷尬場面。當然，現在也有不少專為兒童設計舉辦的音樂會，父母可以多加選擇。

音樂會前解說的音樂會

越來越多的交響樂團音樂會，開始安排專人為樂曲解說，一般安排在音樂會正式開始前 1 小時。解說者會盡量以輕鬆易懂、風趣幽默的方式介紹今天演出曲目的內容，樂曲含義以及欣賞的重點，如果有樂曲背後的故事，通常也會一併說明，有時解說者就是由該樂團指揮或副指揮擔任的。這對孩子來說，無疑是一堂最精彩的音樂課。

特殊節日及週年紀念音樂會

特殊節日比如耶誕節、春節、新年以及音樂家逝世幾百週年等，都可能有慶祝或紀念音樂會，演出的曲目都以慶祝或紀念的主題有關，而且經過千挑萬選。例如，維也納每年的傳統新年音樂會，一定會演出史特勞斯圓舞曲，當然選出的曲目都是代表作品，演出的樂團自然是維也納愛樂樂團，每年受邀指揮新年音樂會的人選，更是樂壇極具聲望的人，其演出之精彩自然不容錯過。

　　如何辨別音樂會的真偽對於大眾來說是件很苦惱的事情，家長應該謹慎選擇。首先，聽眾在買票前要查查來訪樂團的一手英文資料。其次，可以查詢一些中文的國際古典音樂網站，另外，你也可以學會掌握演出場所的音樂會規律。

　　即使如此，在面對成千上萬的演出曲目時，家長該如何擇選出最適合孩子聆聽的場次呢？選擇的依據主要有兩條：

　　一是選擇孩子有濃厚興趣，並且喜歡聽的曲目，這樣即使演出團體的本身演奏技術不盡如人意，音樂本身依然能帶給孩子應有的感動。對那些在唱片中孩子聽得無動於衷的曲目，不管別人說得怎樣天花亂墜，那終究是別人的感受，孩子聽了之後只會喪失自己對音樂會甚至是對音樂的興趣。

　　二是重點考慮一些國際上知名音樂團體、著名音樂藝人來到當地的巡迴演出。在孩子剛接受音樂教育時，去現場和大師面對面十分必要，因為可以透過音樂會建立當今音樂大師和孩子心靈之間的橋梁。特別是一些年邁的藝術大師，他們來當地演出很可能是第一次，也是最後一次，錯過一次很可能要遺憾終身。他們帶給尚未邁入音樂大門的孩子的，不僅僅是對音樂的感動，更多的是他們身上所折射出的音樂人格魅力。

　　如果家長沒有看到特定的熟悉曲目，那麼就從範圍較大的音樂家或樂派時期選擇。巴洛克時期的音樂，是許多古典音樂學習者的最愛，然而對剛接觸音樂的孩子來說，似乎艱深枯燥了點。但莫札特（古典時期）、蕭邦和李斯特（浪漫時期）的作品，是很好的選擇：莫札特充分洋溢天才氣息的音樂曲風，優美流暢；有鋼琴詩人之稱的蕭邦，曲風略帶哀傷，但旋律動聽感人；李斯特是鋼琴鬼才，演奏技巧精湛，曲風華麗有趣。

　　音樂會的選擇如同孩子的飲食搭配，可以豐富一點，如可以帶孩子聽聽國內外少年團體的合唱音樂會、鋼琴音樂會、民樂音樂會、莫札特專場音樂會等，也可引導孩子聽一些單獨的作品，如聖桑的《動物狂歡節‧天鵝》、貝多芬的《月光奏鳴曲》、布拉姆斯的《搖籃曲》、舒伯特的《搖籃曲》、蕭邦的《搖籃曲》、德布西的《月光》、舒曼的《夢幻曲》等，這些曲

子非常抒情，比較適合孩子聽。另外，家長還可搜集、了解一些相關的資料，最好能找來錄音先試聽試聽，這樣現場聆聽時就不會感到太突然、太茫然了。至於相關資料的來源，途徑有很多，圖書館、網路，當然還有喜歡音樂的朋友。

聽音樂會有講究

聽音樂會不單是享受一場精彩純正的藝術盛宴，更是聽眾個人修養的集中展現。因此，每位家長都應把自己的孩子培養成為一位舉止得體、修養高尚的音樂聽眾。這不僅需要一定的藝術素養，更需要家長教給孩子一些聽音樂會的禮儀和常識。

聽音樂會前做好準備

在一般人的印象裡，聽交響樂都是要西裝革履的，其實大可不必。畢竟，西裝不是我們的傳統禮儀服裝，只要乾淨整齊、不邋遢，星級飯店允許進入的穿著，音樂廳裡都能夠接受。有些古典音樂家的演出服飾花哨得令人瞠目結舌，比如大提琴演奏家麥斯基、小提琴演奏家甘迺迪等人，他們的演出服飾一向都很有個性。隨便、舒適、休閒不僅是現代服裝的潮流，也應該是音樂廳著裝的必然趨勢。當然，也有一些特定的音樂會有著特定的著裝要求，是必須要遵守的。

在音樂會上，有時可以看到，媽媽們聚精會神地陶醉在音樂中，爸爸們昏昏欲睡，孩子在兩個大人中間手舞足蹈，難以集中注意力。

這是因為對孩子來說，聽音樂會的興奮點在於聽到熟悉的樂曲，他們喜歡旋律是自己聽到過的、自己也會哼的，而對陌生的旋律，他們往往會摸不著頭腦，也就坐不住了。

　　因此，爸爸媽媽們應該這麼做：在聽音樂會之前，可以和孩子一起做一些準備，盡可能地多搜集、多了解一些相關的資料，可以透過網路、CD 和孩子一起預習功課，加深對樂曲的熟悉程度。如在聽音樂會的前一天，爸爸媽媽們不妨把第二天要聽的內容講給孩子聽。如聽交響樂、鋼琴演奏會前，講講貝多芬與命運抗爭的故事，莫札特、德布西、蕭邦的故事，也可以講一些音樂作品中蘊含的故事，如《天鵝湖》、《睡美人》等，讓孩子有所期待。

聽音樂會過程中的 4 個原則

- **學會守時**：一定要提早到音樂廳附近等待，務必提前入場。提前入場有很多好處，可以平靜自己的心氣，從容等待音樂的沐浴，可以有充裕的時間閱讀節目單上的相關樂曲、樂隊、指揮的詳細介紹，避免演出過程中的匆忙翻閱等等。萬一遲到了，最好在門外等待一曲演奏完畢再進去。透過這些細節讓孩子知道聽音樂會一定要準時，這是對演出團體和藝術家最基本的尊重。

- **學會傾聽**：聽音樂會的時候，爸爸媽媽也可以小聲地為孩子講解，引導孩子自己思考。如可以跟孩子說：「這裡聽起來像什麼聲音呢？」「對，是流水的聲音，是用豎琴演奏的。」再比如：「這一段比較激烈，是什麼聲音呢？」「哦，你覺得像火車的聲音啊，再聽聽看。」「像不像打雷呀？」這樣，既引導孩子認識了樂器，又讓孩子認識了各種不同樂器表現的內容。因此，爸爸媽媽在聽音樂會前做一些預習功課，有助於引導孩子學會傾聽。同時在傾聽過程中，爸爸媽媽也可以適時引導孩子，如一首樂曲結束後，用溫和的語氣表揚孩子的好行為。

- **學會鼓掌**：一般說來，鼓掌的恰當時機應該是在整首樂曲結束時，但初聽音樂會的人無法掌握哪裡是結束。有時，樂曲分為幾個樂章，中

間可能有停頓，如在西方古典音樂中，協奏曲通常由三個樂章組成，速度分別為快—慢—快，每個樂章之間有短暫的間歇；一部交響樂通常由四個樂章組成，結構為快—慢—舞曲節奏—快，在各個間歇一般不宜鼓掌，會破壞音樂的氣氛。但不是所有的協奏曲、交響樂結構都一樣，如貝多芬《第 5 號交響樂》的第三、四樂章之間是沒有間歇的；還有一些進行曲、波卡，如《拉德茲基進行曲》、《雷鳴閃電波卡舞曲》等，一氣呵成，也沒有間歇。對這些作品，可以根據演出時的情況來判斷，如演出前熟悉節目單、了解作品的樂章，演出時用心數樂章，注意觀察指揮和演奏家們的休整動作。而且，一般全部樂章演奏結束後，指揮一般都會轉過身來鞠躬謝幕，此時你就可以盡情鼓掌。

· **學會尊重**：交頭接耳、翻看節目單、喝水、嗑瓜子、大聲交談、接聽手機等小動作，很大程度上會影響周圍的人聆聽和欣賞音樂會。因此，只要指揮站到指揮臺上，就應該讓孩子安靜下來。節目單上規定的曲目演完以後，可以鼓掌要求加演，這是對樂隊演出水準的評價和鼓勵，也是滿足我們自己未盡之興提出的合理的要求。聆聽音樂會也是與音樂家之間的對話和交流，所以鼓掌、喝彩是對他們的尊重與肯定。一個正規樂團在常規音樂季演出裡，正式曲目結束後，樂團和指揮都會使出渾身解數奉獻出他們最擅長、最精彩的經典曲目，而他們的加演表現、加演曲目的多寡，在很大程度上取決於聽眾掌聲、喝彩聲的熱烈程度。出於禮節考慮，只要樂隊首席（坐在第一小提琴最前面的那一位）沒有起身退場，觀眾最好不要匆忙起身退場，人家萬里迢迢地趕來為你傾情演出，我們也不應該著急趕這幾分鐘的路程吧！

聽音樂會後還有什麼可以做

聽完音樂會後，不妨和孩子交流與討論，了解孩子的聆聽感受，或者講解一些音樂會的背景，還可以故意問孩子一些問題，讓他回憶一些刻骨銘心的時刻，講一下對這場音樂會的看法等等。

- 可以和孩子一起談論音樂內容。可以問孩子：「你最喜歡哪首曲子呢？」「在這裡聽音樂和平時聽的有什麼不一樣嗎？」
- 可以和孩子聊聊在整場音樂會中最關心的問題，如：「你覺得你最感動的是什麼？」「你覺得什麼樂器最吸引你？」「你有什麼感想可以和媽媽分享嗎？」
- 可以引導孩子與同伴、朋友交流自己的聆聽感受，讓孩子跟朋友們談談聽到的曲子，說說感想。

開展與音樂會相關的教育活動

- **選擇相關背景音樂**：日常生活中，可以為孩子選擇一些音樂作品作為背景音樂，這些背景音樂可以來源於孩子喜歡的 CD、音樂會中的作品。讓音樂伴隨著孩子生活、遊戲，久而久之，孩子會開始熟悉許多作品。
- **選擇樂曲，引導孩子將身體當作樂器**：用擊掌、拍腿、輕拍胸部等動作來演出音樂，告訴孩子用這些動作和聲音可以創作出一個節奏類型來。例如：擊掌、拍腿表示 2/4 拍的強弱、3/4 拍的強弱弱；用擊掌、拍腿、跺腳、拍腿表示 4/4 拍的強弱次強弱，一邊做動作，一邊唱。同時，鼓勵孩子創作出他自己的節拍。
- **鼓勵孩子自己填寫歌詞**：在聆聽了兒童歌曲或兒童劇後，爸爸媽媽可以找出作品，鼓勵孩子自己填上新的歌詞，這對孩子的語言能力、掌握節奏的能力都是很好的鍛鍊。

‧**自己創作、組成樂隊**：爸爸媽媽可以和孩子一起試著製作樂器，如用碗、鍋作為打擊樂器，筷子作為鼓棒；用幾根橡皮筋組成弦。和孩子一起來演奏，如跟著音樂旋律，練習節奏，並加一些音符。如果欣賞的是兒童劇，可以根據故事情節，自己編故事自己演，以此熟悉故事情節。

掌聲，不可不知的音樂會禮儀

　　鼓掌是聽音樂會的一個很大的學問，因為適當的掌聲是觀眾對演奏者的響應。但是過於熱情或是不合時宜的掌聲則會擾亂演奏者的情緒，這就要求聽眾了解鼓掌的禮儀。音樂會的演出並不是一直以來都儼然有序的，在西方音樂史上，觀眾的反應、劇場的秩序同樣有一個演變的過程。早先的音樂會，曲目構成也相對隨意，藝術家即興表演的成分占有較大比例，觀眾群體更是魚龍混雜，音樂會更多的是一個娛樂和社交的場所，演出過程中的交頭接耳、樂章之間胡亂鼓掌的現象絕不是什麼新鮮事。

　　可以，在現在聽音樂會應該何時鼓掌呢？相信這個問題對很多剛剛聽音樂會的家長或孩子來說，是一個很頭痛的問題。其實要解決這個問題，有一個既簡單又保險的方法；那就是：等到別人鼓掌的時候再鼓掌。當然，這只是一時的權宜之計，要想真正地解決這個問題，我們還需要了解一些與音樂相關的小知識。

樂章間的掌聲絕對禁止

　　首先，一部音樂作品必須具備完整性，樂章間的停頓也是音樂的組成部分，如果加入掌聲，無異於人為地破壞了音樂的完整性，正所謂「一粒老鼠屎，壞了一鍋粥」，更有些激進的看法認為這是對藝術的褻瀆；其次，樂章間短暫的停頓還可以使表演者調整一下心態，更好地進入下面的演出，

而莫名其妙的掌聲將直接干擾表演者的注意力，使表演者尷尬，進而懷疑觀眾的欣賞水準，如果把這種情緒帶到之後的表演中去，勢必影響演出的整體品質。

　　對入門者來說，重要的是不必急於鼓掌，先看看周圍的反應，再觀察一下表演者的動作，其實表演者的動作是很大的提示，其中是有規可循的。比如指揮雙手完全下落；提琴手的琴弓離開琴弦，雙手同時自然下垂；鋼琴表演者的雙手徹底離開鍵盤等等舉動，都可以從中加以判斷。當然，一定要注意「完全」、「徹底」的含義，否則還會造成誤會。

　　套曲體裁中，樂章數量並沒有明確的限制。一般來說，交響曲有 4 個樂章，奏鳴曲和協奏曲有 3 個樂章，某些樂章結束時會出現明顯的高潮，這樣的例子有：貝多芬的《克羅采奏鳴曲》第 1 樂章、布拉姆斯的《德意志安魂曲》第 6 樂章、老柴可夫斯基的《第 6 號交響曲》第 3 樂章等等，這些樂章結束時一定不能鼓掌。除此之外，管弦樂組曲（如比才的《卡門組曲》）、聲樂套曲（如舒伯特的《冬之旅》）的間隔部分也不能鼓掌。另外，單樂章的作品也有一些中途有間隙的例子，沒聽到弱音千萬別鼓掌。

掌聲要取決於做平性質和演出類型

　　同樣是古典音樂作品，但它有很多類型，反應的內涵也多種多樣，落實到感官效果上，有抒情纏綿的、有高亢激昂的、有悲哀絕望的、有神聖莊嚴的，還有詼諧幽默的⋯⋯

　　用同樣的掌聲對應不同的作品就不見得合適，這還要取決於作品的性質。比如音樂會的加演曲目往往是歡快熱烈的，對於這類曲目，觀眾可以盡情拍手稱快，即使曲目沒有結束，隨著節奏打拍子也不為過。但古典音樂中，還有很大一部分是反應宗教題材的作品，遇到這樣的曲目，鼓掌就要格外謹慎。

　　宗教（主要是天主教）在歐洲文化中曾占有重要地位，對音樂的影響更是不容忽視。帶有宗教情結的作曲家不勝枚舉，像巴哈、布魯克納（Anton Bruckner）等人本身就是神職人員，他們在音樂史上的成就不可質疑，其作品自然是要反應宗教的。這類作品往往帶有極其強烈的聖潔感，至今仍然被用於各種宗教儀式。要知道，教堂裡的音樂結束後是不可能有任何掌聲的，而在西方音樂廳裡上演這類曲目，觀眾一般至少不會馬上鼓掌，很多曲目的尾聲反應升入天堂的意境，樂曲往往在無限弱音中結束。單純從音樂角度講，尾聲中那一絲一縷、若隱若現的「餘韻」既是音樂中必不可少的一部分，也是作品最完美的境界，體會其中的「餘韻」恰恰成為觀眾至高無上的享受。如果這時突然有人拍手，無疑是對音樂乃至神靈的褻瀆。

　　已故大師汪德（Günter Wand）指揮的布魯克納《第9號交響曲》，全曲結束後全場安靜得令人窒息，這樣的狀態持續了近兩分鐘後才有個別觀眾從「餘韻」中醒來，開始出現零星掌聲。之後，全體起立，排山倒海的掌聲逐漸從四面八方湧來，一直持續了將近半個小時。另一位指揮大師傑利畢達克（Sergie Celibidache，簡稱傑利）手下的布魯克納，利用現場錄音也可以感受到同樣效果，這時的掌聲絕非乞求加演，而是由衷的感激。而傑利在演出完布魯克納的《彌撒曲》後，真的沒有一位觀眾鼓掌，直到大家紛紛退場。這反映了宗教的力量，更展現了藝術的真諦。

根據藝術家的演出情況作出判斷

　　舞臺上的藝術家畢竟是音樂會的主角，藝術家的表現直接關係到演出的成敗。當藝術家超水準地發揮時，觀眾的掌聲是一種肯定和感激，從而激發藝術家的熱情，繼續為大家呈現精彩的節目。這樣的掌聲甚至可以打破音樂會的慣例，比如柴可夫斯基《小提琴協奏曲》和《鋼琴協奏曲》在第1樂章結束時，如果有人鼓掌，就代表音樂會取得了極其圓滿的成功，海飛茲（Jascha Heifetz）、霍洛維茲（Vladimir Horowitz）都接受過這樣的禮遇，這並不代表觀眾外行。因為，只有在藝術家與觀眾產生了高度默契、全場

觀眾得到了同樣感受的情況下，才有可能發生以上特例。這樣的情況絕對是可遇不可求的，熱愛音樂的人一生能有一兩次體驗實屬萬幸，而我們平常欣賞的音樂會絕大多數只是公式化的演出。

盡量全面兼顧

鼓掌不但是一種禮節，還要盡可能講求禮數。音樂會並不是一個演奏家的天下，紅花還要綠葉襯托。很多作品中，伴奏充當著重要的角色，樂隊的指揮更是靈魂人物，甚至樂隊的某些首席成員也對演出具有舉足輕重的作用。我們不能只為觀賞某些明星，這無異於「追星族」，因為一場成功的演出，需要各方人馬合作幫助才能完成，比如歌劇、芭蕾演出後，都會特地邀請編導、服裝、舞蹈編排、化妝人員謝幕，無論是臺前的焦點還是幕後的英雄，作為觀眾都應該給予相應的鼓勵和感謝。

欣賞音樂會不同於在家聽錄音，聆聽音樂會是聽眾與藝術家在同一個空間下的情感交流，而掌聲似乎成為表達情感的唯一方式。掌聲，正是音樂會中必不可少的組成部分，也是音樂會成功的鑰匙；掌聲，如同點睛之筆，缺少了掌聲，音樂會無異於悶在罐頭裡的錄音，不會鼓掌就好像不會點睛，這樣的愛樂人也無異於葉公，而鍾愛的音樂也永遠不可能成為活生生的飛龍。

維也納新年音樂會

每當新年的鐘聲響起，全世界熱愛音樂的人們的目光都會聚焦在維也納的金色大廳。維也納是世界上最美妙輕音樂流派的發源地，擁有全球頂尖的交響樂團。金色大廳所呈現的是音樂品質與演奏水準珠聯璧合的精湛演出。在那裡，美輪美奐的建築、一流的樂隊、頂尖的指揮、史特勞斯家族的音樂以及華美的舞蹈交織在一起，為世界音樂愛好者們奉獻出絕妙的

音樂盛宴。維也納新年音樂會也因此成為全球樂壇最具傳統魅力的慶典活動。

　　時至今日，一年一度的維也納新年音樂會仍是世界最引人注目的年度音樂盛會，全球絕大部分電視臺和電臺都要現場直播，聽眾數以千萬計。每年的維也納新年音樂會的票都要提前幾年預訂。

　　從 1987 年開始，維也納新年音樂會結束了由一個指揮連續指揮音樂會的傳統，而是每年評選出一位年度指揮來擔當。也就是從那個時候開始，維也納新年音樂會才更加讓人期待，也更加的豐富多彩。讓聽眾感受到不同指揮大師的風采，儘管是對於同一部作品，不同的指揮家也會賦予其不同的感情，使那些音樂作品也更加多元化起來，從而展現給了世界的音樂愛好者們精彩繽紛的音樂會。1987 年後，歷年音樂會可劃分成以下幾個階段：

1987 ～ 1992 年，大師雲集的年代

　　1986 年，當時的音樂會常任指揮馬捷爾（Lorin Maazel）離開了樂團，從而結束了維也納新年音樂會的指揮一成不變的傳統。在之後的時間裡，當時世界上首屈一指的幾個指揮大師擔當了這幾年的音樂會指揮。他們是：海伯特·馮·卡拉揚（1987 年），克萊迪奧·阿巴多（1988 年，1991 年），卡洛斯·克萊伯（1989 年，1992 年），祖賓·梅塔（1990 年）。在這段時期裡，維也納新年音樂會最具有個性。各大師的音樂會側重點並不在新曲目的發掘上，而是對作品的處理上。在這裡，我們可以發現許多我們很熟悉的作品，而且這些作品也被多次演奏，包括《蝙蝠》序曲、《皇帝圓舞曲》、《春之聲圓舞曲》、《無窮動》、《觀光列車快速波卡》等等。《蝙蝠》序曲更是在 1987 年、1988 年、1989 年連續三年演出。大師之間大放異彩的「競爭」帶給了觀眾們難得的享受機會。卡拉揚的華麗與理智、阿巴多的流暢、小克萊伯的明快、梅塔的歡快鏗鏘集中在了這些大家耳熟能詳的作品裡，賦予了史特勞斯家族新鮮的生命力，也讓觀眾們過足了目睹大師風采的癮。

這段時期，也無疑是維也納新年音樂會歷史中難得的黃金時期，是前所未有的。

1993～2000年，三M時代

說這段時期精彩也好，夢魘也好，但是這段時期可以說是維也納新年音樂會最重要的一段時期，它不光奠定了音樂會的基調，也奠定了音樂會新的傳統。有一種說法是，維也納新年音樂會從2001年開始，開場固定下來用一首小約翰的進行曲，這一直是梅塔的習慣。他多次執棒維也納新年音樂會，奠定了音樂會的歡快熱烈的基調。馬澤爾的登臺則更加延續了音樂會的傳統，穆蒂的登臺，則更多的為音樂會挖掘出了新曲目。說這段時期是三M時期是因為，這8年，執棒音樂會的三個指揮家，他們的名字的首字母都是以M打頭的。他們是：里卡多·穆蒂（1993, 1997, 2000），洛林·馬捷爾（1994, 1996, 1999）和祖賓·梅塔（1995, 1998）。

從1993年開始，一個在當時指揮界中的「小輩」——穆蒂，開始執棒音樂會。他的前一年是小克萊伯，再前一年是指揮大師阿巴多。在眾多大師的演繹之後，由他來執棒新一年的音樂會，壓力不可謂不大。但是縱觀整屆音樂會，卻不乏精彩的曲目，也不乏經典的演繹。這一年的《檸檬花開圓舞曲》、《阿里巴巴與四十大盜序曲》都是很經典的版本。

此後，三位指揮家輪番執棒，不但延續了音樂會的傳統，也繼續奠定著音樂會的新基調。我們現在看到的維也納新年音樂會，不光是選曲的方式，還是噱頭的安排，甚至是演繹的編排，都與這段時期有著千絲萬縷的連繫。

2001～2005年，對稱的新老交替時期

如果要準確地劃分這段時期，應該是從1999年到2005年的。因為在這段時期裡執棒的指揮家，是以2002年小澤征爾為對稱軸，前後對稱登臺

的。比如說，2001 年和 2003 年是奧地利指揮家尼古拉斯·哈農庫特，2000 和 2004 年是我們熟悉的里卡多·穆蒂，1999 和 2005 年是指揮維也納新年音樂會的元老級人物洛林·馬捷爾。

在這段時期裡，維也納新年音樂會著實展開了新的篇章。不論是從指揮家的安排上來看，還是從曲目的安排上看，都是這樣。在 21 世紀伊始，維也納新年音樂會也迎來了 7 年以來的第一位新的指揮家，同時也是一位奧地利本土指揮家哈農庫特。他帶給我們的音樂會是世界上公認的最純正的一屆音樂會。同時，他也帶來了不少新的曲目，而且新老曲目的安排也很講究，新老穿插，既不會因新曲目過於集中而產生的理解上的疲勞，也不會因舊曲目過於集中而使大家審美疲勞。可以說，他的曲目選擇和安排是很講究的。尤其是他在 2003 年選擇了由韋伯創作、白遼士改編的《邀舞》，更是將德國作曲家的曲目第一次呈現給了大家，使得這次的音樂會呈現了大家耳目一新的感覺。

而日本指揮家小澤征爾的執棒，則為音樂會添增更多的東方的味道。小澤征爾的音樂會充滿了輕鬆，這一年歡快的波卡的品質甚至超越了圓舞曲的品質，而他精心安排的一些小噱頭也頻頻博得了大家的輕鬆一笑。東方的智慧與西方的文化在這一年裡得到了有系統的結合，使得這一年的音樂會成了音樂會歷史上的又一屆經典。

2006 ～至今，百花齊放時期

在這段時間裡，新面孔頻頻出現在維也納新年音樂會的指揮臺上。除了 2007 年是我們所熟悉的祖賓·梅塔之外，都是第一次出現在音樂會上的指揮。而這些指揮中也不乏當代指揮界中的佼佼者。他們是：馬里斯·楊頌斯（2006 年），喬治·普雷特（2008 年）和丹尼爾·巴倫波因（2009 年）。

這一時期的維也納新年音樂會，被這些音樂會上的新面孔們賦予了許多新的含義。楊頌斯在 2006 年維也納新年音樂會中，為史特勞斯家族的作品賦予了俄羅斯特有的淡淡的憂傷，同時，他也十分注重樂曲中激情與

厚重的處理。這一年的音樂會，雖然不是最經典的一屆，但是確實是最讓人激動和振奮的一屆。指揮家的激情與作品的華美細膩、厚重磅礡合而為一，打動著現場的每一位觀眾。

2011 年，將又一次迎來一個維也納新年音樂會上的新面孔，他究竟會為大家帶來一個什麼樣的音樂會？讓我們拭目以待。

從 1939 年到現在，80 多年來，奧地利人用維也納新年音樂會這種典型的民族音樂盛典作為新年的禮物獻給全世界的音樂愛好者。他們在保護本國民族文化的同時也用這種特殊的方式將它們傳播到世界的各個角落。的確，維也納的音樂氛圍替人們帶來了無盡的靈感。正如約翰·史特勞斯所說：「假如我真是天才，我會首先將它歸功於我心愛的城市維也納，我全部的力量扎根於它的土壤。維也納的空氣中飄著美妙的音樂，我的耳朵聽到了，我的心陶醉了，我的手就把它寫下來了。」有人說，世界上幾乎沒有任何一座城市能像維也納一樣，為如此眾多的繆思之子樹立起豐碑，音樂大師們生前駐足於這座城市，死後靈魂也不願離開，永遠陪伴著熱愛音樂的維也納人。

柏林愛樂溫布尼音樂會

除了維也納新年音樂會外，音樂迷最熱衷的就是柏林愛樂溫布尼音樂會了。「溫布尼音樂會」是在柏林郊外的一個森林劇場舉行的露天音樂會。每年夏季，柏林愛樂樂團都會在這裡舉行演出季的最後一場音樂會，並且都如同「柏林除夕音樂會」一樣，有著一個明確的主題。

音樂會起源

「溫布尼音樂會」由柏林愛樂樂團從 1984 年開始創辦，至今已經有將近 40 年的歷史，其間，許多世界著名指揮大師都曾在此登臺獻藝。溫布尼音樂會演出場地的全稱是「瓦爾德尼森林劇場」，這座森林劇場是大自然的

造化，也是大自然送給音樂愛好者的一件禮物。露天劇場的所在地原來是一片森林，但由於自然生態的推移變化，逐漸形成了一塊約 30 公尺深的盆地。1935 年，有人發現了這個地方，經過大膽的創意和藝術性的整修，成為了一個可以容納幾萬人的露天劇場。最初，它只是供大型宗教儀式和演出之用。1982 年，這一露天舞臺被裝上了一個巨大的雙塔型白色頂棚，設有 88 排環型坐席，可同時容納 22,000 名觀眾就座，與其周圍的自然森林景觀有系統地融合，成為一個可以舉行大型戶外音樂會的理想場地。此後，這裡隨著柏林愛樂一年一度的「森林音樂會」名揚世界。在這裡舉辦音樂會，聽眾不用像到音樂廳那樣西裝革履、正襟危坐，而是非常的隨意。人們帶著毛毯、野餐盒來到這裡，或躺或坐在劇場中，在夕陽西下時，一邊聽著世界上最著名樂團的精彩演奏，一邊點燃自己帶來的小蠟燭，與家人在燭光下共同品嘗紅酒的香醇，情調格外別致。不僅如此，瓦爾德尼森林中的鳥鳴蟲叫和溼潤清新的空氣則更是讓聽眾感到輕鬆和快樂。由於該劇場與一些私人別墅比鄰，所以，除了偶爾放映一些電影外，每年在這裡所舉行的音樂會最多不會超過 18 場。因此，每場演出的門票非常稀有，常常是在每年的新年伊始就已銷售一空。

溫布尼音樂會雖然是在露天劇場演出的，但是聽音效果卻極其出眾。別看如此大的場地需要用音箱來加以輔佐擴音，但由於有先進的音響擴音技術作為保障，透過音箱所發出的聲音不僅能夠很好地還原舞臺的真實聲音效果，而且還音後的聲壓感與層次感也非常出色。即便坐在遠離舞臺的最後一排，也不會因距離而產生聲壓不足的感覺。而相反，即便坐在距離音箱很近的地方也不會感到震耳欲聾。這可以解釋為什麼會出現 22,000 人的音樂會，不論你坐在什麼位置上欣賞，票價都是統一價位的原因。不過，這些感受卻只有真正到了瓦爾德尼森林劇場，才能親身體會到這其中的無盡奧妙！

儘管每年一屆的溫布尼音樂會觀眾人數眾多，但現場的氣氛卻絲毫也不亞於在室內音樂廳聆聽音樂。音樂會演奏時，這裡只能聽到悠揚的音樂

在瓦爾德尼森林上空迴盪，只有當每首樂曲結束時，觀眾們熱情而慷慨的掌聲才讓人意識到這裡竟然還有著那麼龐大的愛樂隊伍。熱情的觀眾在情感激盪的音樂作用下，或愉快地鼓掌、晃動，或掀起陣陣人浪，使劇場出現更加熱烈、歡快的場面。當夜幕降臨，在觀眾席中點燃的一束束小煙火，就好像夜空中的繁星，晶瑩閃爍，這亮麗的景致，構成了伯林森林音樂會的特殊魅力。

音樂會特色

與傳統的維也納新年音樂會一樣，每屆溫布尼音樂會的最後一首安可曲也是要演奏一首固定的音樂作品作為結束的。維也納新年音樂會演奏的是具有濃厚奧地利維也納風格的老約翰·史特勞斯《拉德茲基進行曲》，而溫布尼音樂會演奏的是讓全體柏林人最引以為自豪的《柏林氣息》（*Berliner Luft*）。這是為什麼呢？原來柏林城有個特殊的地理環境——整座城市被環抱在廣袤的自然森林之中，空氣中的含氧量很高，正是柏林這得天獨厚的森林清新空氣，使得柏林人的生活感到無比愜意和舒適。於是，作曲家保羅·林克（Paul Lincke）以「柏林的空氣」為名創作出這首樂曲。這部曲調輕鬆、節奏熱烈、情緒歡快的作品，表現了柏林人樂觀向上的天性，也展現了他們對美好生活和大自然的真情讚美，深受人們的喜愛。從此，這首《柏林氣息》就如同柏林市歌一樣，在一些重大的場合和節日喜慶的音樂會中演奏。每當溫布尼音樂會在最後演奏到這首樂曲時，全場觀眾的情緒也被帶到熱烈的頂點。全場觀眾起立，隨著激盪的音符和跳躍的節奏，或吹口哨、或擊掌、或歡呼雀躍、或搖擺舞蹈，指揮和樂隊也總是以不同的形式表演一些令人忍俊不禁的噱頭，惹得全場譁然大笑。此時，音樂會的現場不論是柏林愛樂樂團還是這 22,000 名觀眾，全都融入音樂所帶給人帶的無限歡樂之中。而這種景象是在任何音樂廳中所根本不可能想像的，它留給人們的是難以忘懷的印象和無盡的美好回憶。

【歷屆柏林愛樂溫布尼音樂會主題】

- 1992 年「法國之夜」
- 1993 年「俄羅斯之夜」
- 1994 年「狂想與舞蹈之夜」
- 1995 年「美國之夜」
- 1996 年「義大利之夜」
- 1997 年「聖彼得堡之夜」
- 1998 年「拉丁美洲之夜」
- 1999 年「浪漫歌劇之夜」
- 2000 年「節奏與熱舞之夜」
- 2001 年「西班牙之夜」
- 2002 年「世界安可曲」
- 2003 年「蓋希文之夜」
- 2005 年「法國之夜」
- 2006 年「天方夜譚」
- 2007 年「狂歡之夜」
- 2009 年「俄羅斯旋律」
- 2010 年「愛之夜」

附錄：世界名曲 100 首

1. 《1812 序曲》（柴可夫斯基）
2. 《E 大調前奏曲》（巴哈）
3. 《F 大調旋律》（魯賓斯坦）
4. 《G 弦上的詠嘆調》（巴哈）
5. 〈三套車〉（格魯波基）
6. 〈二泉映月〉（阿炳）
7. 〈五月花開〉
8. 《藍色多瑙河舞曲》（史特勞斯）
9. 《軍隊進行曲》（舒伯特）
10. 《第 5 號匈牙利舞曲》（布拉姆斯）
11. 〈十面埋伏〉
12. 《卡門》（比才）
13. 〈友誼地久天長〉
14. 《吉他奏鳴曲》（威爾第）
15. 《命運交響曲》（貝多芬）
16. 《啤酒桶波卡》
17. 《四季》（韋瓦第）
18. 《土耳其進行曲》（莫札特）
19. 《聖母頌》（舒伯特）
20. 《仲夏夜之夢序曲》（孟德爾頌）
21. 〈夏天裡最後一朵玫瑰〉
22. 《天鵝》（聖桑）
23. 《天鵝湖》（柴可夫斯基）
24. 《威廉‧泰爾序曲》（羅西尼）
25. 《威風凜凜進行曲》（埃爾加）
26. 〈寒鴉戲水〉

27. 《小夜曲》（舒伯特）
28. 《小夜曲》（蕭邦）
29. 《小步舞曲》（比才）
30. 《少女的祈禱》（巴達捷芙斯卡）
31. 《布蘭登堡協奏曲》（巴哈）
32. 《帕格尼尼主題狂想曲》（拉赫曼尼諾夫）
33. 〈平沙落雁〉
34. 〈平湖秋月〉
35. 《幻想即興曲》（蕭邦）
36. 《幽默曲》（德弗札克）
37. 〈彩雲追月〉
38. 《搖籃曲》（布拉姆斯）
39. 《鬥牛士之歌》（比才）
40. 《星星索》（印度民歌）
41. 《春之聲圓舞曲》（史特勞斯）
42. 《春之歌》（孟德爾頌）
43. 〈春江花月夜〉
44. 〈昭君怨〉
45. 《月光》（貝多芬）
46. 《月光》（德布西）
47. 《杜鵑圓舞曲》（約納森）
48. 《查拉圖斯特拉如是說》（史特勞斯）
49. 〈梅花三弄〉
50. 《夢幻曲》（舒曼）
51. 《棕髮少女》（德布西）
52. 《第 1 號長笛協奏曲》（莫札特）
53. 《歡樂頌》（貝多芬）
54. 〈步步高〉
55. 《水上音樂》（韓德爾）
56. 〈漢宮秋月〉
57. 《沉思曲》（馬斯奈）
58. 《流浪者之歌》（吉普賽民歌）
59. 〈浪漫曲〉

60. 《海頓小夜曲》（海頓）

61. 〈清明上河圖〉

62. 〈漁舟唱晚〉

63. 《溜冰圓舞曲》（瓦爾德退費爾）

64. 《火光》（安德松）

65. 〈生日快樂〉

66. 《皇帝圓舞曲》（史特勞斯）

67. 《睡美人圓舞曲》（柴可夫斯基）

68. 《結婚進行曲》（孟德爾頌）

69. 《維也納森林故事》（史特勞斯）

70. 《綠袖子》（英國民歌）

71. 〈美麗的星期天〉

72. 〈花仙子〉

73. 〈蘇格蘭之歌〉

74. 〈蘇武牧羊〉

75. 《英雄交響曲》（貝多芬）

76. 《降 A 大調波蘭舞曲》（蕭邦）

77. 〈茉莉花〉

78. 〈莫斯科郊外的晚上〉

79. 《行星組曲》（霍爾斯特）

80. 〈西班牙女郎〉

81. 〈郵遞馬車〉

82. 《重歸蘇蓮托》

83. 〈野玫瑰〉

84. 《金婚式》（馬利）

85. 《金銀圓舞曲》（萊哈爾）

86. 《鐘錶店》（奧爾特）

87. 《鐘》（李斯特）

88. 《第 2 號鋼琴協奏曲》（拉赫曼尼諾夫）

89. 《胡桃鉗圓舞曲》（柴可夫斯基）

90. 《來自新世界》（德弗札克）

91. 《給愛麗絲》（貝多芬）

92. 《舞樂組曲》（巴哈）

93. 〈良宵〉
94. 〈閱兵式進行曲〉
95. 〈陽關三疊〉
96. 〈陽春白雪〉
97. 〈雨中〉
98. 《雨滴》前奏曲（蕭邦）
99. 《風流寡婦圓舞曲》（萊哈爾）
100. 〈高山流水〉

孩子聽音樂，大腦更活躍：

胎教音樂 × 奧福教學法 × 適性樂器，你跟別人家優秀小孩的距離，就只差在沒學 DoReMi 的等級！

編　　著：黃依潔，李玉泉

發 行 人：黃振庭

出 版 者：崧燁文化事業有限公司

發 行 者：崧燁文化事業有限公司

E-mail：sonbookservice@gmail.com

粉 絲 頁：https://www.facebook.com/son-bookss/

網　　址：https://sonbook.net/

地　　址：台北市中正區重慶南路一段六十一號八樓 815 室

Rm. 815, 8F., No.61, Sec. 1, Chongqing S. Rd., Zhongzheng Dist., Taipei City 100, Taiwan

電　　話：(02)2370-3310

傳　　真：(02)2388-1990

印　　刷：京峯彩色印刷有限公司(京峰數位)

律師顧問：廣華律師事務所 張珮琦律師

定　　價：299 元

發行日期：2022 年 11 月第一版

◎本書以 POD 印製

國家圖書館出版品預行編目資料

孩子聽音樂，大腦更活躍：胎教音樂 × 奧福教學法 × 適性樂器，你跟別人家優秀小孩的距離，就只差在沒學 DoReMi 的等級！ / 黃依潔，李玉泉 編著 . -- 第一版 . -- 臺北市 : 崧燁文化事業有限公司 , 2022.11

面；　公分

POD 版

ISBN 978-626-332-841-9(平裝)

1.CST: 音樂教育 2.CST: 兒童教育

910.3　　111016737

電子書購買

臉書